KB140876

미술품 속

모작과 위작 이야기

이연식 저

미술품 속 **모작과 위작 이야기**

| 만든 사람들 |
기획 인문·예술기획부 | **진행** 한윤지 | **집필** 이연식 | **편집·표지 디자인** 김진

| 책 내용 문의 |
도서 내용에 대해 궁금한 사항이 있으시면
저자의 홈페이지나 디지털북스 홈페이지의 게시판을 통해서 해결하실 수 있습니다.
디지털북스 홈페이지 www.digitalbooks.co.kr
디지털북스 페이스북 www.facebook.com/ithinkbook
디지털북스 카페 cafe.naver.com/digitalbooks1999
디지털북스 이메일 digital@digitalbooks.co.kr

| 각종 문의 |
영업관련 hi@digitalbooks.co.kr
기획관련 digital@digitalbooks.co.kr
전화번호 (02) 447-3157~8

미술품 속

모자 과 위작 이야기

이연식 저

J&jj 제이앤제이제이

들어가며

– 미술의 역사는 모방과 속임수의 역사이다.

가짜와 진짜를 가리는 건 의외로 쉽지 않다. 진짜와 가짜를 판단하는 기준이라는 것도 시대와 맥락에 따라 달라진다. 이 문제를 파고들수록 오히려 진짜와 가짜 사이의 경계가 점점 더 흐릿하게 느껴진다. 하지만 가짜와 진짜를 둘러싼 이야기들을 살펴보고 그 기준에 대해 생각해 보는 건 여러 모로 흥미롭다. 가짜의 편에 서서 보면 비로소 진짜가 분명하게 보인다.

예술은 아름다운 것이고, 예술을 가치 있게 하는 것은 예술가의 창조적인 행위라고들 생각한다. 그런데 막상 창조에 대해 살펴보기 시작하면, 창조적인 행위의 대부분은 실은 별로 창조적이지 않다는 걸 알 수 있다. 예술은 많은 부분이 모방과 답습으로 이루어져 있다. 더구나 미술은 시각적이라서 조금만 주의를 기울이면 모방과 답습이라는 요소가 잘 보인다.

어떤 미술품이든 앞선 미술품의 영향을 받고, 어떤 예술가든 앞선 예술가나 주변 예술가의 영향을 받는다. 지역별로, 국가별로 영향을 받기도 하고,

사제관계라서 심대한 영향을 받기도 하고, 개인적으로 자신과 동떨어진 지역과 시대의 미술품을 연구하기도 한다. 뭔가를 모방하는 과정이 없이는 새로운 것을 만들어 낼 수 없다. 물론 단순한 '모작(模作)'에서 벗어나 새로운 예술을 보여준 예술가들이 역사에 이름을 남긴다.

　모방과 답습의 역사 속에는 '모작'뿐 아니라 '위작(僞作)'도 존재한다. 위작은 의도적으로 어떤 예술가의 스타일을 흉내 내어 사람들을 속이려는 행위와 산물이라고 할 수 있다. 위작이 문제가 된 것은 일단 미술품의 환금성이 높아지면서부터이다. 이를테면 레오나르도 다 빈치의 〈최후의 만찬〉이나 미켈란젤로가 시스티나 예배당에 그린 천장화와 벽화 같은 걸 위작으로 만드는 건 상상하기도 어렵다. 미술품이 공간적인 제약을 벗어나 유화나 판화 같은 형식으로 매매되면서, 그리고 귀족이나 교회의 주문을 받아 제작하던 미술가들이 개별적인 창작자로서 활동하게 되면서, 미술가의 스타일과 명성을 훔칠 수 있게 된 것이다. 시민 혁명과 산업 혁명을 통해 시민계급이 사회의 주역이 되고 이들의 문화적 욕구가 높아지면서 19세기 후반부터 유

럽에서는 국제적인 미술시장이 성립되었는데, 미술품의 매매가 활발해질수록 위작 또한 번성했다.

　미술품에서 위작을 만드는 가장 일반적인 방식은 '복제'이다. 복제는 말 그대로 원작을 그대로 베끼는 것이다. 하지만 교통과 매체가 발달하면서 복제품은 설 자리가 줄어들 수밖에 없다. 이 때문에 원작을 그대로 복제하는 방식이 아니라 한 미술가의 여러 작품에서 추출한 요소를 재조립해서 새로운 작품으로 만드는 방식이 사용되었다. 유명한 예술가의 작품인데 아직까지 알려지지 않았던 작품이라며 내세우는 것이다. 뛰어난 위작 제작자들은 이런 식으로 '새로운' 작품을 만들어낸다. 위작자는 자기가 따라 하려는 미술가의 스타일에 정통해야 하고 자기 나름의 해석력을 갖추고 있어야 한다. 17세기 화가 페르메이르의 그림을 위작으로 만들었던 네덜란드의 위작자 한 판 메이헤렌이 대표적인 경우이다.

이 책은 지난 2008년에 내놓았던 『위작과 도난의 미술사』를 '모작(模作)과 위작의 역사'로 다시 엮고 가필한 것이다. 그 동안 미술품 도난 사건을 기록하고 보고하는 책이 여럿 나왔기에 '도난' 부분의 의의는 옅어졌지만 '위작'에 대한 부분은 떠나보내기에 좀 아까웠는데, J&jj 쪽에서 제안을 해 주었기에 기쁜 마음으로 응하게 되었다.

'위작'만 다루게 된 김에 '미술품 사이의 모방과 복제'를 좀 더 포괄적으로 다루고, '위작' 또한 이런 맥락에서 살펴보려 한다.

이 책은 1부와 2부로 구성되었다. 1부는 넓은 의미에서의 영향관계, 말하자면 모방, 모사, 복제, 오마주와 패러디 등을 다루고 2부는 '범죄로서의 모방', 즉 위작에 대해 다룬다. 독자들은 연달아 등장하는 유명한 인물과 작품들을 통해 모작과 위작을 구성하는 요소들, 모작과 위작의 경향을 자연스레 파악할 수 있을 것이다.

자꾸만 꾸물대는 저자를 채근해서 완성의 지점까지 이끌어준 J&jj의 한윤지 님께 감사드린다.

2016년 11월

이연식

Contents

1부. 모작

2부. 위작

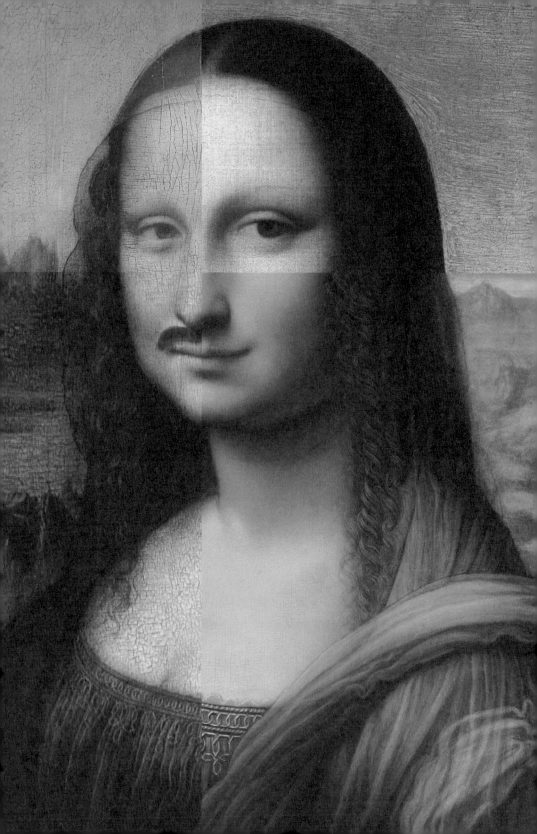

1부
모작

01

복제와 모사,
영향 관계

미술품은 영향 관계 속에 존재한다.
예술가들은 더 좋은 작품을 만들기 위해 옛 미술품을 연구했고,
필요하다면 같은 시기의 다른 예술가들의 작품을 몰래 베끼면서 연구했다.
여러 시대와 예술가들이 복제와 모사를 거듭한 양상을 살펴본다.

1
레오나르도, 미켈란젤로, 라파엘로

고대를 모방하는 것이 자연을 모방하는 것보다 더 유리하다는 것은 동일한 재능을 가진 두 젊은이를 선발하여 한 사람에게는 고대를, 다른 사람에게는 자연만을 연구하게 해보면 아주 명백하게 드러난다. 자연만을 연구한 사람은 자연을 그가 본 대로 그릴 것이다. 또 그가 이탈리아인이라면 카라바조풍으로, 네덜란드인이었다면 요르단스풍으로, 프랑스인이었다면 스텔라풍으로 그렸을 것이다. 그러나 고대를 연구하는 사람은 자연을 그가 원하는대로 그렸을 것이며, 라파엘로풍의 인물을 그렸을 것이다.

– 빙켈만,『그리스 미술 모방론』

미술품은 영향 관계 속에 존재한다. 예술가들은 더 좋은 작품을 만들기 위해 옛 미술품을 연구했고, 필요하다면 같은 시기의 다른 예술가들의 작품을 몰래 베끼면서 연구했다. 모사는 말 그대로 원작을 그대로 베끼는 것이다. 모사는 새로운 작품을 창작하는 바탕이었고, 오랫동안 미술 교육의 중요한 요소였다.

르네상스 미술은 기본적으로 고대 그리스 로마의 예술을 모범으로 삼은

것이었고, 예술가들은 고대의 조각품을 통해 인체를 연구했다. 미켈란젤로는 ⟨라오콘⟩, ⟨벨베데레의 토르소⟩ 같은 고대의 조각을 바탕으로 삼아 근육이 꿈틀거리는 인체를 만들었고, 레오나르도는 앞서 활동하던 예술가들의 장점을 취해 독특한 작품을 만들었다. 라파엘로는 미켈란젤로와 레오나르도의 장점을 고루 취해서 재빨리 자신의 스타일을 구축했다. 라파엘로가 바티칸 궁 벽화에서 보여주는 힘찬 근육질의 육체는 미켈란젤로에게서 배운 것이고, 또, 라파엘로가 그린 초상화들의 포즈는 레오나르도의 ⟨모나리자⟩를 연구하면서 습득한 것이다.

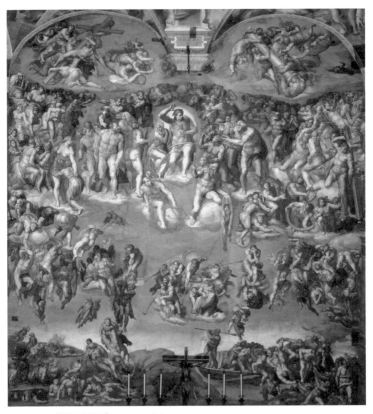

미켈란젤로, ⟨최후의 심판⟩, 1534–1541년

미켈란젤로는 시스티나 예배당의 제단 벽에 〈최후의 심판〉을 그렸다. 재림한 예수가 산 자와 죽은 자들을 심판하여 천국과 지옥으로 나눠 보내는 장면이다. '최후의 심판'은 기독교 미술에서 중요한 주제였는데, 미켈란젤로는 '최후의 심판'을 다루는 전통적인 방식에서 벗어났다. 그림 속의 인물들은 대부분이 알몸이며, 우락부락한 근육질이다. 특히 예수를 묘사한 방식은 기독교 미술의 전통에서는 유례가 없는 것이다. 일반적으로 '최후의 심판'에 등장하는 예수는 수염을 기른 곱상한 얼굴로 근엄한 태도를 취하고 있는데, 미켈란젤로의 그림에서 예수는 건장한 근육질 몸매를 드러내고는 가차 없는 심판의 몸짓을 하고 있다. 얼굴은 수염이 없이 매끈하다. 미켈란젤로는 고대 그리스의 조각을 참고한 것인데, 일찍부터 로마에 있던 〈벨베데레의 아폴론〉과 닮았다.

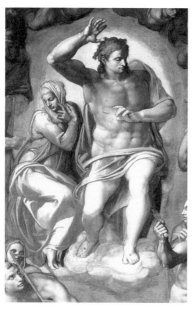

미켈란젤로, 〈최후의 심판〉 세부

〈벨베데레의 아폴론〉. 기원전 4세기(로마 시대의 모작)

라파엘로, 〈에제키엘의 환시〉, 1518년경

역동적인 근육질의 인물은 라파엘로의 그림에서도 곧잘 등장한다. 〈에제키엘의 환시〉라는 그림은 구약성경의 선지자 에제키엘이 본 하느님과 주변의 존재들을 그린 것이다.

"저마다 얼굴이 넷이고, 날개도 저마다 넷이었다. 그들의 날개 밑에는 사방으로 사람 손이 보였고, 네 생물이 다 얼굴과 날개가 따로 있었다. 그들의 얼굴 형상은 사람의 얼굴인데, 넷이 저마다 오른쪽은 사자의 얼굴이고 왼쪽은 황소의 얼굴이었으며 독수리의 얼굴도 있었다." (에제키엘서 1장 4-10절)

에제키엘이 기록한 괴이한 형상은 신약성경의 〈묵시록〉에도 등장한다. 독수리, 황소, 사자, 사람의 얼굴을 지닌 이 네 형상은 뒤에 각각 신약성경의 네 복음서를 상징하게 되었다. 라파엘로는 하느님과 곁에서 보좌하는 두 천사 아래편에 이 네 형상을 그렸다. 그런데 근육질에 흰 머리칼과 수염을 휘날리는 하느님의 모습은 미켈란젤로가 앞서 시스티나 예배당의 천장에 그린 하느님의 모습과 흡사하다. 미켈란젤로와 라파엘로는 두 사람 다 고대 그리스와 로마 미술을 모범으로 삼았으며, 특히 라파엘로는 미켈란젤로의 작품에서 영향을 받았음을 알 수 있다.

2
카라바조와 루벤스

카라바조 Michelangelo Merisi da Caravaggio, 1571-1610 는 오늘날에는 바로크 미술을 대표하는 예술가로 여겨진다. 그는 그때까지 종교적인 주제를 다루었

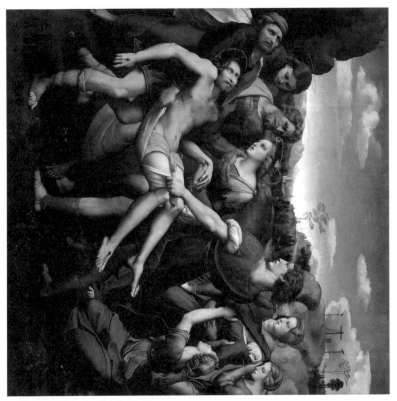

라파엘로, 〈그리스도의 매장〉, 1507년

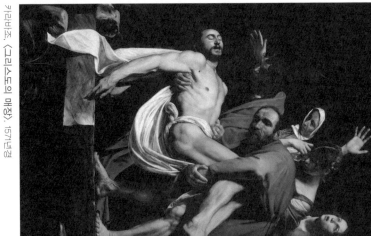

카라바조, 〈그리스도의 매장〉, 1571년경

던 전통적인 방식에서 벗어나 대담하고 파격적인 화법을 보여주었다. 카라바조가 그린 〈그리스도의 매장〉을 앞선 시대의 화가 라파엘로의 그림과 비교해 보면 흥미롭다. 라파엘로의 그림 속 인물들은 균형이 잘 잡혀 있고, 그림이 전체적으로 우아하고 유려한 느낌을 주는데, 카라바조의 그림 속 인물들은 화가가 로마 시내 어디선가 금방 데려와서 포즈를 취하게 한 것처럼 보인다. 당대 사람들의 소박한 모습을 그림 밖으로 튀어나올 것처럼 생생하게 묘사했다.

카라바조와 같은 시대를 살았던 화가들은 카라바조에 열광했다. 카라바조는 공방을 차리지 않았기에 자신의 화풍이나 기법을 전수할 수 없었지만 여러 화가들이 그의 작품을 보며 연구했다. 화면을 어둠으로 채우고는 이 어둠 속에서 인물들이 강렬한 빛을 받으며 등장하도록 그린 카라바조의 수법은 이 뒤로 오랫동안 유럽의 미술을 지배했다.

이탈리아에서 르네상스 미술이 꽃피운 뒤로 알프스 북쪽 국가의 화가들은 이탈리아의 미술을 공부하기 위해 애를 썼다. 이탈리아로 직접 찾아가서 공부를 했고, 이탈리아에서 얼마 동안 머물며 주문을 받아 작업하기도 했다. 플랑드르의 화가 루벤스 Peter Paul Rubens, 1577-1640 는 1600년 무렵에 이탈리아를 방문했는데, 이를 기회로 삼아 레오나르도 다 빈치와 미켈란젤로를 비롯한 이탈리아 예술가들의 작품을 열심히 모사했다. 루벤스가 그린 〈아담의 창조〉는 미켈란젤로가 앞서 시스티나 예배당의 천장에 그린 그 유명한 그림을 베낀 것이다. 루벤스는 이처럼 이탈리아 예술가들의 작품을 잔뜩 모사해서는 안트베르펜으로 돌아왔다. 이 그림들을 참조하고 활용하여 자신의 그림을 그렸고, 자기 공방에서 일하는 조수들을 훈련시키는데도 썼다.

루벤스는 1601년에 처음으로 카라바조의 그림을 보았고, 깊이 매료되었다. 카라바조의 그림을 모사했고, 자신의 후원자인 만토바 공작에게 카라바

조의 그림을 구매하도록 권유했다. 1608년에 안트베르펜에 돌아온 이후로 그의 작품에서는 극적은 구도, 빛과 어둠의 극명한 대비와 같은 카라바조 화풍이 가진 특징이 나타나게 된다. 앞서 봤던 카라바조의 〈그리스도의 매장〉을 루벤스가 모사한 걸 보면 흥미롭다. 모사하는 과정에서 루벤스가 어떤 부분을 변형시켰는지가 루벤스 자신의 예술적 견해를 보여주기 때문이다. 루벤스는 카라바조의 이 작품이 모사할 만한 가치가 있는 훌륭한 작품이라 생각하면서도 전체적인 균형에는 문제가 있다고 본 것 같다. 카라바조의 그림에서 맨 뒤 오른편에 있던 여성, 양팔을 위로 뻗으며 비탄의 몸짓을 하는 여성을 루벤스는 앞쪽 왼편으로 옮겼다. 또, 카라바조의 그림에서 죽은 그리스도를 안다시피 하며 얼굴을 내려다보는 사도 요한을 맨 왼편으로 옮겼다.

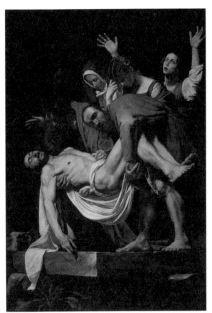 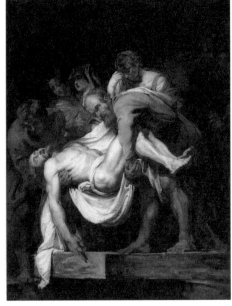

카라바조, 〈그리스도의 매장〉 (왼쪽)
루벤스, 카라바조의 〈그리스도의 매장〉을 모사한 것 (오른쪽)

원작과 달리 화면의 균형을 왼편 아래로 옮겨서, 원작이 전체적으로 화면 오른편에서 왼편으로 인물들이 쏟아질 것처럼 보이는 느낌을 없앴다. 이러면서도 죽은 그리스도의 머리가 좀 더 급한 각도로 꺾이도록 그려서, 죽은 사람이라는 느낌이 분명하도록 했다.

3
브뢰헬 가문

네덜란드 화가 브뢰헬 Pieter Bruegel the Elder, 1525~1569 은 농촌을 무대로 요란하고 우스꽝스러운 장면을 많이 그린 것으로 유명하다. 브뢰헬은 결혼을 조금 늦게 한 편이었다. 스승의 딸과 30대 중반에 결혼하여 아들 둘을 얻었다. 아들들은 둘 다 뒷날 화가가 되었다. 첫 번째 아들이 겨우 여섯 살일 때 브뢰헬은 세상을 떠났기에 아들들은 아버지에게서 직접 그림을 배우지는 못했다. 첫째 아들 피테르('소(小) 브뢰헬', 혹은 '피테르 브뢰헬 2세'라고 불린다)은 아버지 브뢰헬의 그림을 적잖이 베껴 그렸다. 아들이 베껴 그린 그림과 아버지의 원작을 구분하기 어려운 경우도 있지만 대개는 아들이 그린 쪽이 질적으로 떨어진다. 인물을 해학적이면서도 생동감 넘치게 묘사했던 아버지의 원작에 비해 아들의 그림 속 인물들은 움직임이 뻣뻣하고, 아버지가 채택한 구도의 절묘함을 아들은 거의 이해하지 못한 것처럼 보인다.

오늘날 브뢰헬이 누리는 명성만큼이나 아들 브뢰헬은 아버지의 그림이나 베껴 그린 아들이라고 비웃음을 사지만, 당시에는 다른 화가의 그림을 베낀다는 게 그다지 부끄러운 일이 아니었다. 또, 아들 브뢰헬이 베껴 그린 덕분

에, 아버지가 그린 그림 중에서 지금은 없어지거나 변형된 그림을 짐작할 수도 있다. 런던 햄프턴코트 성에 소장된 아버지 브뤼헬의 〈베들레헴의 영아 학살〉(1562년경)은 제목 그대로 신약성경에 언급된 영아학살을, 무대를 네덜란드로 옮겨 그린 것이다. 그런데 병사들이 마을 한복판에서 병사들의 창끝에서는 거위와 닭 같은 가금류가 파닥거리고 있다. 근처에서 또 다른 병사가 완강하게 버티는 마을 주민에게서 뭔가를 빼앗으려 하는데, 주민이 붙들고 있는 게 뭔가 하면 항아리이다. 갓 태어난 아기들이 학살당하는 장면이라기에는 기이하고 심지어 코믹한 느낌까지 준다. 이는 누군가 알 수 없는 이유로 영아들을 가축이나 항아리 따위로 덮어 그린 것이다. 아마도 영아들을 베고 찌르는 장면이 너무 참혹하다고 여긴 것 같다.

빈의 미술사 박물관에 같은 주제의 그림이 소장되어 있는데, 이 그림을 보면 브뤼헬이 애초에 그렸던 장면을 알 수 있다. 런던의 그림이 아버지의 원작이고, 빈의 그림은 아들이 베껴 그린 것이다. 의도치 않았지만 아들이 베

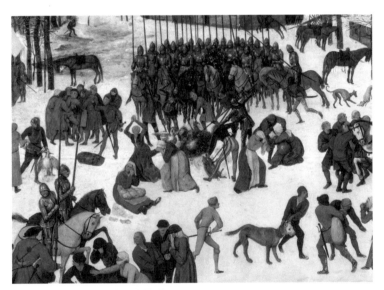

아버지 브뤼헬, 〈베들레헴의 영아 학살〉 세부

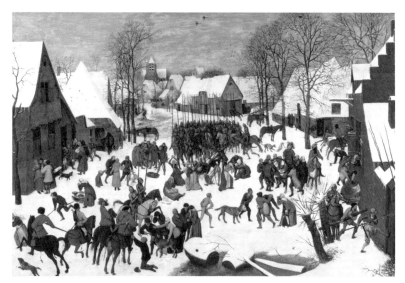

아버지 브뢰헬, 〈베들레헴의 영아 학살〉, 1565–1567년

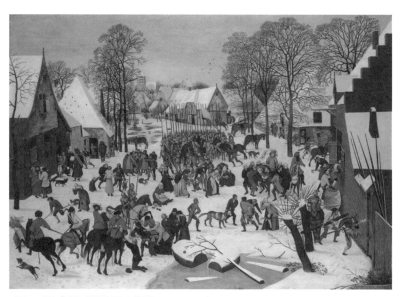

아들 브뢰헬, 〈베들레헴의 영아 학살〉, 1605–1610년

껴 그린 그림 덕분에 원작을 짐작할 수 있게 된 것이다.

아버지 브뤼헬의 둘째 아들 얀은 '벨벳의 브뤼겔', '꽃의 브뤼겔' 같은 별명으로 불렸는데, 별명 그대로 벨벳 같은 화려한 일상용품의 질감을 그럴듯하게 묘사하는 재주가 뛰어났고, 튤립을 비롯한 꽃을 잘 그렸다. 얀은 루벤스와 공동 작업을 하기도 했다. 인물을 그리는데 능했던 루벤스가 아담과 하와를 그리고, 얀은 과일과 수풀을 가득 그려서 에덴 동산의 모습을 만드는 식이었다. 아들들의 아들들, 그러니까 브뤼헬의 손자들도 화가였다. 할아버지만큼 유명하지는 않지만 다들 화가로서 자리를 잡고 어느 정도 이름도 알려졌다.

4
홀바인의 모작

1871년 8월, 독일의 드레스덴에서는 한스 홀바인의 작품을 모아 소개하는 전시회가 열렸다. 이 전시에서 특히 눈길을 끌었던 것은 서로 비슷한 두 점의 〈성모자〉였다. 한 점은 〈다름슈타트의 성모자〉, 다른 한 점은 〈드레스덴의 성모자〉이다. 당시에 이들 작품이 있던 지역의 이름을 따서 편의상 이렇게 부른다.

시작은 이랬다. 1526년, 바젤의 시장 야코프 마이어 춤 하젠Jakob Meyer Zum Hasen이 홀바인에게 성모자를 그린 그림을 주문했다. 이 그림을 주문한 동기는 분명하지 않지만 당시 종교개혁이 진행되는 상황에서 가톨릭 신자로서 자신의 신앙을 재확인하려는 것이었다고 추측된다. 화면 중앙에는 아기 예수를 안고 있는 왕관을 쓴 성모가 있고 왼편에는 세 명의 남성이, 오른

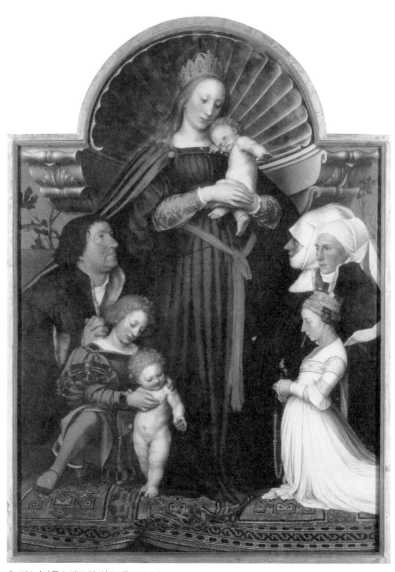

홀바인, 〈다름슈타트의 성모자〉, 1526년

편에는 세 명의 여성이 자리 잡고 있다. 왼편에서 성모를 바라보며 기도하는 남성이 마이어 시장인데, 아래쪽의 청년과 아기는 누구인지 밝혀지지 않았다. 성모자의 오른편에서 얼굴을 감싼 여성은 전처이고 얼굴을 드러낸 여성은 후처이다. 아래에 무릎을 꿇고 있는 여성은 마이어의 딸이다.

1638년에 르 블롱이라는 화상(畫商)이 바르톨로메우스 자르부르흐 Bartholomaus Sarburgh 라는 화가에게 이 그림의 모작을 만들게 해서는 홀바인의 진품이라며 당시 프랑스 왕비였던 마리 드 메디시스에게 팔았다. 이 뒤로 원작과 모작은 제각각 주인을 바꿔 가며 여기저기로 옮겨 다녔다. 1822년에야 사람들은 홀바인의 〈성모자〉가 두 점이라는 걸 알았다. 〈다름슈타트의 성모자〉와 〈드레스덴의 성모자〉였다. 한 점은 진품이지만 다른 한 점은 모작일게 뻔했다. 문제는 양쪽 다 진품으로 여겨졌으며 소유자와 지역 주민들은 저마다의 작품에 대해 애착과 자부심을 지니고 있었다는 점이다. 화가의 그림을 보지 않고 그림만 보면서 어느 쪽이 원작이고, 어느 쪽이 원작을 따라서 그린 것인지 구별해 보면 재미있을 것이다. 모작에는 원작을 흉내 내어 그리면서 변형시킨 부분이 있다. 변형시킨 부분은 원작의 구성요소에 담긴 긴밀하고 필연적인 성격과 달리 불필요한 사족처럼 느껴진다.

1871년 전시에서 〈다름슈타트의 성모자〉가 원작이고 〈드레스덴의 성모자〉가 모작이라고 결론

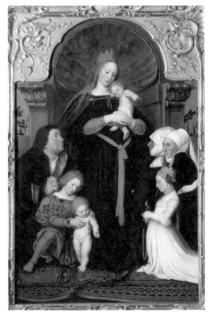

자르부르흐. 홀바인 〈다름슈타트의 성모자〉 모작

을 내렸다. 결론이 이 전시에 맞춰 내려진 것일 뿐, 앞서 오랜 기간 여러 연구자들이 논의를 진행해 왔던 터였다. 〈드레스덴의 성모자〉에서 아래쪽의 소년이 관객 쪽을 바라보는 건 전체적인 분위기와 어울리지 않고, 성모자 양편의 기둥을 조금 늘인 것은 그림의 구성을 느슨하게 만들었다. 이 그림을 진품으로 여기며 오랫동안 자랑스러워 했던 드레스덴 시민들은 감정 결과를 받아들일 수 없어 반박문까지 냈지만 이때 내려진 결론은 오늘날에도 인정되고 있다.

다른 지역에 있는 작품들을 비교하는 일은 의외로 매우 어려운 일이었다. 오늘날 우리는 컬러로 된 사진으로 작품들을 나란히 보면서 비교할 수 있기 때문에 실감하기 어렵지만, 컬러 사진이 없었던 당시에 연구자들은 저마다 기억에 의지하여 작품을 비교해야 했다. 한쪽 그림 앞에서 다른 그림을 떠올리는 식이었다.

5
자포니슴과 반 고흐

19세기 중반에 일본이 서구에 문호를 개방하면서 일본의 미술품이 유럽으로 유입되었고, 프랑스를 비롯한 유럽의 예술가들은 일본의 전통 목판화인 우키요에(浮世繪)에 열광했다. 19세기 중반부터 20세기 초까지 우키요에를 비롯한 일본미술은 유럽과 미국의 예술에 큰 영향을 끼쳤는데, 이때 유행한 일본 취미를 흔히 '자포니슴Japonisme'이라고 부른다.

1860년 전후로 프랑스의 예술가들이 우키요에에 눈을 돌리게 되었다. 1862년에 파리의 번화가인 리볼리 거리에 '라 포르트 쉬누아즈La Porte Chi-

noise, 중국의 문)'라는 가게가 열려 일본의 골돌풍과 미술품을 판매했고, 1867년의 만국 박람회에 1백여 점의 일본 미술품이 전시되면서 일본 취미가 확산되었다. 유럽, 특히 프랑스의 화가들은 우키요에의 선명한 색채와 날렵한 선, 과감한 생략과 파격적인 구도 등을 이리저리 연구하여 자신들의 작품에 녹여 넣었다.

빈센트 반 고흐 Vincent van Gogh, 1853-1890가 일본의 미술, 특히 우키요에에 열광한 것은 널리 알려져 있다. 벨기에와 네덜란드에서 그림을 공부하던 반 고흐는 1886년에 파리로 나와서 인상주의와 신인상주의 미술을 접했다. 그러는 한편으로 일본 판화, 우키요에에 매료되었다.

반 고흐가 일본의 우키요에 판화가 우타가와 히로시게(歌川広重)의 목판화를 베낀 그림은 반 고흐가 우키요에에 대해 가졌던 흥미를 보여주는 것으로 유명하다. 〈가메이도의 매화 정원〉이라는 판화는 나무가 화면 앞쪽으로 바짝 다가서 있고, 뒤편으로는 붉은 색 하늘과 함께 원경이 펼쳐져 있다. 파격적이고 기이한 구도이다. 반 고흐는 이 판화에 깊이 매료되어 유화로 모

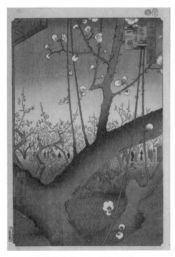
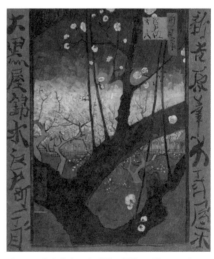

히로시게, 〈가메이도의 매화 정원〉, 1857년 반 고흐, 〈'가메이도의 매화 정원' 모사〉, 1887년

사했다. 일본인의 서법(書法)을 유화로 흉내 낸 한자(漢字)가 인상적이다. 판화를 찍어낸 공방의 주소를 적은 내용인데, 반 고흐가 맥락 없이 꼬불꼬불하게 그려 놓았다.

반 고흐가 이 뒤로 그린 그림들, 〈꽃이 핀 배나무〉(1888년) 같은 작품은 그저 나무 한 그루를 화면 복판에 배치한 단순한 구도를 보여준다. 앞서 연구한 히로시게의 판화에 힘입은 것이라고 할 수 있다. 반 고흐가 세상을 떠난 해에 그린 〈꽃이 핀 아몬드 나무〉(1890년)는 마치 벽지처럼 느껴질 만큼 단순하고 평평한 색면 위로 나뭇가지가 꿈틀거리고 꽃송이가 빛나는 걸작이다. 반 고흐는 그저 우키요에를 그대로 옮겨 그리는 단계에서 벗어나 우키요에의 조형적인 특징, 요컨대 인물과 사물을 화면 가장자리에서 과감하게 절단하는 구도, 강렬한 색채와 뚜렷한 윤곽선 같은 요소를 자신의 그림에 녹여낸 것이다.

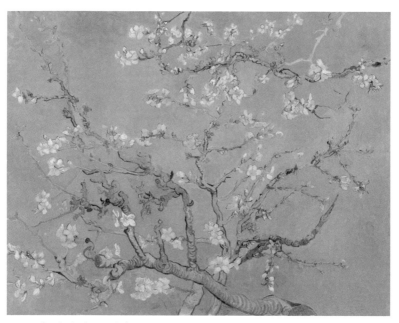

반 고흐, 〈꽃이 핀 아몬드 나무〉, 1890년

02.
레플리카,
또 다른 버전

암굴의 성모

티치아노와 카라바조의 레플리카

뭉크와 키리코의 레플리카

또 다른 모나리자

'레플리카(replica)'는 넓은 의미에서의 복제이지만,
미술에서 레플리카는 애초에 원작을 만들었던 미술가가
그 원작을 똑같이 새로 만들어 낸 것을 의미한다.
예술가들은 이런저런 이유로 자신이 일단 만든 작품을 또 다시 만들었다.
해당 작품이 탐이 난 다른 주문자가 화가에게 꼭 같은 작품을
또 한 점 만들어 달라고 요청한 경우가 많다.
예를 들어 레오나르도의 그림 중에는 버전이 다른 작품이 많고,
바로크 미술을 대표하는 화가 카라바조의 경우에도 레플리카가 많다.

1
암굴의 성모

'레플리카^{replica}'는 넓은 의미에서의 복제이지만, 미술에서 레플리카는 애초에 원작을 만들었던 미술가가 그 원작을 똑같이 새로 만들어 낸 것을 의미한다.

예술가들은 이런저런 이유로 자신이 일단 만든 작품을 또 다시 만들었다. 해당 작품이 탐이 난 다른 주문자가 화가에게 꼭 같은 작품을 또 한 점 만들어 달라고 요청한 경우가 많다.

레오나르도 다 빈치는 흔히들 르네상스 미술을 대표하는 예술가로 여기지만 정작 남아 있는 작품은 많지 않다. 여기저기 손을 댔다가 완성을 못한 작품이 많은 편이다. 그는 그림을 그리는 일 말고도 여러 가지 관찰과 연구로 바빴고, 그림을 그릴 때는 다른 예술가들은 상상도 할 수 없는 독특하고 세련된 작품을 만들어 보여주려 했다. 그러다 보니 정작 작품을 진행하고 마무리하는 과정에서는 흥미를 잃어버리곤 조수들에게 나머지 일을 맡겨 버

리고는 했다.

레오나르도 다빈치가 그린 〈암굴의 성모〉는 두 점이 전해진다. 루브르 미술관과 런던 내셔널 갤러리에 있다. 두 작품은 주제가 같고 구조가 같지만 몇몇 미세한 차이를 보인다. 양쪽 모두 세로로 거의 2미터에 가까운, 제법 큰 작품이다. 둘 다 나무판(패널)에 그린 유화인데, 루브르의 작품은 뒤에 캔버스에 옮겨졌다.

'암굴의 성모'는 성모 마리아와 아기 예수, 그리고 세례 요한과 천사가 동굴 속에 있는 모습을 그린 것이다. 이 주제는 '이집트로의 피신'과 관련된 것이다. 이스라엘에 새로운 왕이 태어났다는 말에 헤로데 왕이 베들레헴의 영아들을 학살하자 성모와 아기 예수는 이집트로 피했다. 이때 세례 요한이 자신의 수호천사인 우리엘에 이끌려 성모자와 여정을 함께 한다는 내용이다. 신약성경의 복음서들에 기록된 바로는 세례 요한과 예수는 성년이 된 뒤 요단 강에서, 예수가 세례 요한에게 세례 받기를 청했을 때 비로소 만났다. 하지만 외전(外傳)에서는 예수와 세례 요한이 일찍부터 만난 것으로 언급되었다.

레오나르도의 그림에서 성모 마리아와 아기 예수, 세례 요한, 천사는 삼각형 구도를 이룬다. 성모는 손을 뻗어 아기 예수와 세례 요한을 축복한다. 세례 요한은 아기 예수를 향해 무릎을 꿇고 손을 모아 기도하는 자세를 취하고 있다. 천사는 아기 예수 뒤에서 세례 요한을 가리킨다. 배경으로는 암석과 산과 물이 멀리 보인다.

천사의 태도에서 차이가 있는데, 루브르 미술관 소장품에서 천사는 관객을 바라보고 있지만 런던 내셔널 갤러리 소장품에서 천사는 눈을 내리뜨고 짐짓 명상하는 듯한 모습이다.

루브르의 그림이 빛의 효과와 스푸마토 기법이 좀 더 유려하다. 반면 내

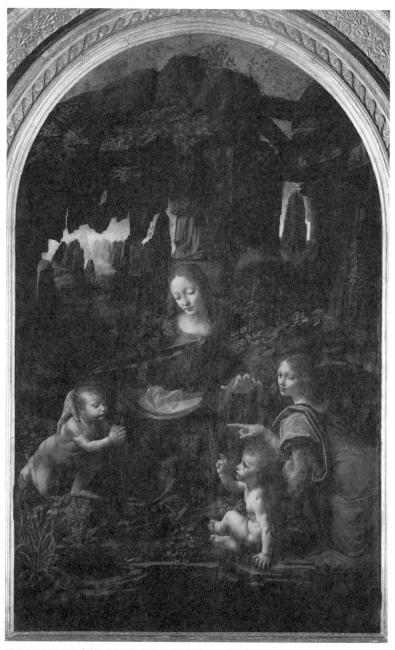

레오나르도 다빈치, 〈암굴의 성모〉, 1483–1486년, 루브르 미술관

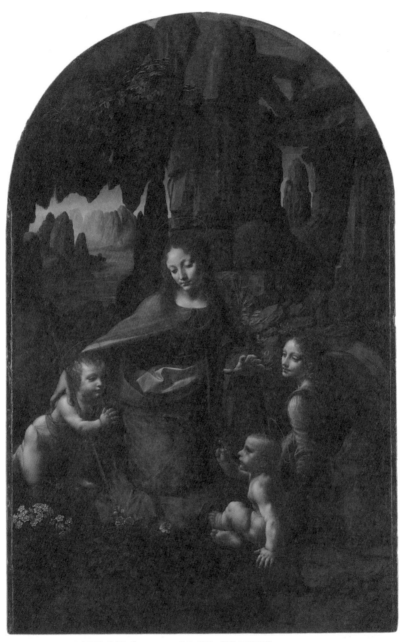

레오나르도 다빈치, 〈암굴의 성모〉, 1495–1508년, 런던 내셔널 갤러리

셔널 갤러리 소장품은 윤곽선이 뚜렷하고 빛과 그림자의 구별 또한 날카롭다. 화면 앞쪽에 묘사된 식물이나 배경의 암석을 묘사한 방식도 루브르 쪽이 더 세련된 느낌을 준다. 이런 때문에 루브르의 소장품은 레오나르도가 그렸고, 내셔널 갤러리의 소장품은 레오나르도와 제자가 함께 그린 것으로 여겨진다.

같은 주제를 왜 두 번 그렸는지에 대해서는 분명한 기록이 없기에 이리저리 추측해 볼 뿐이다. 애초에 레오나르도는 밀라노의 산 프란체스코 성당에 있는 무염시태 결사단^{Confraternity of the Immaculate Conception}의 예배당을 위해 그림을 그렸는데, 중간에 어떤 연유로 이 그림을 주문자들에게 넘기지 않고는 새로이 그렸다. 처음에 그린 것이 루브르에, 두 번째로 그려서 주문자에게 넘겨준 그림이 런던 내셔널 갤러리로 간 것이다.

2
티치아노와 카라바조의 레플리카

이탈리아 화가 티치아노^{Tiziano Vecellio, 1488~1576}는 경쾌한 붓질로 인물을 활력 있게 그린 것으로 이름을 날렸다. 국제적으로 활동하면서 여러 군주와 귀족의 주문을 받아 그림을 그렸고, 이런 과정에서 같은 주제를 되풀이해서 그린 경우가 적지 않았다. '마리아 막달레나'를 그린 티치아노의 그림들은 유명한데, 그림 속의 여성이 마리아 막달레나임을 나타내는 향유단지와 해골 등을 그려 넣는 한편으로 에로틱한 성격을 강조한 것이 특징이다.

문헌에 기록된 바로는 1531년 3월, 페데리코 곤차가가 티치아노에게 〈마리아 막달레나〉를 그리라고 주문했다. 곤차가는 한껏 슬픈 모습으로, 할 수

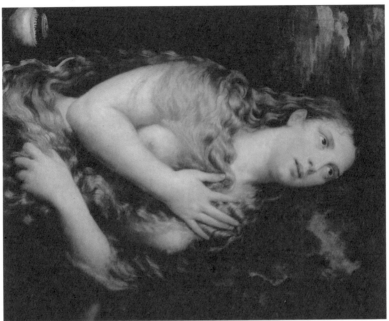

티치아노, 〈마리아 막달레나〉, 1533년경, 팔라초 피티 소장품

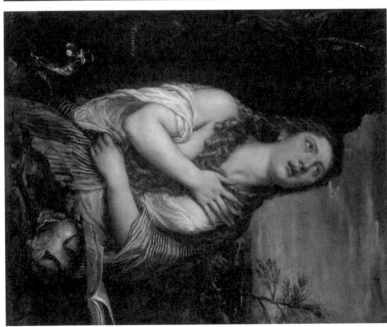

티치아노, 〈마리아 막달레나〉, 1565년, 에르미타주 미술관 소장품

있는 한 가장 아름다운 막달레나를 그리라고 지시했다. 이 그림이 오늘날 팔라초 피티에 있는 작품일 가능성이 크지만 확실치는 않다. 팔라초 피티의 '마리아 막달레나'는 1533년경에 그려진 것으로 추정되며 향유단지 부분에 티치아노의 사인 TITIANUS 이 보인다. 그림에서 막달레나는 치렁치렁한 금빛 머리칼로 알몸을 가리고 있는데, 두 가슴만은 머리카락으로 가리지 않았다. 손의 위치도 교묘하게 가슴 부분을 피해간다.

이 뒤로 티치아노는 또 다른 '마리아 막달레나'를 그렸는데, 알몸을 드러내지는 않지만 여전히 성적인 매력을 뚜렷이 보여주는 그림이다. 에르미타주 미술관이 소장한 〈마리아 막달레나〉는 팔라초 피티의 작품과 마찬가지로 하늘을 올려다보며 자신의 몸을 감싸고 있지만, 전경에 펼쳐진 책(성경이라고 짐작된다)과 해골이 등장했고, 배경에 수풀이 보인다. 또, 마리아 막달레나는 눈물을 흘리며 자신의 죄를 회개하고 있다. 막달레나의 오른손은 왼편 가슴을 가리고 있고, 오른편 가슴 부분은 옷으로 덮여 있기는 하지만 유두의 윤곽이 드러난다.

앞장에서 소개했던 화가 카라바조도 같은 그림을 두 번 이상 그리곤 했다. 〈점쟁이〉는 카라바조가 활동하던 초기에 그린 것으로, 동일한 주제가 두 가지 버전으로 그려졌다. 첫 번째 버전은 1594년에 그린 것으로 로마의 카피톨리니 미술관에 소장되어 있다. 두 번째 버전은 그 다음 해 그린 것으로 루브르 미술관에 있다.

집시 소녀가 한껏 멋을 낸 소년의 손을 잡고 있다. 손금을 봐주고 있는 것이다. 두 남녀가 심상치 않은 시선을 주고받는다. 소년은 소녀의 얼굴을 쳐다보느라 소녀가 자신의 손에서 반지를 빼내고 있는 것을 알아차리지 못한다.

이 무렵 형편이 좋지 않았던 카라바조는 이 그림을 8스쿠디라는 헐값에 팔았고, 그림은 빈센초 지우스티아니니 Vincenzo Giustiniani, 1564-1637 라는 사

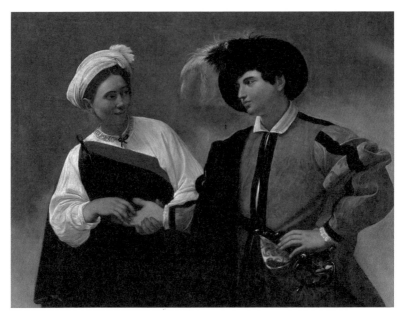

카라바조, 〈점쟁이〉, 1594년, 카피톨리노 미술관

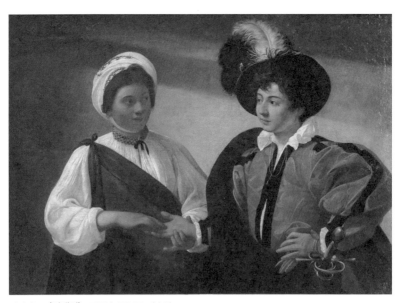

카라바조, 〈점쟁이〉, 1595년, 루브르 미술관

람의 손에 들어갔다. 그런데 지우스티아니니의 친구인 추기경 프란체스코 마리아 델 몬테 Cardinal Francesco Maria Del Monte가 이 그림을 마음에 들어 하여 같은 주제로 한 점을 더 그려 달라고 했다. 델 몬테 추기경은 이 뒤로 카라바조에게 여러 점의 작품을 주문하며 그의 뒤를 봐 주었다.

카라바조가 델 몬테 추기경을 위해 그린 두 번째 〈점쟁이〉는 첫 번째 버전과 조금 다르다. 두 번째 버전에서는 배경에 햇빛과 그림자를 묘사했다. 이로써 인물의 양감이 도드라진다. 또, 두 번째 버전에서는 소년이 장갑을 갖춰 들고 있는 점도 인상적이다. 당시에 멋쟁이 남성에게 장갑은 필수품이었다. 첫 번째 버전에 비해 두 번째 버전이 기법적으로 숙달된 느낌을 주지만, 첫 번째 버전이 지닌 신선한 느낌이 확 사라진 점이 놀랍다.

카라바조가 같은 주제를 여러 번 그린 또 다른 그림으로는 〈류트를 연주

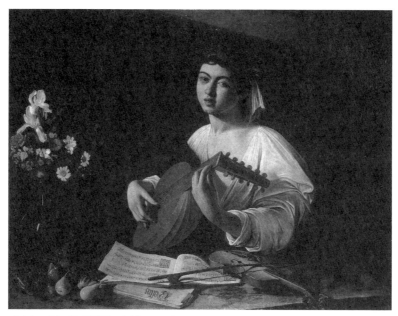

카라바조, 〈류트를 연주하는 소년〉, 1600년경

하는 소년>이 있는데, 이 또한 델 몬테 추기경의 주문을 받아 그린 것이다. 모두 네 점이 에르미타주 미술관을 비롯하여 각지에 소장되어 있는데, 저마다 등장하는 기물이 조금씩 달라진다. 네 점 중 어느 것이 먼저 제작되고 나중에 제작되었는지에 대해서는 연구자들마다 의견이 엇갈린다. 하지만 네 점 모두 류트를 연주하는 소년 주변에 놓인 여러 기물의 질감이 섬세하게 표현되어 있고, 뚜렷한 명암 대비와 함께 소년의 자세와 표정은 카라바조의(그리고 그림을 주문한 이의) 동성애 성향을 드러낸다.

카라바조는 애초에 의도하지는 않았지만 같은 주제를 다시 그려야 했던 경우도 있다. 그가 주제를 다루는 방식이 주문자의 마음에 들지 않았기 때문이다. 1599년에 카라바조는 로마에 거주하는 프랑스인의 공동체를 위해 건설된 산 루이지 데이 프란체시 성당^{San Luigi dei Francesi}의 콘타렐리 예배당^{Contarelli Chapel}의 벽을 장식할 그림을 주문받았다. 이 예배당은 추기경 마태오 콘타렐리의 무덤이 안치되어 있었기에 카라바조는 콘타렐리의 수호성인인 성 마태오를 주제로 <성 마태오를 부르심>을 그렸다. 세리(稅吏)였던 마태오를 예수가 사도로 맞이하는 장면이다.

콘타렐리 예배당에서는 1602년에 마태오를 주제로 한 또 한 점을 주문했다. 카라바조는 이번에는 <성 마태오의 영감>을 그렸다. 성 마태오는 책장을 들여다보며 다리를 꼬고 앉아있고, 곁에서 천사가 손가락으로 성 마태오를 인도하는 모습으로 묘사했다. 교회 쪽에서는 이 그림을 거부했다. 성인이 학식 없는 평범한 중늙은이의 모습이고 성인으로서 갖춰야 할 위엄이 드러나지 않는다는 것이었다. 천사가 성인과 뒤엉켜 있는 모양새나, 천사의 나른한 표정이 성적인 뉘앙스를 풍긴 것도 문제가 되었을 수 있다. 이 작품은 앞서도 카라바조의 그림을 구입했던 빈센초 주스티니아니가 구입했는데, 제2차 세계대전 말인 1954년에 독일의 드레스덴이 대규모 공습을 받았을 때

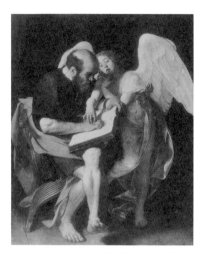

카라바조, 〈성 마테오와 천사〉 첫 번째 버전　　　카라바조, 〈성 마테오와 천사〉 두 번째 버전

소실되었다.

　그래서 카라바조는 동일한 주제로 두 번째 버전을 그렸다. 이 그림에서는 성인과 천사가 서로 떨어져 있다. 카라바조는 이 작품에서 성인으로서의 위엄을 부여하기 위해 성 마태오를 고대 철학자처럼 꾸몄다. 하늘에서 천사가 날아 내려오며 성인에게 영감을 주고 있다. 성 마태오는 이 순간을 놓치지 않기 위해 의자에 앉을 겨를도 없이 펜을 붙잡고 있다. 화면 밖으로 떨어질 것처럼 덜컹거리는 의자의 모습도 화면의 긴박감을 고조시킨다.

　레플리카는 예술가가 앞서 만든 작품을 거의 똑같은 모양새로 만든 것이기에, 카라바조가 그린 두 점의 〈성 마태오〉처럼 같은 주제를 다른 구도나 형식으로 다시 다룬 경우는 레플리카라고 할 수 없다. 하지만 화가가 애초의 의도와는 달리 또 한 점의 그림을 그려야 했던 이런 예는 하나의 주제에 접근하는 전혀 다른 대답을 흥미롭게 보여준다.

3
뭉크와 키리코의 레플리카

19세기 후반부터 20세기 중반까지 활동했던 표현주의의 대표적인 예술가 에드바르트 뭉크 Edvard Munch, 1863-1944 도 레플리카를 많이 만들었다. 뭉크의 그림은 죽음과 애욕을 둘러싼 강박과 불안을 보여준다. 유명한 〈절규〉는 유화, 파스텔 작업 등을 비롯하여 모두 네 가지 버전이 있다. 오슬로의 노르웨이 국립 미술관에 두 점이, 같은 도시의 뭉크 미술관에 두 점이 소장되어 있다. 뭉크의 작품은 도난을 자주 당했다. 1994년 2월에 국립 미술관

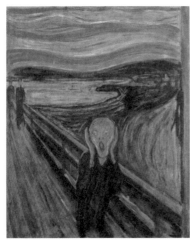

뭉크, 〈절규〉, 1893년

의 〈절규〉가 도난당했다가 런던 경시청의 미술품 전문 수사반, 이른바 '아트 스쿼드 Art Squad'가 중심이 된 함정 수사 끝에 같은 해 5월에 무사히 미술관으로 돌아올 수 있었다. 2004년 8월에는 뭉크 박물관에서 〈절규〉와 〈마돈나〉가 도난당했고, 이번에는 2년 뒤인 2006년 8월에야 되찾을 수 있었다. 〈절규〉는 수많은 대중매체에서 재활용되었다.

뭉크의 〈마돈나〉는 여성에 대한 공포와 매혹을 보여준다. 그림 속의 여성은 눈을 감고 양팔을 뒤로 보낸 채 열락에 빠져 있다. 뭉크는 유화뿐만 아니라 석판화로도 동일한 이미지를 제작했다. 뭉크는 자신의 유화작품을 석판

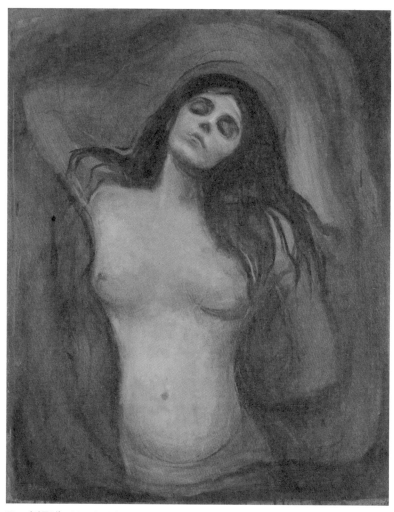

뭉크, 〈마돈나〉, 1894-1895년

화로도 제작했다. 석판화로 이미지를 재생산하면서 다양한 판본을 만들었
다. 그림의 좌우가 바뀌거나 색이 변하는 등 뭉크는 원본자체에 대해 크게
의미를 두지 않았다.

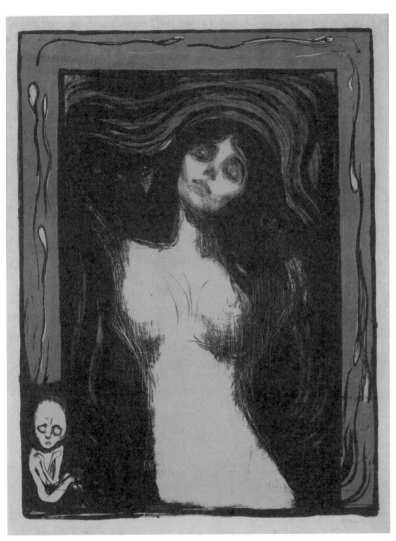

뭉크, 〈마돈나〉, 1985-1902년

　〈마돈나〉의 석판화 버전에는 그림의 둘레에 정자(精子)를 연상시키는 꼬물거리는 형체가 움직이고 있고, 왼편 아래쪽에는 태아가 자리를 잡고 있다. 마돈나는 어두운 화면에 깊이 잠겨 있다.

조르조 데 키리코(1888-1978)는 평범한 공간을 몽환적인 분위기로 탈바꿈한 이른바 '형이상회화'로 유명한데, 키리코를 유명하게 만든 이들 작품은 대부분 1910년대에 그린 것이고, 1920년대 중반부터는 작풍이 크게 바뀌었다. 키리코는 1917년 '형이상회화' 시기에 그린 〈불안을 주는 뮤즈들〉을 나중에 레플리카로 제작했다. 1925년 무렵, 당시 초현실주의 시인 폴 엘뤼아르의 부인이었던 갈라(나중에는 화가 달리의 부인이 된)가 〈불안을 주는 뮤즈들〉을 무척 좋아해서 그 무렵의 소유자에게서 사려고 했는데 흥정이 여의치 않았다. 그러자 키리코가 갈라를 위해 다시 한 점을 그렸다. 이 경우 원작과 레플리카의 구성은 거의 비슷했지만 세부와 색조에서 차이가 선명했다. 이밖에도 키리코는 상당한 양의 레플리카를 남겼다.

4
또 다른 모나리자

〈모나리자〉는 갖가지 해명되지 않은 수수께끼와 추측으로 둘러싸인 그림이다. 레오나르도 다 빈치는 1503년 무렵부터 〈모나리자〉를 그리기 시작했고, 이후 밀라노와 로마 등으로 옮겨 다니면서도 이 그림을 줄곧 자기 곁에 두었다. 레오나르도를 비롯한 르네상스 미술가들의 전기를 쓴 것으로 유명한 조르조 바사리는 〈모나리자〉의 모델이 피렌체의 부유한 상인 프란체스코 델 조콘도 Francesco del Giocondo의 아내였던 리자 게라르디니 Lisa Gherardini 라고 기록했고, 이 때문에 〈모나리자〉를 이탈리아인들은 〈라 조콘다 La Gioconda〉라고, 프랑스인들은 〈라 조콩드 La Joconde〉라고 부른다. 하지만 실제로 모델이 누구였는지를 둘러싸고 추측이 분분하다. 〈모나리자〉라는 이름은 '

귀부인 리자'라는 의미의 '몬나 리자 ^{Monna Lisa}'가 영어식으로 고착된 것이다. 1516년 레오나르도는 당시 프랑스 왕이었던 프랑수아 1세의 초빙을 받아 이탈리아를 떠나 프랑스에 정착했는데 이때도 〈모나리자〉를 가지고 갔다. 1519년 앙부아즈에서 레오나르도가 숨을 거두자 〈모나리자〉는 유언에 따라 제자였던 프란체스코 멜치에게 맡겨졌고, 프랑수아 1세가 프란체스코에게서 이 그림을 정식으로 구입했다.

프랑수아 1세는 〈모나리자〉를 자신의 욕실에 걸었고, 이 그림은 이후 한동안 주목받지 못한 채 프랑스 왕실의 재산 목록에 들어 있었다. 프랑스 대혁명과 함께 루브르 궁이 시민을 위한 근대적인 미술관으로 탈바꿈하면서 〈모나리자〉도 다른 왕실 소장품들과 함께 베르사유 궁에서 루브르 궁으로 옮겨졌다. 나폴레옹이 이 그림을 잠깐 동안 튈르리 궁의 자기 침실에 걸어 두기도 했지만 1804년에 루브르 미술관으로 반환했다. 이후 〈모나리자〉는 줄곧 루브르에 머물렀다.

새삼 강조할 필요도 없이 루브르에는 유명한 미술품들이 가득하지만, 이들 미술품의 지명도를 다 합친대도 〈모나리자〉 하나에 미치지 못한다. 〈모나리자〉에 대한 사람들의 관심은 〈모나리자〉가 루브르의 소장품 중 하나라기보다는 루브르가 〈모나리자〉를 모신 신전(神殿)인 양 생각되게 할 정도이다. 세계 각지에서 몰려 온 관광객들은 〈모나리자〉를 한 번 보는 것을 루브르에 온 보람으로 삼는데, 이런 경향은 갈수록 심해지고 있다. 〈모나리자〉의 위치를 물어오는 관람객들에게 일일이 응대하자면 미술관 직원들은 다른 일을 거의 할 수 없었다. 결국 루브르 미술관 측은 관람객들이 〈모나리자〉를 금방찾을 수 있도록 미술관 곳곳에 〈모나리자〉가 있는 전시실을 가리키는 안내 표시를 붙였다.

그 명성의 크기에 비해 〈모나리자〉의 실제 크기는 매우 작다. 〈모나리자〉의

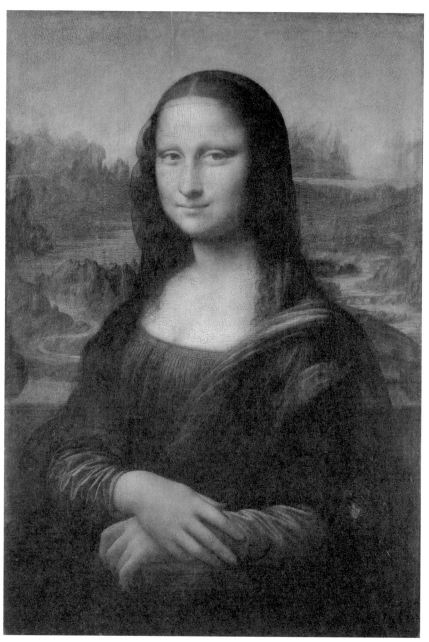

레오나르도 다빈치, 〈모나리자〉, 1503-1506년, 루브르 미술관

크기는 세로 77cm, 가로 53cm에 불과하다. 게다가 이 그림 앞은 늘 관람객들로 붐비기 때문에 그림을 찬찬히 바라볼 수도 없다. 관람객들은 대부분 책이나 다른 매체를 통해 본 〈모나리자〉를 실제로 보았다는 사실로 위안을 삼을 수밖에 없다.

레오나르도 다 빈치가 1516년 프랑스 땅으로 들어간 이후, 〈모나리자〉는 줄곧 프랑스에 머물렀다. 〈모나리자〉를 그린 건 이탈리아인이지만 프랑스의 미술품처럼 여겨졌고 심지어는 프랑스 문화를 대표하는 상징적 존재가 되다시피 했다. 〈모나리자〉가 공식적인 절차를 통해 프랑스 땅을 떠난 것은 두 번뿐이다. 한 번은 케네디 대통령 시절인 1963년의 미국 순회 전시이고, 또 한 번은 1964년의 일본–소련 순회 전시이다.

〈모나리자〉는 루브르 미술관에 있는 것이 당연하다고 여기지만, 〈모나리자〉도 다른 버전이 여럿 존재한다. 그 중에서도 가장 유명한 것은 〈아이즐워스(아일워스)의 모나리자 Isleworth Mona Lisa〉이다. 영국인 수집가인 휴 블레이커 Hugh Blaker가 1914년에 발견하여 런던 근교의 아이즐워스 Isleworth에 있는 자신의 화랑에 보관했던 그림이다. 뒷날 블레이커는 미국인 수

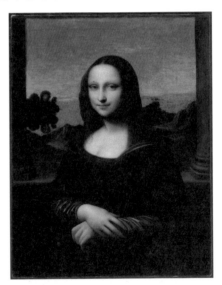

〈아이즐워스의 모나리자〉

집가에게 이를 팔았고, 수집가가 사망한 뒤로는 익명의 단체에 넘겨져 스위스 은행의 비밀금고에 보관되었다. 2012년, 취리히에 본부를 둔 비영리 단

체인 모나리자 재단The Mona Lisa Foundation이 이 작품을 공개했다.

두 그림 속의 인물은 복색과 머리 모양이 같고 미묘한 웃음을 띠고 있다는 점도 같지만, 〈아이즐워스〉 쪽이 배경이 단출하고, 모델이 훨씬 젊다. 작품을 공개한 모나리자 재단을 비롯하여 일부 연구자들은 〈아이즐워스의 모나리자〉를 레오나르도가 그린 것으로 여긴다. 그렇다면 루브르의 모나리자는 어떻게 되는 걸까? 앞서 〈암굴의 성모〉의 예를 통해서도 짐작하듯, 레오나르도의 작품 중에는 내력이 분명치 않은 작품이 있고, 레오나르도는 동일한 그림을 여러 버전으로 그리는 경향이 있었다. 루브르의 모나리자와 〈아이즐워스의 모나리자〉 둘 다 레오나르도가 그린 것으로 볼 수도 있다. 즉 〈아이즐워스의 모나리자〉는 레오나르도가 제작한 레플리카라는 것이다.

〈모나리자〉의 다른 버전에 대한 이야기가 나올 때 함께 딸려 나오는 그림이 라파엘로의 소묘이다. 라파엘로가 〈모나리자〉를 보고 그린 것으로 여겨지는 이 소묘는 배경이 원작보다 좀 단출한데, 라파엘로가 원작 앞에서 소묘를 한 게 아니라 나중에 기억에 의지해서 소묘를 했을 것이기에 이런 차이가 생겼을 수 있다. 하지만 라파엘로의 소묘에서 루브르의 작품과 크게 다른 부분이 있는데 바로 배경

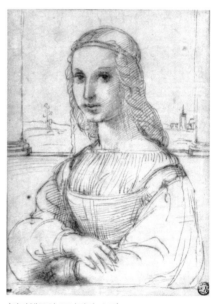

〈라파엘로의 모나리자 소묘〉

의 두 기둥이다. 라파엘로의 소묘에 보이는 기둥이 루브르의 작품에서는 보

이지 않는다.

라파엘로가 〈모나리자〉를 참고하여 그린 것으로 여겨지는 〈일각수와 여인〉을 보면, 여성의 머리칼이 금발이고 조그마한 일각수(애초에는 고양이였는데 뒷날 누군가가 일각수로 고쳐 그린 것으로 추정된다)를 안고 있다는 점은 다르지만, 기본적인 포즈는 레오나르도의 그림에서 영향을 받은 것이 분명하다. 이 그림에서도 배경에는 두 개의 기둥이 자리를 잡고 있다.

라파엘로, 〈일각수와 여인〉, 1505–1506년

그렇다면 라파엘로가 본 모나리자는 루브르의 모나리자가 아닌 다른 모나리자였을까? 〈아이즐워스의 모나리자〉는 배경에 기둥이 등장하기 때문에, 라파엘로가 본 모나리자가 실은 〈아이즐워스의 모나리자〉라고 볼 수도 있다. 그런데 루브르의 모나리자도 다시 찬찬히 보면, 배경의 양편 구석에 기둥의 끄트머리, 주두(柱頭)의 일부가 보인다. 그러니까 루브르의 모나리자에도 애초에 배경에 기둥이 그려져 있었지만 지금은 알 수 없는 이유로 그림의 좌우가 잘렸던 것이다. 〈아이즐워스의 모나리자〉는 루브르의 모나리자가 좌우가 잘리기 전에 모사된 작품으로 볼 수 있다.

〈아이즐워스의 모나리자〉는 오늘날의 미감에 잘 맞는다. 모델이 젊고 청순한 느낌을 준다. 이 그림을 보다가 루브르의 모나리자를 보면 기이하고 중성적인 느낌을 받게 된다.

〈모나리자〉를 둘러싼 온갖 추측과 상상들은 늘 아슬아슬한 전제 위에 움직인다. 이들 추측과 상상을 여과 없이 늘어놓아 보자면 〈모나리자〉는 애초부터 특정한 모델을 그린 것이 아닐지도 모르고, 어딘가에 또 다른 〈모나리자〉가 있는지도 모른다. 레오나르도가 프랑스에 가져 왔던 〈모나리자〉는 루브르가 현대적인 미술관으로서의 체계를 잡기 전의 과도기에 슬쩍 사라져 버렸던 것인지도 모른다. 루브르의 〈모나리자〉는 1911년 8월에 빈첸초 페루자라는 이탈리아 사람에게 도난당했다가 1913년 말에 프랑스 국경을 넘어 돌아왔는데, 어떤 이들은 이때 돌아온 〈모나리자〉는 가짜이며 진짜는 누군가가 은밀히 간직하고 있다고 믿는다. 사람들의 상상력은 '어쩌면 이것은 가짜일지도 모르고 보이지 않는 구석에는 알려지지 않은 진실이 자리 잡고 있을지도 모른다'라며 끊임없이 내달린다. 영원히 한 자리에 머물러 있는 것은 위안을 주지만, 반대로 언제 사라져 버릴지 모르는 것은 매혹적이다. 〈모나리자〉는 그 작자인 레오나르도 다 빈치의 기이한 면모에 비추어 이제는 좀처럼 이해하기 어렵게 된 어떤 사고체계의 집적물이며, 헤아릴 길 없는 비밀을 간직한 존재라고 여겨지기도 한다. 댄 브라운은 『다빈치 코드』에서 〈모나리자〉가 신약성경에 등장하는 마리아 막달레나라고 했다.

　지금 관객들이 보는 〈모나리자〉에는 몇 겹의 허위의 막이 씌워져 있는지 짐작하기 어렵다. 그 막들을 들춰 보면 상상도 하기 어려웠던 충격적인 진실이 나타날지도 모르고 반대로 실망과 환멸만을 맛보게 될지도 모른다. 서구 미술의 상징이자 대중문화의 아이콘인 〈모나리자〉는 근원적인 진실로 통하는 길을 가리키는 해독할 수 없는 암호일지도 모르고 반대로 환멸과 공허 위에 덮인 얇은 막일뿐일지도 모른다. 이 그림을 둘러싼 피학적인 상상력은 이런 불투명성과 불안과 곤혹스러운 감정을 기꺼이 만끽한다.

　종종 진부하고 감상적이라고 폄하되기도 하지만, 월터 페이터가 〈모나리

자>에 대해 쓴 글은 이런 감정을 대변한다.

"그녀는 자신이 앉아 있는 바위들보다 더 나이를 먹었다. 흡혈귀처럼 그녀는 수없이 죽었고, 무덤의 비밀도 알았다. 깊은 바다를 헤엄쳤고, 망자들이 죽은 날을 간직하고 있다. 동방의 상인들과 기묘한 직물을 거래하기도 했고, 트로이의 헬레네의 어머니인 레다이기도 하고, 성모 마리아의 어머니인 성 안나이기도 하다. 이 모든 일이 그녀에게 일어났지만 그녀에게 그건 리라와 플루트 소리만큼이나 부질없었을 뿐, 그녀는 자신의 표정을 야릇하게 뒤바꾸며 눈꺼풀과 손을 엷게 물들이는 미묘함 속에서만 살고 있다."

– Walter Horatio Pater의 The Renaissance : Studies in Art and Poetry 중 'Leonardo da Vinci' 에서.

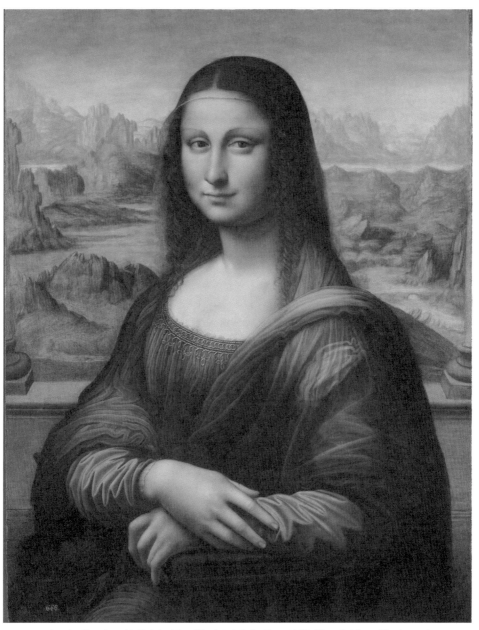

마드리드의 프라도 미술관이 소장하고 있는 〈**모나리자**〉. 루브르의 원작을 16세기에 모사한 것으로 여겨진다.

03

재해석 -
오마주와 패러디

뒤에 오는 예술가들은 앞선 예술품을 다시 해석한다.
특히 20세기 이후로는 과거의 미술을 엄숙한 태도로 대하기보다는
과거의 미술을 비틀면서 새로운 의미를 만들어내려는 경향이 강해졌다.
재해석의 방법은 경의를 표하는 '오마주'와 비틀기인 '패러디' 등으로 나뉠 수 있다.
초현실주의 화가 르네 마그리트가 다비드나 마네 같은 화가들의 작품을 패러디한 예와,
여러 예술가들이 <모나리자>를 패러디한 양상을 살펴본다.

1
반 에이크와 벨라스케스와 고야

플랑드르는 대체로 오늘날의 벨기에에 해당하는 지역의 옛 이름이다. 벨기에에 더해 네덜란드 남부와 프랑스 북부까지 포함한다. 플랑드르라는 이름은 오늘날에는 정치적으로 별 의미가 없어 보지만 중세 후반 플랑드르의 도시들은 무역과 모직업을 바탕으로 융성했고, 이런 배경으로 득세한 상공업자들의 취향에 맞는 정교하고 사실적인 미술이 발전했다. 화가 얀 반 에이크 Jan van Eyck, 1395경-1441는 이 무렵 활동했던 플랑드르 화가들 중에서 가장 유명하고, <아르놀피니 부부의 초상>은 그의 그림 중에서도 가장 유명하다. 이 그림은 당시 플랑드르에서 활동하던 이탈리아인 상인 아르놀피니와 그의 부인을 함께 그린 것이다.

정묘한 필치로 인물과 기물을 묘사한 이 작품은 사실적이면서도 기이한 분위기를 풍긴다. 부부가 손을 잡고 나란히 서 있다는 점에서 이 그림은 부부의 결혼식을 그린 것이라고 여겨졌다. 한데 그렇다면 남편과 부인 모두 오른손을 내밀어야 할 텐데, 남편은 왼손을 내밀고 있다. 게다가 남편의 태도

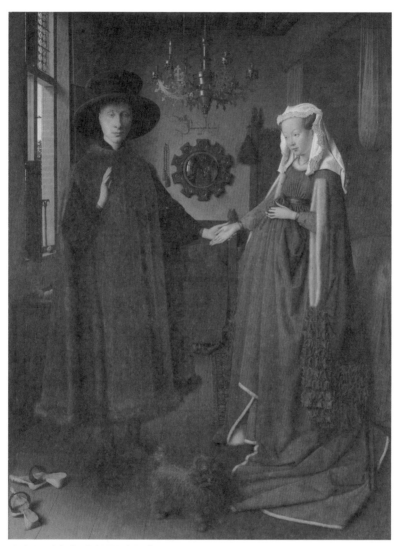

반 아이크, 〈아르놀피니 부부의 초상〉, 1434년

는 너무도 냉랭하다. 결혼식이라면 성당에 가서 해야 할 텐데 방에서 이런 포즈를 취하고 있는 것도 이상하다. 얼른 앞뒤가 통하지 않는 요소들 때문에 여러 의견이 엇갈리고 있다.

그림 한복판, 안쪽으로 쑥 들어간 벽에는 볼록한 거울이 자리 잡고 있다. 당시에는 오늘날과 달리 평평한 거울을 만들 기술이 아직 갖춰지지 않았기에 모든 거울은 볼록 거울이었고, 주변의 사람과 사물은 왜곡되어 담겼다. 거울에 부부의 뒷모습이 비친다. 거울의 테두리는 나무로 되어 있고, 예수가 겪었던 수난의 장면이 순서대로 새

〈아르놀피니 부부의 초상〉 세부. 거울에 비친 부부의 뒷모습과 화가

겨져 있다. 거울에는 부부의 뒷모습이 비친다. 또, 부부 앞에 서 있는 두 사람이 함께 비친다.

거울 위 벽에는 '1434년'이라는 글씨와 함께 '반 에이크가 이 자리에 있었다'라고 라틴어로 적혀 있다. 그러니까 거울 속의 두 사람 중 한 사람은 화가 반 에이크 자신이라는 것이다. 붉은색 옷을 입은 인물이 화가 자신의 모습일 것으로 짐작된다. 나머지 한 사람에 대해서는 반 에이크의 조수라고도 하고 신부의 아버지라고도 하지만 확실치는 않다. 이런 점들로 보아 반 에이크는 아르놀피니 부부의 혼인에 공증인으로 참석했다고도 여겨진다.

반 에이크의 생애에 대해서는 알려진 게 거의 없다. 그저 몇몇 빼어난 작품들만을 남긴 채 역사의 어둠 속으로 사라졌다. 그리고 2백여 년 뒤인 1656년, 플랑드르에서 멀리 떨어진 스페인의 마드리드에서 한 사람의 화가가 〈아르놀피니 부부의 초상〉에 대해 경의를 표했다. 벨라스케스 ^{Diego Rodríguez de Silva y Velázquez, 1599–1660}였다.

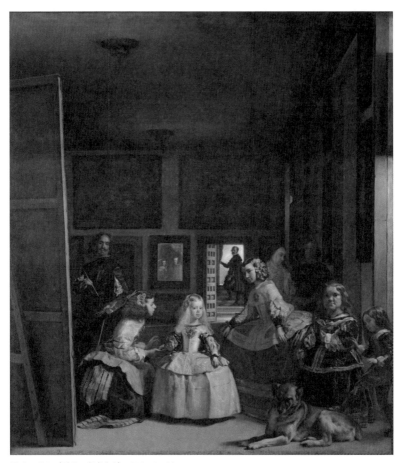

벨라스케스, 〈라스 메니나스〉, 1656-1657년

냉정한 태도와 치밀한 묘사, 경쾌한 필치를 함께 보여주는 드문 화가인 벨라스케스는 스페인의 궁정화가로 오랫동안 일했고, 당시의 왕실 사람들을 담은 작품을 여럿 남겼다. 그중에서도 〈라스 메니나스(시녀들)〉는 매력적이면서도 의미가 모호한 작품이다. 궁전의 큰 방에 모여 있던 왕실 사람들을 그린 그림이다.

화면 앞쪽에 어린 마르가리타 공주가 뾰루퉁한 표정으로 서 있고, 곁에서

는 시녀들이 공주를 달래고 있
다. 오른편에는 난쟁이 한 사람
이 관객 쪽을 쳐다보며 서 있다.
오른편 아래쪽에 앉아 있는 사
냥개를 또 한 사람의 난쟁이가
발로 톡톡 치고 있다. 화면 왼편
에는 화가 자신이 커다란 화판
을 세워 놓고는 붓을 들고 이쪽
을 쳐다본다. 그림 속 인물들의
시선은 묘하게도 이리저리 엇갈

〈라스 메니나스〉 세부. 거울에 비친 왕과 왕비

린다. 이들이 화면 바깥쪽, 즉 관

객 쪽을 쳐다보는 바람에 관객은 혼란을 느낀다. 화가가 서 있는 뒤쪽 벽에
거울이 걸려 있고, 왕과 왕비의 모습이 담겨 있다. 그렇다면 지금 화가와 공
주, 난쟁이 등이 쳐다보는 자리, 바로 관객의 자리에는 왕과 왕비가 서 있
고, 화가는 왕과 왕비를 그리고 있는 걸까? 벨라스케스는 대체 왜 이런 그
림을 그렸을까?

　〈라스 메니나스〉가 애초부터 반 에이크의 〈아르놀피니 부부의 초상〉에
대한 대답과도 같은 작품이라고 생각하면, 그림 속의 수수께끼 같은 장치가
어느 정도 납득이 간다. 반 에이크와 벨라스케스, 두 사람 모두 화가로서 자
신의 모습을 그림에 담았다. 반 에이크의 그림에서 거울 속에 화가가 비치
는 것을 벨라스케스는 역전시켜서, 화가가 거울 밖에 있고 왕과 왕비가 거
울 속에 들어 있도록 했다. 〈아르놀피니 부부의 초상〉은 합스부르크 가문의
소장품이 되어 벨라스케스가 활동하던 시기에 마드리드에 있었다. 벨라스
케스는 반 에이크의 그림에서 영감을 얻어, 그림을 보는 사람과 보이는 대

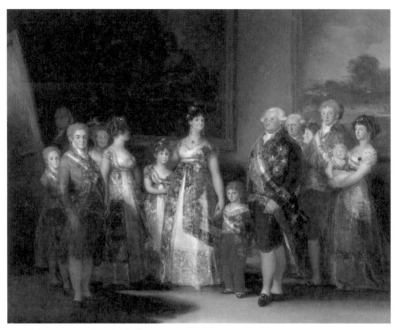

고야, 〈카를로스 4세와 그의 가족〉, 1800–1801년

상의 관계, 그림 속 공간과 그림 밖 공간의 관계에 대해 매혹적인 수수께끼
를 던진 것이다.

　벨라스케스 이후로 스페인에서는 개성과 역량을 함께 지닌 화가는 좀처
럼 나오지 않았다. 1백년도 넘게 지난 뒤 등장한 화가가 프란시스코 데 고야
이다. 고야는 흔히 괴이하고 환상적인 그림을 그린 화가로 알려져 있지만,
애초에 그는 화가로서 세속적인 성공을 열망했고, 스페인의 궁정화가가 됨
으로써 열망을 성취했다. 고야는 당시의 국왕 부부와 아들딸, 며느리 등을
한 화면에 담았다. 〈카를로스 4세와 그의 가족〉이라는 제목으로 알려진 그
림이다. 고야 자신은 화면의 뒤편, 어두운 구석에 커다란 화판을 세워두고
그림을 그리고 있다. 고야가 〈라스 메니나스〉에 대한 오마주로서 이렇게 그
렸다는 점은 너무도 분명하다. 하지만 고야의 이 그림은 회화라는 매체를 지

적으로 성찰했던 〈라스 메니나스〉에 비해 지리멸렬한 느낌을 준다. 그림 속 왕실 사람들은 차림새는 울긋불긋하지만 전체적으로 품위와 지성이 모자란 것처럼 보인다. 그림에서 왕을 대신하여 중심을 차지한 왕비 마리아 루이사는 실제로도 국정을 좌우하고 있었지만 방향을 제대로 잡지 못하고 뒷날 왕실에 닥쳐올 파국에 대처하지 못했다. 화려한 꾸밈으로 미처 가리지 못한 권력의 무능과 무지를, 고야는 뒤편에서 냉소적으로 바라보고 있다.

2
옛 그림과 마네의 그림

시민혁명과 산업혁명을 거치면서 19세기의 프랑스와 영국은 시민계급이 주도하는 정치 체제가 정착되었다. 이전까지 예술의 주된 고객이었던 교회와 귀족 대신에 신흥 부르주아의 취향이 예술의 방향을 결정하게 되었다.

이런 상황에서 신진 예술가들은 관립 전람회(살롱)를 통해 예술의 세계에 진입해야 했다. 하지만 당시 살롱의 심사위원들은 대부분 전통적인 입장을 고수하며 새로운 조류를 거부했다. 뒷날 인상주의의 아버지로 불리게 되는 에두아르 마네 Edouard Manet, 1832~1883 는 이 무렵 살롱에서 인정받기 위해 애를 썼다. 그는 신화와 전설 등을 주제로 삼은 기성 회화의 전통을 나름대로 현대적으로 계승하려 했는데, 여러 가지 요인이 겹쳐서 오히려 소란과 비난의 대상이 되곤 했다.

마네가 1863년 살롱에 출품한 〈풀밭 위의 점심〉은, 라파엘로의 '파리스의 심판'에서 일부를 가져와 구성한 작품이다. 원작이 남아 있지 않기 때문에 마네는 원작을 동판화로 옮긴 것만 볼 수 있었는데, 동판화 속 오른편에

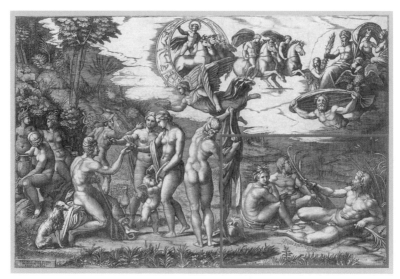

마르칸토니오 라이몬디가 라파엘로의 〈파리스의 심판〉을 옮긴 동판화, 1514–1518년

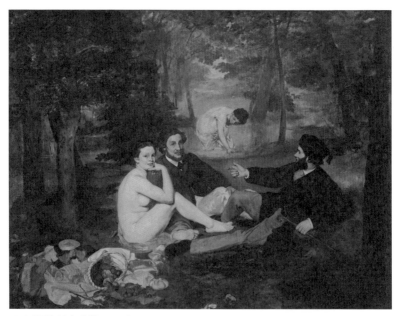

마네, 〈풀밭 위의 점심〉, 1863년

자리 잡은 세 사람의 자세가 〈풀밭 위의 점심〉 속 세 사람과 흡사하다. 고개를 돌려 감상자 쪽을 바라보는 알몸의 여성과, 비스듬히 몸을 누이는 남성의 포즈는 〈풀밭 위의 점심〉에서 고스란히 나타난다. 여성 뒤쪽에 있는 남성의 포즈도 거의 비슷한데, 〈풀밭 위의 점심〉에서 남성이 고개를 좀 더 관객 쪽으로 돌리고 있다. 다만 마네는 남성들에게는 당대의 의복을 갖춰 입도록 그렸다. 남성은 옷을 입고 있는데 여성은 옷을 벗고 있는 게 뭔가 음란한 상황을 연상하게 한다. 게다가 이런 정황은 화면 왼편 구석에 여성의 옷이 보이는 탓에 더욱 뚜렷해진다. 그런데 이 점에 대해서도 마네는 나름대로 할 말이 있었다.

마네는 이미 그 무렵부터 루브르 미술관이 소장하고 있던 조르조네의 〈전원의 합주〉에서도 영향을 받았다. 조르조네의 그림에서는 옷을 잘 차려입은 두 남성이 서로 얼굴을 맞대고 류트를 연주하고 있는데, 알몸의 여성이 곁에

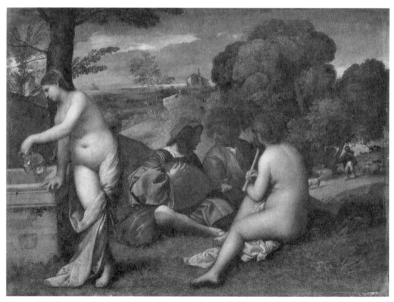

조르조네, 〈전원의 합주〉, 1509년경

서 플롯을 불고 있다. 과거의 그림에서는 이처럼 한 화면에 옷을 입은 사람과 안 입은 사람이 함께 어울려도 아무런 문제가 되지 않았다. 조르조네의 그림에서 남성들은 여성이 알몸이라는 사실을 전혀 의식하지 않고 있고, 그래서 마네의 그림에서도 남성들은 초연하다. 그런데도 마네의 그림은 당시 파리 사람들에게 음란하다고 비난을 받았으니, 마네로서는 어처구니없는 노릇이었다.

마네의 〈올랭피아〉도 비난의 대상이었다. 마네의 그림에서 여성은 관객쪽을 당돌하게 쳐다보고 있고, 발치에는 검은 고양이가 자리 잡고 있다. 흑인 하녀가 꽃다발을 들고 들어오는 참이다. 검은 고양이는 매춘부를 암시했고, 하녀가 든 꽃다발은 침대에 누운 여성의 고객이 보내온 것이라고 짐작할 수 있다.

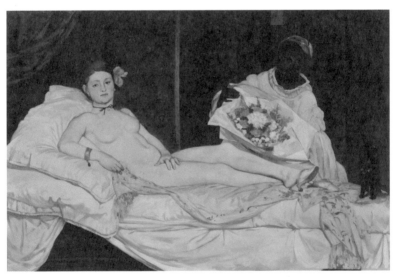

마네, 〈올랭피아〉, 1863년

〈올랭피아〉 또한 과거의 그림을 참고한 것이었다. 티치아노의 〈우르비노의

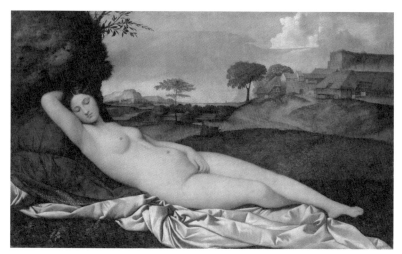

조르조네, 〈잠자는 비너스〉, 1510–1511년경

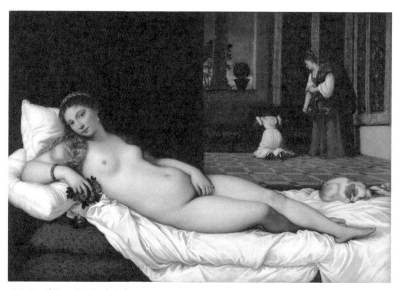

티치아노, 〈우르비노의 비너스〉, 1537–1538년

비너스〉가 원본이었다. 그 전에 티치아노는 조르조네의 〈잠자는 비너스〉의 모
티프를 가져와서 〈우르비노의 비너스〉를 그렸다. 조르조네는 목가적인 풍경

속에서 잠을 자는 여성을 그렸는데, 티치아노는 귀한 집안의 침실에 깬 채로 누워 있는 관능적인 여성을 그렸다. 티치아노의 비너스는 관객을 흘깃 쳐다보며 한손으로 은밀한 부분을 가리고 다른 손에는 장미를 쥐고 있다. 발치에는 정절을 의미하는 개가 자리 잡고 있고, 배경에는 시중을 드는 여성들이 뭔가를 찾거나 정리하고 있다. 이 그림은 우르비노의 공작 귀도발도 2세 Guidobaldo II della Rovere, the Duke of Urbino가 자신의 결혼식을 기념하기 위해 주문한 것으로 여겨졌다. 침대에 누운 여인은 우르비노 공작의 어린 신부였던 줄리아 바라노 Giulia Varano라고 짐작되지만 확증은 없다.

티치아노의 그림은 문제가 없었는데, 마네의 그림은 지탄을 받았다. 이는 마네의 그림이 더 도발적이었기 때문이라고도 하지만, 애초에 소수의 관람자를 위해 그린 티치아노의 그림과 달리 마네의 그림은 완성되자마자 다수의 일반적인 관객 앞에 드러났기 때문이라고 할 수 있다.

마네는 애초에 당시 고전주의 화가인 토마 쿠튀르의 화실에서 6년 동안 공부했다. 하지만 쿠튀르의 취향과 마네의 성향은 갈등을 빚었다. 마네가 보기에 쿠튀르의 그림은 진부하고 답답했다. 이런 마네에게 돌파구가 된 것은 완전히 새로운 무언가가 아니라, 오히려 눈에 빤히 보이도록 놓여 있지만 사람들이 주의를 기울이지 않았던 과거의 유물이었다. 파리에서 그림을 공부하는 이들이라면 대개가 루브르 미술관을 드나들었다. 이곳에서 마네는 벨라스케스, 리베라, 무리요 같은 스페인 예술가들의 그림에 매료되었다. 특히 벨라스케스에게서 대상을 대담하게 단순화시키는 방식을 습득했다.

마네는 당시의 다른 화가들처럼 부드러운 필치로 무난하게 입체감을 내지 않았고, 원근법도 무시했다. 능숙하고 경쾌한 필치로 색을 평평하게 칠하는 마네의 기법은 당시로서는 파격적이었다. 마네의 〈피리 부는 소년〉(1866년)은 배경의 바닥과 벽이 구별되지 않아 생경한 느낌을 준다. 이런 느낌은

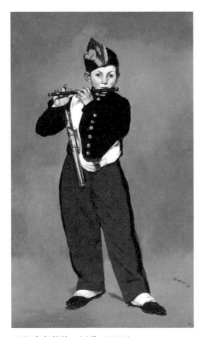

마네, 〈피리부는 소년〉, 1866년

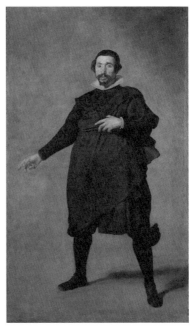

벨라스케스, 〈어릿광대 파블로 데 바야돌리드〉,
1635년경

그림 속 소년의 표정과 눈빛을 더욱 기이하고 강렬하게 만든다. 〈피리 부는
소년〉은 살롱에서 낙선했지만 이 무렵 마네를 옹호하던 소설가 에밀 졸라
는 이 작품이 군더더기 없이 과감하게 전체적인 효과를 끌어냈다는 점을 높
이 평가했다.

　〈피리 부는 소년〉은 벨라스케스의 〈어릿광대 파블로 데 바야돌리드〉(1635
년)에 대한 마네의 대답이다. 벨라스케스의 그림에서도 모델은 벽과 바닥이
구별되지 않는 공간에 놓여 있고, 이 때문에 묘하게도 모델이 입은 의상의 검
은 색이 생생하다 못해 광휘처럼 느껴진다. 마네는 이런 효과를 날카롭게 포
착했다.

　마네가 배우 루비에르를 그린 그림은 벨라스케스의 〈바야돌리드〉와 특히

많이 닮았다. 마네의 그림 속에서 루비에르는 햄릿으로 꾸몄기에 검은 옷을 입고 있다. 하지만 마네는 자신의 그림에서 인물의 발치에 검을 비스듬히 놓았다. 얼핏 사족처럼 보이지만, 햄릿이라는 배역을 나타낼 때 검을 뺄 수는 없었기 때문이리라.

"그림은 간결해야 하고, 그런 그림만이 아름답다", "인물을 그리는데 유의할 것은 가장 어두운 부분과 가장 밝은 부분을 찾는 일이다. 나머지는 자연스럽게 드러난다" 마네 자신이 했던 이런 말들은 그가 회화에 접근하는 방식을 명쾌하게 드러낸다.

마네, 〈햄릿 역을 맡은 루비에르〉. 1866년

화면을 평평하게 칠할수록 색채는 더욱 강렬하게 다가오고, 흔히 음울하고 소극적인 색으로 여기는 검은 색조차 아름답게 만들 수 있다는 걸, 마네는 자신의 제자이자 자신과 내연관계였던 베르트 모리조 Berthe Morisot, 1841-1895 를 그린 그림에서 더할 나위 없이 훌륭하게 보여주었다.

이 그림에 대해서는 여러 사람이 찬사를 보냈지만, 마네의 동료 화가인 카미유 피사로의 말이 결정적이다. "검정색으로 빛을 내는 것을 보면, 마네는 우리보다 훨씬 능력 있는 화가다."

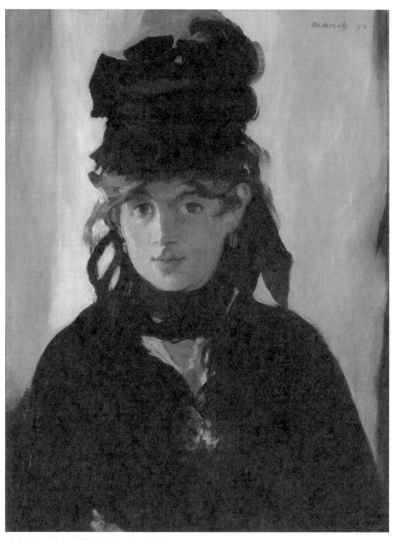

마네, 〈제비꽃 장식을 단 모리조〉, 1872년

3
마그리트의 패러디

　사실주의와 인상주의의 시대에 예술가들은 새로운 예술을 보여주었지만 앞선 시대의 예술에 대한 존중과 경외를 버리지는 않았다. 그런데 20세기 이후로 예술가들이 앞선 시대의 예술을 다루는 방식은 크게 달라졌다. 초현실주의 미술을 대표하는 예술가인 르네 마그리트 ^{René Magritte, 1898-1967}는 주로 일상 속의 사물을 사실적으로 묘사하면서도 인물과 사물을 본래 자리 잡았던 맥락에서 옮겨 놓아서 기이하고 이질적인 분위기를 연출했다. 1940년대 후반부터 1950년대 초반까지 마그리트는 앞선 시대의 작품들을 변형시켰는데, 그 대상이 된 작품 중 하나가 〈마담 레카미에의 초상〉이다. 프랑스 대혁명 때 출세하여 프랑스 미술계를 장악했던 고전주의 화가 다비드는 당시 사교계의 미녀였던 마담 레카미에의 초상화를 그렸다. 다비드의 그림에서 마담 레카미에는 당시에 유행했던 고대 로마풍 의상을 입고 마찬가지로 로마풍인 침대에 비스듬히 누워 관객 쪽을 바라보는 모습이다. 그런데 마담 레카미에는 이 그림을 좋아하지 않았다고 한다. 초상화의 고객이 불만을 갖는 가장 큰 이유는 그림이 자신과 닮지 않았다는 점이다. 하지만 고객이 그렇게 느꼈다고 실제로도 그랬는지는 알 수 없다. 화가의 입장이 있고 고객의 입장이 있을 테니 제3자가 이 점에 대해 기록해 두었다면 좋겠지만, 제3자의 기록이 없다면 섣불리 판단하기 어렵다. 고객은 은연중에 자신이 실제보다 더 아름다워 보이기를 바라기 때문이고, 화가가 자신의 외양에서 몇몇 특징을 강조한 것을 마뜩찮아 하는 경우도 있기 때문이다. 마담 레카미에의

다비드, 〈마담 레카미에〉, 1800년

마그리트, 〈마담 레카미에〉, 1949년. © RenéMagritte / ADAGP, Paris – SACK, Seoul, 2016

불만 때문에 초상화 작업은 중단되었다. 배경에 남아 있는 붓자국을 비롯한 몇몇 부분으로도 이 그림이 미완성임을 알아볼 수 있다. 마담 레카미에는 다비드의 후배뻘인 다른 화가에게 다시 초상화를 맡겼다.

마그리트는 다비드의 그림에서 마담 레카미에가 있던 자리에 관을 넣었다. 관 아래쪽으로는 마담 레카미에를 암시하는 옷자락이 흘러내리고 있다. 관이라지만 허리 부분에서 수직으로 꺾인 관이니까 실제로 사용될 수도 없고 유통되지도 않을 관이다. 원작에서 고전적인 소품과 의상을 갖춘 모델의 모습은 비록 작품이 미완성이기는 하지만 영원하고 보편적인 어떤 영역에 있는 것처럼 보이는데, 마그리트는 모델을 관에 넣어서 그 영원성을 박제해 버렸다.

마그리트는 앞서 언급했던 마네의 그림도 패러디했다. 스페인 미술을 주의 깊게 연구했던 마네는 고야의 〈발코니의 마하〉를 패러디하여 〈발코니〉를 그렸다. 〈발코니의 마하〉는 스페인의 멋쟁이 여성, 마하를 그린 것이다. 여성들 뒤에서 얼굴을 반쯤 가리고 음산한 분위기를 풍기는 남성들은 마호라고 불리는, 당대 스페인의 멋쟁이 남성이다. 이 당시 스페인 남성들은 망토로 얼굴을 가리는 걸 멋으로 여겼다.

밝은 빛을 받는 발코니의 바깥쪽과, 빛이 미치지 않아 어둑한 뒤편의 실내가 만들어내는 심리적인 구성을 마네는 자기 방식으로 발전시켰다. 마네의 〈발코니〉는 흰 드레스를 입은 두 여성과 정장을 입은 한 남성이 발코니에 서거나 앉아 있는 모습이다. 왼편에 앉은 여성은 앞서 나왔던 베르트 모리조이고, 서 있는 남성은 풍경화가 앙투안 기르메 Antoine Guillemet, 서 있는 여성은 기르메와 친분이 있었던 바이올린 연주자 파니 클라우스 Fanny Claus 이다. 뒤편 어두운 실내에는 마네의 아들인 레옹 Leon 의 모습이 흐릿하게 떠오른다. 레옹은 서류상으로는 마네의 아들이지만 실은 마네의 배다른 동생

으로 여겨진다. 마네가 레옹을 이처럼 어둠에 잠긴 존재로 묘사한데는 마네 집안의 복잡한 사연이 작용했다.

마그리트는 마네의 〈발코니〉를 패러디했는데, 발코니에 관(棺)들이 앉거나 선 모습으로 연출했다. 심지어 뒤편 실내에 있던 레옹도 관으로 바꿔 놓았다. 물론 관은 죽음을 의미하는데, 달리 보면 관이 인간의 흉내를 내고 있다. 기묘하다 못해 고약스러운 아이러니를 보여준다.

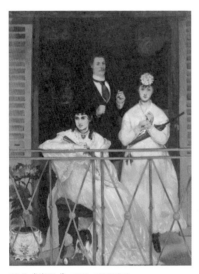

마네, 〈발코니〉, 1868–1869년경

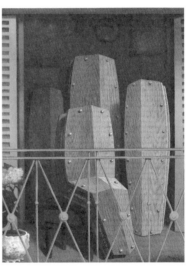

마그리트, 〈발코니〉, 1950년. © RenéMagritte / ADAGP, Paris – SACK, Seoul, 2016

4
동서양을 횡단하는 모리무라 야스마사

오늘날의 소위 '현대미술'에서는 과거의 미술에 대한 패러디가 더욱 과격하다. 일본의 예술가 모리무라 야스마사는 서양미술의 유명 작품 속에 자신의 모습을 집어넣은 '미술사의 딸들'로 유명하다. 마네, 반 고흐, 레오나르도 다빈치, 렘브란트, 벨라스케스 등 유명한 화가의 그림을 차용하여 만든 연작물이다. 그림 속 상황에 맞게 분장하고 배경을 꾸미며서 과거의 명화를 사진으로 만들어냈다.

독일의 화가 크라나흐는 구약 성경에 기록된 이스라엘의 여성 영웅 유딧을 그렸다. 그림 속에서 유딧은 적장 홀로페르네스의 목을 잘라서 제 앞에 놓아 둔 모습이다. 모리무라는 이 그림을 패러디했는데, 자신의 모습을 유딧의 얼굴과 홀로페르네스의 얼굴로 두 번 등장시켰다. 결연한 의지에 찬 여성 영웅의 모습과 가련한 희생자의 모습을 동시에 연기했는데, 마치 스스로를 처단한 것 같은 묘한 느낌을

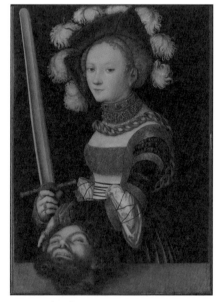

크라나흐, 〈유딧〉, 1530년경

불러일으킨다.

　모리무라가 마네의 〈피리 부는 소년〉을 패러디한 〈초상(소년)〉은 충격적이다. 세 점의 사진으로 된 연작물인데, 〈초상(소년1)〉은 마네의 〈피리 부는 소년〉과 복장을 똑같이 하고 찍었지만 〈초상(소년2)〉와 〈초상(소년3)〉은 각각 하의를 벗은 상태에서 앞모습과 뒷모습을 찍은 작품이다. 성기 부분은 합성된 손으로 가려져 있는데 〈초상(소년2)〉의 손은 흑인의 것이며 〈초상(소년3)〉은 백인의 것으로 보인다. 모리무라는 서양미술의 역사라는 궤도에 이질적인 장치를 과격하게 들이밀어서 관객을 당황하게 한다. 이런 작업들을 통해 동양인과 서양인, 오늘날과 과거의 경계를 가로지르며 정체성의 문제에 대해 흥미로운 물음을 던진다.

5
모나리자 – 끝없는 패러디

　모나리자는 거장의 작품을 대표하는 하나의 아이콘이 되었고, 끊임없이 패러디가 되었다. 패러디는 물론 유쾌하고 흥미롭지만, 패러디를 하는 주체가 모나리자에 대해 지닌 관념을 비쳐 보여주기 때문에 더욱 흥미롭다.

　마르셀 뒤샹^{Marcel Duchamp, 1887-1968}은 1919년에 파리에서 〈모나리자〉의 그림엽서를 샀다. 마침 이 해가 레오나르도 다 빈치의 사망 4백 주년이라 레오나르도에 대한 관심이 높았다. 뒤샹은 엽서 속 〈모나리자〉에 수염을 그려 넣고는 그 밑에 "L.H.O.O.Q"라고 써 넣었다.

　"L.H.O.O.Q"를 불어로 읽으면 "Elle a chaud au cul"이 된다. 'cul'은 '엉덩이, 항문'을 뜻하고, 속된 표현으로 '정사(情事)'를 의미한다. "그녀의 엉덩

이는 뜨겁다"라고 옮길 수 있다. 레오나르도가 동성애자였다는 점은 꽤 널리 알려져 있다. 프로이트는 레오나르도의 동성애를 연구했고, 레오나르도의 성적 정체성에 대한 통념은 프로이트의 연구를 거치면서 확산되었다. 뒤샹은 프로이트의 연구에 착안하여 레오나르도와 〈모나리자〉를 조롱했다. 뒤샹은 〈모나리자〉를 레오나르도와 동일시했고, "그녀의 엉덩이는 뜨겁다"라고 했을 때 '그녀'는 동성애에서 여성 역을 맡는 레오나르도를 의미했던 것이다.

한편, 팝 아트를 대표하는 예술가 워홀도 유럽의 옛 명화들을 이용하여 작업을 했다. 워홀은 1960년대부터 자신의 작업장인 '팩토리'에서 실크 스크린 작품을 찍어냈다. 할리우드 스타와 문화계 인사, 유명 정치인 등의 모습을 비롯하여 대중문화의 이미지를 실크 스크린으로 대량 복제했다. '캠벨 수프 깡통'이나 코카콜라 같은 브랜드 상품, 마릴린 먼로나 엘비스 프레슬리, 엘리자베스 테일러 같은 유명인 등 여러 방면으로 자본주의 사회의 대중을 매혹시키는 이미지를 활용했다. 워홀은 한 가지 이미지를 색이나 크기를 달리하여 여러 차례 찍어내기도 하고, 한 화면에 50개, 100개씩 규칙적으로 찍어내기도 했다. 또한, 같은 이미지를 활용하면서도 색이나 크기를 달리하여 여러 판본을 만들어냈다. 〈마릴린 먼로〉, 〈마릴린 먼로 두 폭〉은 대표적인 사례이다.

워홀은 1965년 세계 여행을 하면서 이탈리아 르네상스 대가들의 작품을 직접 보게 되었다. 이보다 조금 앞서 〈모나리자〉는 1963년에 미국에서 전시되었다. 프랑스 정부는 〈모나리자〉를 이용하여 문화 외교를 펼쳤는데 효과는 대단했다. 1월 8일 워싱턴에서 모나리자의 전시를 축하하는 행사가 열렸는데, 케네디 대통령 부부와 프랑스 문화부 장관 앙드레 말로를 비롯하여 2천여 명의 유명 인사가 초대되었다. 다음 달인 2월에 〈모나리자〉는 뉴욕에

서 전시되었는데, 2개월 동안 170만 명이 이 그림을 보러 왔다. 입장권을 사기 위해서만 9시간을 기다려야 했다.

워홀은 〈모나리자〉에 대한 대중적인 열광을 감지했다. 그는 〈모나리자〉를 크기를 줄여서 실크스크린으로 30번 찍고는 〈서른 개가 한 개보다 낫다〉라는 제목을 달았다. 워홀은 산업 사회에서 예술의 의의가 달라진 점을 직관적으로 파악했다. 이미지를 반복하면 이미지의 개성이나 유일무이한 가치가 사라지는 것 같지만, 거꾸로 이미지의 대중적인 힘이 불어난다. 이처럼 조롱당하고 패러디되면서 오히려 〈모나리자〉의 명성은 공고해졌다. 오늘날 사람들은 루브르라는 신전을 찾아가 〈모나리자〉 앞에 선다. 주변이 어수선하고 플래시도 쓸 수 없어 사진이 잘 나오기 어려운데도 굳이 〈모나리자〉를 찍는다. 작품 곁에 자신의 모습이 나오도록 찍는 것도 아니고, '셀카'를 찍는 것도 아니고, 대부분이 오로지 〈모나리자〉를 담기 위해 카메라나 휴대전화를 치켜든다. 루브르가 모시는 서양미술의 여신에게 참배라도 하려는 것처럼.

04

원작 없는 복제
- 복제 과정의
문제들

숨겨진 벽화
라파엘 전파의 경우
밀레와 반 고흐
뒤샹의 '샘'
고대 조각의 재질과 색채

원작을 복제하거나 모사하는 과정에서 원작과의 시간적, 공간적 거리 때문에
뜻밖의 양상을 보이는 경우도 많다. 19세기 이전까지 화가들은 앞선 화가들의 작품을
직접 보기가 어려워서, 원작을 바탕으로 제작된 동판화를 보고 짐작하는 경우가 많았다.
이 때문에 원작과 모작 사이에는 여러 가지 차이가 생겼다.
또, 여러 차례 복제되고 모사되어 온 어떤 작품의 원작이 지금은 아예 존재하지 않는
경우도 많다. 고대 그리스의 조각상들은 원래 청동상이었는데,
로마 시대에 만든 대리석 모작만 남아 있다.
또, 고대 그리스와 로마 인들은 조각상에 울긋불긋하게 색을 칠했는데,
세월이 지나면서 색이 모두 날아가는 바람에 뒷날 사람들은
그리스와 로마 인들이 대리석의 흰색을 좋아했다고 오해했다.
그 결과, 그리스와 로마의 대리석상을 모범으로 삼아 제작한
르네상스의 조각상들에는 애초부터 아무런 색도 칠하지 않게 되었다.

1
숨겨진 벽화

오늘날 레오나르도 다 빈치와 미켈란젤로는 르네상스를 대표하는 예술가
로 여겨지지만 두 사람은 서로 앙숙이었다. 그런데 이들은 1503년에 피렌
체 공화국 정부로부터 동시에 벽화 작업을 의뢰받았다. 공화국의 정부청사
인 팔라초 베키오의 대회의실의 마주보는 양쪽 벽에, 피렌체의 군대가 승리
를 거뒀던 전투의 장면을 그려달라는 의뢰였다. 마주보는 벽이기에 어느 쪽
의 역량이 더 뛰어난지가 고스란히 드러날 판이었다. 레오나르도는 '앙기아
리 전투'를 주제로 삼아서 병사와 군마(軍馬)들이 필사적으로 뒤엉키는 장
면을 그렸다. 반대편에서 미켈란젤로는 '카시나 전투'를 그렸다. 피렌체 병
사들이 강에서 목욕을 하는데 갑자기 적이 쳐들어와 당황했지만 전투태세

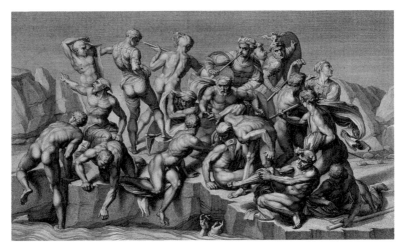

미켈란젤로, 〈카시나 전투〉 판화 모사본

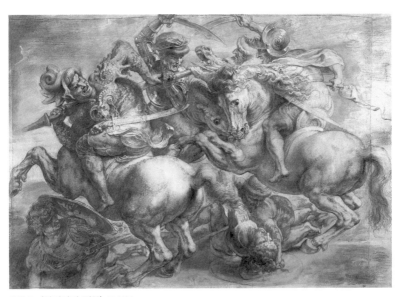

루벤스, 〈앙기아리 전투〉 모사본

를 갖춰 적을 무찔렀다는 내용이다. 미켈란젤로는 자신의 장기인 남성 누드로 화면을 가득 채웠다. 레오나르도와 미켈란젤로 모두 밑그림을 완성했고, 온 이탈리아에서 이 그림들을 보러 와서 찬탄을 표했다. 하지만 두 사람다 그림을 완성하지 못했다. 미켈란젤로는 로마에서 교황이 일을 맡기겠다며 부르는 바람에 피렌체를 떠났고, 레오나르도는 밑그림에 색을 입히는 과정에서 계산이 어그러져 그림을 망치고는 낙담하여 역시 피렌체를 떠났다.

이들이 그림을 그린 벽이 뒷날 다른 그림으로 덮이면서 이제는 볼 수 없는 그림이 되었다. 양쪽 그림 모두 밑그림을 모사한 것만 남아 있다. 그런데 모사본만 보았을 때는 미켈란젤로의 그림보다 레오나르도의 그림이 더 나아보인다. 원작이 더 나았을 수도 있지만 모사본을 그린 사람의 솜씨도 도움이 되었을 것이다. 백과사전이나 미술 관련서에 등장하는 '앙기아리 전투'는 루벤스가 이탈리아에 갔을 때 그린 모사본이다. 그런데 루벤스가 피렌체에 갔을 때 <앙기아리 전투>는 이미 다른 그림에 덮여 사라진 상태였다. 루벤스는 <앙기아리 전투>를 모사한 다른 그림을 모사했다. 모사본의 모사본인 셈이다. 이제는 루벤스가 모사한 그림도 남아 있지 않다.

<앙기아리 전투>는 레오나르도의 작품이지만 모사본에는 루벤스의 개성도 배어나온다. 루벤스는 말과 병사들이 뿜어내는 격정과 분노, 꿈틀거리는 근육을 능숙하게 묘사했다. 이런 때문에 <앙기아리 전투>는 묘하게도 르네상스 미술의 특징과 바로크 미술의 특징이 혼합된 느낌을 준다.

2
라파엘 전파의 경우

　원작을 복제하거나 모사하는 과정에서 원작과의 시간적, 공간적 거리 때문에 뜻밖의 양상을 보이는 경우도 많다. 19세기 이전까지 화가들은 앞선 화가들의 작품을 직접 보기가 어려워서, 원작을 바탕으로 제작된 동판화를 보고 짐작하는 경우가 많았다. 이 때문에 원작과 모작 사이에는 여러 가지 차이가 생겼다.

　르네상스 이후로 유럽의 예술가들은 르네상스 미술을 모범으로 삼았다. 고대 그리스와 로마 미술의 전통이 중세의 '암흑시대'에 잊혔는데, 르네상스 예술가들이 이를 되살려 발전시켰다고 생각했다. 그런데 시대가 바뀌면서 예술을 둘러싼 감정과 견해도 바뀌었다. 영국의 몇몇 젊은 예술가들은 르네상스야말로 미술의 역사에서 암적인 존재이고, 정말로 좋았던 미술은 르네상스 이전에 있었다고 여겼다. 1848년 영국에서는 몇몇 젊은 예술가들이 모여서 스스로를 '라파엘 전파(前派) 형제회 Pre-Raphaelite Brotherhood'라고 칭했다. 라파엘로(영어로는 '라파엘')를 꼭 집어서 이름으로 삼은 것은 이들이 르네상스 이후, 특히 라파엘로 이후로 예술이 기계적이고 지나치게 이상화되어 생기를 잃어버렸다고 생각했기 때문이다. 예술이 고유한 힘을 되찾으려면 라파엘로 이전으로 돌아가야 한다고 여겼다. 라파엘로 이전이라면 구체적으로는 14, 15세기 이탈리아 미술과 중세 유럽의 미술을 가리켰다. 라파엘 전파는 기법적으로 소박하고 단순한 그림을 그리려 했고, 중세의 로맨스와 종교적인 이야기를 즐겨 다루었다. 라파엘 전파의 화풍은 1850년대

와 1860년대에 걸쳐 널리 영향을 미쳤다. 단테 가브리엘 로세티 ^{Dante Gabriel}
^{Rossetti, 1828–1882}와 존 에버렛 밀레이 ^{John Everett Millais, 1829–1896} 같은 이들이
라파엘 전파의 대표적인 화가이다.

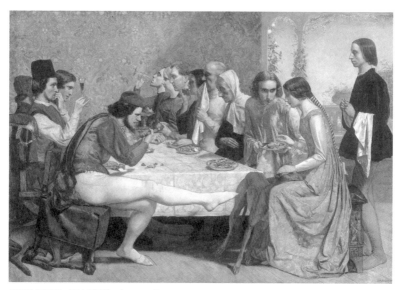

에버렛 밀레이, 〈이사벨라〉, 1848–49년

　　그런데 라파엘 전파 회원들은 정작 이탈리아 미술을 쉬이 접할 수 없었다.
몇몇 원작은 당시 영국에서도 볼 수 있었지만, 절대 다수는 동판화 복제품을
통해서만 접할 수 있었다. 컬러 화집이나 인터넷을 통해 얼마든지 유명 미술
품을 볼 수 있는 오늘날과 달리 과거에는 해당 작품을 보려면 직접 소장처로
가거나, 원작을 바탕으로 제작한 판화를 볼 수밖에 없었다. 이런 때문에 판
화를 바탕으로 모사한 작품들은 원작과 어긋나는 경우가 많다.
　　이탈리아 화가의 원작과 이를 판화로 옮긴 것을 함께 보면 꽤 다르다. 15
세기 중반에 활약했던 마솔리노 ^{Masolino da Panicale, 1383–1447?}와 마사초 ^{Ma-}
^{saccio, 1401–1428}가 에덴 동산에서 선악과를 따 먹고 추방당하는 남녀를 그린

마사초, 〈낙원에서 추방당하는 아담과 이브〉　　마솔리노, 〈선악과를 따 먹는 아담과 이브〉

그림을, 카를로 라시니오^{Carlo Lasinio, 1759-1838}라는 판화가가 모사하여 만든
동판화와 비교해 보자. 판화가는 나름대로 애를 썼겠지만 원작에서 화가들
이 만들어낸 입체감과 부피감은 짐작조차 할 수 없다. 라파엘 전파의 그림
은 입체감이 좀 약하고 평면적인 느낌을 주는데, 여기에는 이런 동판화의 영
향이 작용했다. 라파엘 전파 예술가들에게는 뒷날 프랑스와 이탈리아를 여
행할 기회가 생겼고, 원작을 직접 본 뒤로 이들의 그림에서는 앞서와 달리
색채와 양감이 풍성해졌다.

라시니오, 마솔리노와 마사초의 그림을 옮긴 동판화, 1841년

3
밀레와 반 고흐

판화가 개입한 때문에 그림이 달라진 또 다른 경우로는 반 고흐의 그림을 들 수 있다. 반 고흐는 프랑스의 화가 장 프랑수아 밀레^{Jean François Millet,}를 존경하여 그의 그림을 많이 모사했으며 특히 〈씨 뿌리는 사람〉에 집착했다.

내가 진실로 진실로 너희에게 말한다. 밀알 하나가 땅에 떨어져 죽지 않으면 한 알 그대로 남고, 죽으면 많은 열매를 맺는다. 자기 목숨을 사랑하는 사람은 목숨을 잃을 것이고, 이 세상에서 자기 목숨을 미워하는 사람은 영원한 생명에 이르도록 목숨을 간직할 것이다.

ㅡ 요한복음 12장 24-25절

이처럼 '씨 뿌리는 사람'은 스스로를 희생하여 인류를 구원하는 자, 선지자를 의미했다. 반 고흐는 밀레의 〈씨 뿌리는 사람〉을 종교적으로 해석하여 모사했다. 그런데 반 고흐가 그린 〈씨 뿌리는 사람〉은 밀레의 원작과 너무 다르다. 실은 반 고흐는 밀레의 원작을 바탕으로 폴 에드메 르 라^{Paul-Edmé}^{Le Rat, 1849-1892}라는 판화가가 만든 동판화를 모사했기에 이런 차이가 생긴 것이다. 1889년부터 1890년 초까지 반 고흐는 생 레미의 정신병원에 있으면서 앞선 예술가들의 작품을 새삼스레 다시 모사했다. 예술의 기본적인 요소를 확인하고 스스로가 앞으로 나아갈 바를 모색하는 수단으로 모사를 택했던 것이다. 이때 반 고흐는 〈씨 뿌리는 사람〉도 다시 그렸는데, 이 그림을

보면 반 고흐가 밀레의 원작을 끝내 보지 못했다는 걸 알 수 있다. 색을 넣기는 했지만 원작과 전혀 다르고, 인물의 모습도 어디까지나 앞서 본 동판화 속 인물을 따라서 그렸다.

반 고흐는 생 레미에서 밀레의 그림을 여럿 모사했는데, 당연하게도 모두 판화를 모사했다. 원작을 보지 못하고 판화만을 옮겼기 때문에 차이가 생겼고, 이런 차이는 흥미롭게도 반 고흐가 추구했던 화풍을 두드러지게 보여준다. 밀레의 그림에서 볼 수 있는 부드러운 명암 처리와 포근한 색채를 판화로는 거의 볼 수가 없고, 판화는 원작보다 더 얇고 평평한 느낌을 준다. 이걸 반 고흐가 재주껏 따라 그리다 보니, 밀레의 그림 속 노동하는 농민을 주제로 삼아 반 고흐 특유의 힘찬 선과 강렬한 색채를 보여주는 그림이 나오게 되었다. 어떤 판화는 밀레의 그림을 좌우를 바꿔 묘사했고, 이 때문에 반 고흐의 모사 또한 밀레의 그림과 좌우가 바뀌어 있다. 반 고흐는 자신이 존경하는 예술가의 세계에 대단히 불완전한 수단을 통해서만 다가갈 수 있었고, 거기서 생긴 간극을 스스로의 상상과 열정으로 메워야 했다.

밀레. 〈낮잠〉. 자크 아드리앙 라비에유의 동판화

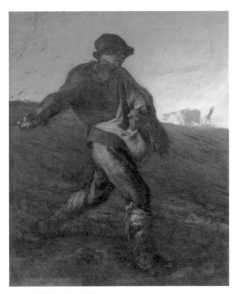

밀레, 〈씨 뿌리는 사람〉, 1850년

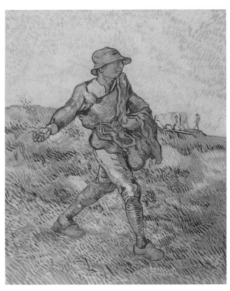

반 고흐, 〈'씨 뿌리는 사람'을 모사한 동판화를 보고 그린 유화〉, 1889년

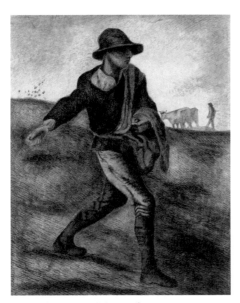

반 고흐, 〈씨 뿌리는 사람 드로잉〉, 1881–1882년

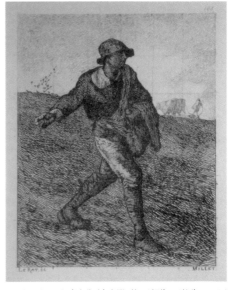

폴 에드메 르 라, 〈밀레의 '씨 뿌리는 사람' 모사본〉, 1873년

밀레, 〈낮잠〉, 1865년

반 고흐, 〈낮잠〉, 1889–1890년

4
뒤샹의 '샘'

한때 관객과 평단에 충격을 주면서 등장한 혁신적인 미술가들이 뒷날 자신들의 초기 작품을 레플리카로 만든 예는 흔하다. 노년에 접어든 초현실주의 미술가 달리는 자신의 작품을 무분별하게 판화와 조각으로 재생산했고, 1910년대부터 미술과 일상의 경계를 교란시킨 '레디메이드 Ready-made'를 내놓으며 혁신적인 예술가의 대명사가 된 마르셀 뒤샹 또한, 노년에 자신의 '레디메이드'를 재생산하여 판매했다. 뒤샹의 위탁을 받은 화상(畵商) 아르투로 슈바르츠 Arturo Schwarz가 1964년에 13개의 '레디메이드'들을 여덟 점 한정판으로 주문, 판매한 것이다. 이들 '레디메이드' 중에는 뒤샹이 변기를 전시회에 출품하여 미술계를 상대로 게임을 벌였던 〈샘 Fountain〉도 포함되어 있었다. 뒤샹을 기성 미술에 대한 도전자이자 새로운 예술의 선구자로 여겼던 사람들에게 이는 매우 곤혹스러운 일이었지만, 이에 대한 뒤샹 자신의 대답은 간단했다. "노년을 편안하게 보내려면 돈이 필요하다"라는 것이었다.

애초에 뒤샹은 〈샘〉을 1917년, 뉴욕의 독립미술가협회 Society of Independent Artists의 전시회에 'R. Mutt'라는 서명을 넣어 출품했다. 하지만 주최측은 이 작품을 전시할 수 없다고 했다. 결국 이 작품은 전시가 열리기 전에 철거되었고, 이내 행방이 묘연해졌다. 아마 누군가가 잡동사니인 줄 알고 내다버렸을 것이다. 결국 〈샘〉은 카탈로그에 실리지도 않았고 〈샘〉을 직접 본 관객도 없다.

그로부터 20여년이 지난 1938년부터 뒤샹은 수공업자들에게 의뢰해서

〈샘〉을 작은 종이 모형과 도기(陶器) 모형으로 다시 만들었다. 1950년에 뉴욕의 시드니 재니스^{Sydney Janis} 화랑은 뒤샹의 허락을 받아 다른 변기를 구입했고, 뒤샹이 직접 이 변기에 1917년의 〈샘〉에 했던 것과 똑같은 서명을 했다. 그 뒤 1963년, 뒤샹은 이번에는 스웨덴의 미술평론가 울프 린드^{Ulf Linde}가 스톡홀름의 화장실에서 찾아낸 변기 위에 또다시 'R. Mutt 1917'이라고 서명해서는 캘리포니아의 패서디나^{Pasadena} 미술관에서 열린 회고전에 출품했다. 그리고 나서 다음해인 1964년에 슈바르츠가 1917년의 그것과 똑같은 모양의 변기들을 주문하여 한정판으로 만들었다. 이렇듯 현대미술의 새로운 국면을 열었다면서 끊임없이 거론되는 〈샘〉은 실은 '레플리카'로만 남아 있는 것이다.

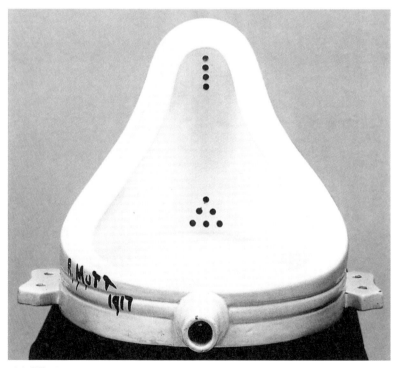

뒤샹, 〈샘〉. © Succession Marcel Duchamp / ADAGP, Paris, 2016

5
고대 조각의 재질과 색채

미술품에 대한 복제는 미술 활동과 함께 시작되었다. 현대인들이 접하는 고대 그리스의 유명한 조각상들은 실은 대부분 헬레니즘 시대와 로마 시대에 만들어진 복제품이다. 이들 복제품이 없었더라면 그리스 예술가들의 뛰어난 성취를 가늠하기 어려웠을 것이다.

기원전 2세기 후반 로마는 그리스를 정복한 뒤로 그리스 미술에 열광했다. 수많은 그리스 예술가가 로마로 건너갔고, 로마의 귀족과 부자들은 저택을 꾸미기 위해 그리스 미술품을 복제하도록 했다. 오늘날 남아 있는 그리스 조각은 이 시절에 로마인들을 위해 복제된 것이다. 원작은 청동이었는데, 로마인들은 좀 더 값이 싼 대리석으로 옮겼다. 청동 원작은 이런저런 이유로 사라졌기에 오늘날에는 그리스의 조각이라면 대리석 조각이라고 여기게 되었다.

그리스와 로마의 미술에 대해 이야기할 때 빼놓을 수 없는 것이 색깔의 문제이다. 오늘날 남아 있는 그리스와 로마의 조각은 대부분 흰 색이다. 고대 그리스 미술을 뒷날의 미술이 따라가야 할 모범처럼 여기게 된 데 큰 몫을 한 사람이 독일의 미술사학자 빙켈만Johann Joachim Winckelmann, 1717–1768이다. 빙켈만은 고대 그리스의 조각에서 절제와 평정이라는 덕목을 끄집어내었다. 현란하고 난잡한 치장을 전혀 하지 않고 본질적인 요소만을 탐구했기에 위대하다는 것이었다. 빙켈만은 흰 대리석으로 된 그리스의 조각의 순수하고 투명한 느낌에 감동했던 것이다.

페이디아스의 작품으로 추정. 〈리아체의 전사〉, 기원전 5세기

"그리스의 위대한 작품(걸작)들이 지닌 일반적인 특징은 고귀한 단순함과 조용한 위대함이다. 그건 그 자세에서뿐만 아니라 그 표현에서도 그렇다."

― 빙켈만, 『그리스 미술 모방론』

그런데 아이러니하게도, 정작 고대 조각은 애초에는 흰 색이 아니었다. 울긋불긋한 색을 작품 전체에 가득 칠했다. 이런 예는 다른 데서도 들 수 있다. 당장 불교 사찰에만 가 봐도, 단청을 칠한 지 얼마 안 된 건물과 오래 전에 단청을 칠한 건물이 뒤섞여서는 색이 얼마나 빨리 심하게 날아갈 수 있는지를 실감할 수 있다. 2천 년 만에 모습을 드러낸 진시황 능의 병마용(兵馬俑)도 은은한 회백색이 참으로 기품이 넘치지만, 제작될 당시에는 붉은 색과 파란 색 할 것 없이 빈틈없이 채색을 했다. 세월이 지나면서 색이 벗겨져서 하얗게 남은 것을, 뒷날 사람들

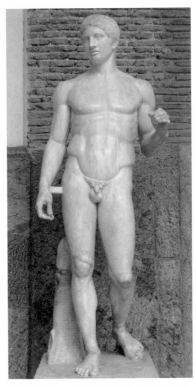

폴리클레이토스, 〈창을 든 남자〉, 기원전 5세기

은 옛 사람들의 절제된 미감인 줄 알고는 찬탄했던 것이다.

최근에 그리스 사람들이 청동으로 만든 원작이 조금씩 발견되면서, 그리스 미술의 많은 부분이 청동상이라는 점에 주의를 기울이게 되었고, 그리스 사람들이 청동과 대리석 할 것 없이 조각에 여러 가지 색을 칠했다는 점도 점차 밝혀졌다. 하지만 남아 있는 미술품과 건축물이 흰 색이기에 여전히 고대 그리스를 떠올릴 때는 순백의 투명한 세계를 떠올리기가 쉽다. 우리가 접하는 과거는 과거 자체가 아니라 과거와 오늘날 사이의 세월을 건너오며 모습이 변한 과거이다.

고대 그리스 소녀상과 원래대로 채색한 모형

2부
위작

05

미술사를 바꾼
바스티아니니와
도세나의 조각

바스티아니니와 도세나는 각각 19세기 중엽과 20세기 초에 활동했던 조각가인데,
르네상스 시대 조각품을 흉내 낸 위작으로 큰 성공을 거두었다.
이들이 만든 조각은 각지에 비싼 값에 팔렸는데
나중에 위작임이 밝혀지면서 커다란 소동이 벌어졌다.

1
베니비에니 흉상

1866년 파리의 미술계에서는 새로이 발견된 르네상스 시대의 미술품이 화제가 되었다. 문제의 미술품은 50대 중반을 넘긴 초로의 남성을 묘사한 테라코타 흉상이었는데, 당시의 승려들이 썼을 법한 두건을 쓰고 있었다. 이 두건 부분의 안쪽에 새겨진 내용으로 보아 15세기 피렌체의 시인이자 철학자였던 지롤라모 베니비에니 $^{Girolamo\ Benivieni,\ 1453-1542}$를 묘사한 것임을 알 수 있었다.

이 흉상은 두 해 전인 1864년에 파리의 수집가 드 놀리보$^{de\ Nolivos}$가 피렌체의 고미술상 조반니 프레파$^{Giovanni\ Freppa}$에게서 구입했던 것인데 드 놀리보의 수집품들이 경매에 나오면서 세상에 모습을 드러내게 되었다. 프레파의 가게 구석에 아무렇게나 놓여 있던 이 흉상은 드 놀리보의 손을 거쳐 파리의 미술계에 소개되면서 처지가 확 바뀌었다. 삼백 년이 넘도록 숨겨져 있다가 갑작스레 나타난 르네상스 시대 흉상의 강건하고도 생생한 표현력은 흥미로운 이야깃거리가 되었다. 월간 미술잡지였던 『가제트 데 보자르$^{Gazette\ des\ Beaux-Arts}$』를 비롯한 파리의 언론은 이 흉상에 대해 극찬을 거듭했다.

누가 이 흉상을 만들었을까? 흉상에는 작자의 서명이 없었기에 15세기 이탈리아 조각가들이 차례차례 거론되었지만 대부분은 활동 시기가 흉상의 모델이 된 베니비에니의 삶과 일치하지 않았고, 로렌초 디 크레디 ^{Lorenzo di} ^{Credi, 1459-1537}의 활동 시기만이 맞아떨어졌다. 일단 조각가의 윤곽이 잡히자 뒤이어 이를 뒷받침하는 자료들이 나왔다. 『가제트 데 보자르』에는 로렌초 디 크레디의 인물소묘 중에 흉상과 인상이 비슷한 것이 있다는 의견이 실렸다. 이것만으로는 충분한 증거가 될 수 없었지만 냉정하고 신중한 판단을 내리기에는 이미 흉상을 둘러싼 분위기가 과열되어 있었다. 이 흉상은 '로렌

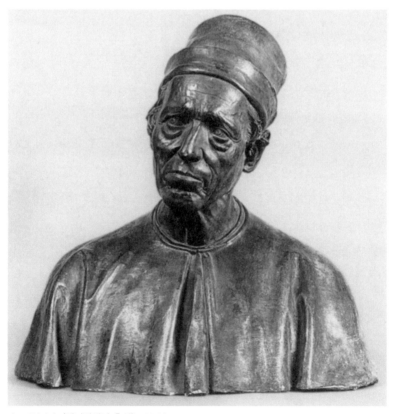

바스티아니니, 〈베니비에니 흉상〉, 1864년

초 디 크레디의 작품으로 추정되는 베니비에니의 흉상'으로 결론지어졌다.

수집가들은 이 흉상을 놓고 치열하게 경합했고 결국 흉상은 당시 프랑스 궁정의 명사였던 드 니외베케르크^{de Nieuwekerke} 백작의 손에 떨어졌다. 백작은 흉상의 가격으로 13,912프랑을 지불했다. 드 놀리보는 애초에 피렌체에서 이 흉상을 살 때 7백 프랑을 지불했으니 20배에 가까운 이익을 올린 셈이다.

기를란다요. 〈베니비에니의 초상〉. 1510–20년경

드 니외베케르크 백작은 자신이 이제는 유명해진 이 예술품을 통해 상업적인 이익을 취할 의도가 없다는 걸 보이려는 듯, 낙찰된 금액에 단돈 5프랑을 얹어서 13,917프랑에 흉상을 루브르 미술관에 양도했다. 이는 당시까지루브르가 미술품을 구입한 데 사용한 금액으로는 최고 가격이었다. 약 반 세기 전인 1820년에 루브르가 〈밀로의 비너스〉를 사 들였을 때의 가격은 6천프랑이었다. 〈베이비에니〉 상은 미켈란젤로와 벤베누토 첼리니의 작품들이앞서 자리 잡고 있던 이탈리아 조각부문 전시실에 진열되었고, 이 새로운 발굴품을 보기 위해 시민들이 몰려들었다.

2
추문에 휩싸인 루브르

〈베니비에니〉 상이 누린 영광은 짧고 허망했다. 다음 해인 1867년 12월15일, 애초에 드 놀리보에게 이 흉상을 팔았던 피렌체 사람 조반니 프레파가 이를 위작이라고 폭로한 것이다. 프레파는 자신이 조반니 바스티아니니 Giovanni Bastianini, 1830-1868 라는 솜씨 좋은 조각가에게 의뢰해서 〈베니비에니〉 상을 만들도록 해서는 드 놀리보에게 팔았던 거라고 했다. 프레파는 애초에 자신은 드 놀리보에게 흉상을 팔면서 그것을 오래된 것으로 속이지 않았고 그저 자신의 가게에 놓여 있던 대로 팔았던 것뿐인데 드 놀리보의 손을 거치면서 흉상이 값진 미술품으로 바뀐 거라고 했다. 하지만 속일 의도가없었다는 프레파의 말은 말짱 거짓말이었다. 이미 1850년대 말부터 프레파는 바스티아니니가 만든 위작들을 유럽 여기저기에 팔고 있었기 때문이다.

엊그제까지만 해도 루브르의 자랑스러운 수집품 중 하나였던 〈베니비에

니〉 상이 졸지에 추문에 휩싸였다. 프레파의 폭로를 접한 『가제트 데 보자르』는 애초에 〈베니비에니〉 상의 예술적 성취를 극찬했던 것과는 달리 의외로 쉽게 말을 바꾸었다. 프레파의 발언을 부정할 수 없다고 판단했던 것이다. 하지만 루브르와 프랑스 미술계는 자신들이 눈뜬장님이었다는 사실을 인정할 수 없었다. 프랑스의 조각가들이 앞장서서 이를 부정했다. 만약 루브르에 들어간 조각품이 19세기에 만들어진 것이라면, 이는 이만한 작품을 만들어 낼 수 있는 거장이 지금 이탈리아에 살아 있다는 의미가 아니겠는가? 〈베니비에니〉 상을 둘러싼 프랑스 미술계의 반응에는 문화적 선진국으로서의 긍지와 당대의 이탈리아 미술에 대한 폄훼의 감정이 자리 잡고 있었다.

프랑스 미술계는 드 놀리보가 취한 이익을 프레파가 시샘했기 때문일 거라며 프레파의 주장을 묵살하려 들었다. 이런 추측은 어느 정도는 맞았다. 프레파는 경매에서 거금을 손에 넣은 드 놀리보에게, 애초에 자신에게 〈베니비에니〉 상의 값으로 지급한 금액에 돈을 더 얹어 달라고 요구했던 것으로 보인다. 하지만 드 놀리보는 이 요구를 거절했다. 한편 애초부터 드 놀리보가 이 흉상으로 수익을 얻게 되면 그것을 프레파와 나누기로 약속했다가 나중에 이를 부인했다는 말도 있다. 만약 드 놀리보가 프레파와 원만하게 합의를 했더라면 〈베니비에니〉 상에 대한 의심도 생겨나지 않았을 것이고 드 놀리보를 비롯한 명사들은 체면을 구기지 않았을 것이며, 바스티아니니라는 위작자의 정체도 오랫동안 은폐되었을 것이다.

3
위작자 바스티아니니

조반니 바스티아니니는 북부 이탈리아의 피에솔레^{Fiesole} 근처에서 태어
났다. 그의 아버지는 돌을 담은 수레를 끌고 채석장에서 약간 떨어진 피렌
체까지 왕복하곤 했다. 바스티아니니는 어렸을 적부터 석공 일을 도왔기 때
문에 자연스레 정과 망치 등의 사용법을 익히게 되었고, 한편으로 그 지방의
화가에게서 소묘를 배웠다. 이어서 15세에 조각가 지롤라모 토리니^{Girolamo}
^{Torrini}의 조수로 들어가 르네상스의 미술가들에 대해 공부했고, 뒤이어 피렌
체의 아카데미에서 얼마 동안 조각을 공부하고는 고대의 석조기념물을 수
복하는 일을 시작했다.

20대 중반의 바스티아니니는 이미 피렌체 미술계에서 제법 유명한 인물
이었다. 그는 르네상스 시대의 미술품을 모각(模刻)하는 솜씨가 뛰어난 장
인으로 알려졌다. 그의 솜씨에 주목했던 피렌체의 고미술상(古美術商) 프
레파가 마침내 동업을 제의했다. 바스티아니니는 자기가 만든 작품을 한 점
에 350프랑을 받고 프레파에게 넘겼고, 프레파는 이들 작품을 유럽의 저명
한 수집가들에게 차례로 팔아넘겼다. 바스티아니니는 자신이 만든 작품들
이 상업적으로나 미술사적으로 어떤 의미를 지니는지 거의 의식하지 못했
다. 요컨대 그는 자신이 수집가와 미술관을 속이기 위해 위작을 만든다고 생
각하는 대신에, 르네상스 시대의 작품 같은 분위기가 나는 모조품을 만든다
고 생각했던 것이다.

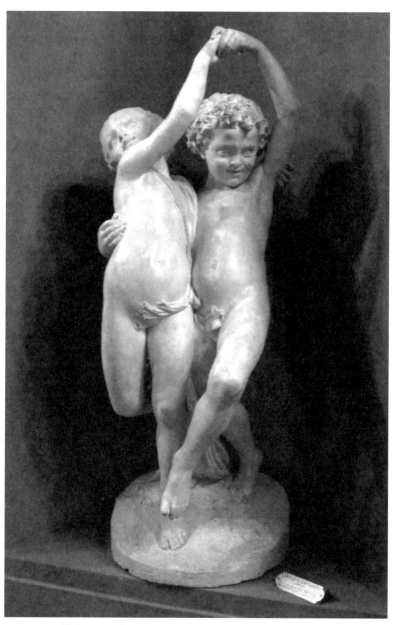

바스티아니니, 〈춤추는 소년들〉, 19세기

바스티아니니가 좋아했던 분야는 흉상이었다. 1857년에 런던의 사우스 켄징턴 미술관 South Kensington Museum, 1899년에 '빅토리아 앤 앨버트' 미술관으로 이름을 바꾸었다 이 바스티아니니의 〈성모자(聖母子)〉 상을 80파운드에 구입했다. 이 작품은 도나텔로 Donatello의 제자였던 로셀리노

바스티아니니, 〈여인의 초상〉, 19세기

Rossellino가 만든 것이라고 여겨졌다. 사우스 켄징턴 미술관은 1861년과 63년에도 비슷한 금액을 지불하고 르네상스 시대에 피렌체에서 활동했던 익명의 조각가가 만들었다는 테라코타 흉상을 구입했다. 이 세 점의 흉상은 모두 바스티아니니가 만든 것이었다.

바스티아니니가 만든 위작 중에서 특히 유명한 것은 피렌체의 종교개혁가 지롤라모 사보나롤라 Girolamo Savonarola를 묘사한 흉상이었다. 바스티아니니는 오래 된 메달에 담긴 사보나롤라의 초상화에 의지해서 이 흉상을 만들었고, 피렌체의 화상(畵商) 빈첸초 카포니가 이것을 650리라에 사서 자신의 화랑에 전시했다. 〈사보나롤라〉 상은 당장에 호기심과 열광을 불러일으켰다. 그때까지 사람들은 사보나롤라를 이처럼 직접적으로 묘사한 흉상을 보지 못했다. 게다가 이 흉상은 놀랍도록 생생하고 아름다웠다. 마침 이 무렵 이탈리아에서는 역사적인 유물을 보존해야 한다는 분위기가 고조되고 있었고, 당국에서는 귀중한 미술품을 외국으로 유출하는 걸 금지하려던 중이었다.

〈사보나롤라〉 상이 이탈리아를 떠나는 것을 막기 위해 두 사람의 애국적

인 예술가, 조반니 코스타와 크리스티아노 반티가 1만 리라라는 거금을 모아서는 흉상을 매입해서 1864년에 피렌체의 팔라초 리카르디에서 전시했다. 이탈리아 전국에서 이 흉상을 보기 위해 사람들이 몰려왔다.

프레파는 자신이 꾸민 일이 이처럼 잘 먹혀들어가자 신이 나서 바스티아니니를 독려했다. 바스티아니니는 자신의 친구인 담배공장 노동자 주제페 보나이우티 ^{Giuseppe Bonaiuti}를 모델로 삼아서 다음 작품을 만들었다. 이것이 바스티아니니의 존재를 세상에 알리고 파리를 떠들썩하게 만들었던 〈베니비에니〉 상이다.

4
기묘한 논쟁

〈베니비에니〉 상을 스스로 만들고 팔았다는 사람들이 나타났음에도 파리의 미술계는 이들의 존재를 부정하려 했다. 파리의 조각가 외젠 르켄 ^{Eugène Lequesne}은 만약 〈베니비에니〉 상을 바스티아니니가 만든 게 사실이라면 자신은 그를 위해 평생 점토(粘土)를 반죽하겠다고 『라 파트리 ^{La Patrie}』지에서 단언했다. 이어서 르켄과 바스티아니니 사이에 논쟁이 시작되었다. 르켄은 『라 파트리』를 통해, 바스티아니니는 『가제타 디 피렌체』를 통해 공방을 주고받았다. 르켄은 베니비에니 상이 16세기에 만들어진 것임을 증명하려는 입장이었고, 바스티아니니는 그것이 19세기에 제작되었다는 것을 증명하려 했다. 위작을 만든 쪽에서는 자신이 위작을 만들었다는 것을 인정받기 위해, 위작을 구입한 쪽에서는 그것이 위작임을 부정하기 위해 싸우는 진풍경이었다.

마침내 드 니외베케르크 백작이 나섰다. 그는 이 사건을 통해 체면을 구길 대로 구긴 입장이었다. 1868년 초에 백작은 19세기의 어떤 예술가도 이 처럼 완벽한 작품을 만들 수는 없을 거라며, 만약 바스티아니니가 〈베니비에니〉 상과 쌍을 이룰 만한 작품을 만든다면 1만 5천 프랑을 내놓겠다고 했다.

이러한 도발에 바스티아니니는 곧바로 응했는데, 그의 태도는 여유로움을 넘어 조롱에 가까웠다. 바스티아니니의 대답인즉, 드 니외베케르크 백작이 1만 5천 프랑을 제3자에게 맡겨 두는 한편 자신이 만든 조각을 심사할 공정한 심사위원단이 구성된다면 자신이 〈베니비에니〉 상에 필적하는 흉상을 만들 터인데, 이 흉상의 값으로는 3천 프랑만 받겠다는 것이었다. 나머지 1만 2천 프랑에 대해서는 자신이 열 두 명의 로마 황제의 흉상을 만들어 각각의 흉상을 1천 프랑으로 치겠다고 했다. 뜬금없이 로마 황제들을 주워섬긴 이유를 바스티아니니는 '백작께서는 프랑스 제국(帝國)의 대들보이기 때문'이라고 했다.

하지만 이 기고만장한 위작자는 자신의 솜씨를 마저 보여주지 못했다. 이로부터 얼마 지나지 않은 1868년 6월 29일에 바스티아니니는 급사했다. 한창 나이인 38세였다.

5
위작자는 당대에 영합한다

바스티아니니가 죽은 뒤, 그가 제작한 위작들이 차례차례 드러났다. 위작임이 드러나면 가격이 폭락하고 사람들의 시선이 싸늘해지는 게 통례인데 바스티아니니의 경우는 달랐다. 빅토리아 앤 앨버트 미술관(앞서 나온 '사

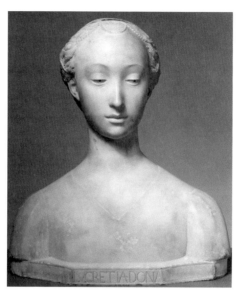
바스티아니니, 〈루크레치아 도나티〉, 1865년

우스 켄징턴 미술관')은 바스티아니니의 위작을 계속 전시했을 뿐 아니라 바스티아니니가 만든 〈루크레치아 도나티 ^{Lucrezia Donati}〉 상을 84파운드에 사들이기도 했다. 빅토리아 앤 앨버트 미술관의 '가짜와 위작' 전시실 ^{Fakes and Forgeries room}에는 지금도 이들 위작이 전시되어 있다.

바스티아니니의 조각은 어느 것이나 곡선이 유연하고, 우아하면서도 묘한 우수(憂愁)가 담겨 있다. 이는 실제로 르네상스 시대의 피렌체 조각이 지녔던 단순하고 엄정한 느낌과는 어긋났지만, 바로 이 점 때문에 바스티아니니의 초상은 자기 시대의 유럽인들을 사로잡았던 것이다. 위작은 원작이 나왔던 시대가 아니라 위작이 통용되는 시대의 미의식과 감성에 영합한다는 점을 바스티아니니의 위작들은 잘 보여준다.

『문명 ^{Civilization}』이나 『누드의 미술사 ^{The Nude : The Study in Ideal Form}』 등의 저작으로 유명한 미술사가 케네스 클라크 경 ^{Kenneth Clark, 1903-1983}은 자신

의 학창시절에 대해 이렇게 회고했다. 이때는 바스티아니니의 위작이 알려진 지 반 세기가 지났을 무렵이다.

"소묘실의 선반에는 석고상들이 가득 있었는데, 그들 석고상 대부분은 이탈리아의 유명한 위작자들이 만든 것이었다. 미술학교의 선생들의 취향에는 도나텔로나 데시데리오 다 세티냐노(Desiderio da Settignano), 로셀리노 같은 미술가들이 만든 진짜 작품보다 19세기의 위작자들이 그들을 흉내 내어 만든 작품들이 더 잘 맞았기 때문에, 이들 위작의 스타일은 학생들에게도 큰 영향을 미치게 되었다. 내가 받은 유일한 교육은 HB연필로 이들 매력 없는 석고상을 그리는 것이었다. 나는 석고상들을 모든 각도에서 수십 번씩 그렸다. 석고상들 중에서는 바스티아니니의 작품을 석고로 옮긴 것이 가장 그리기 쉬웠다."

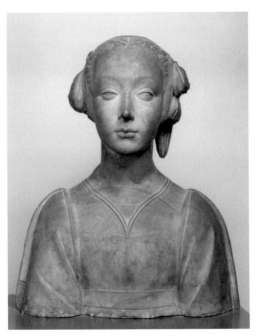

바스티아니니, 〈바스티아니니 흉상〉, 1860년

6
석공 도세나

　제1차 세계대전이 한창이던 1916년 성탄절 전야, 휴가를 받아 로마에 왔던 늙수그레한 병사 한 사람이 선술집에 앉아 있었다. 병사는 품에서 어떤 꾸러미를 꺼내 선술집 주인에게 보여 주었다. 꾸러미는 대리석을 깎아 성모 마리아를 새긴 부조(浮彫)였다. 병사는 이것을 돈으로 바꾸려고 하루 종일 고미술상을 돌아다녔지만 팔지 못했다고 했다. 선술집 주인은 근처에 사는 금은세공사 알프레도 파솔리 ^{Alfredo Fasoli} 라면 이걸 살 거라고 했다. 소식을 듣고 나타난 파솔리는 이 부조를 보고는 눈을 번득였다. 이 병사의 솜씨를 이용하면 한몫 챙길 수 있겠다 싶었다. 그는 1백 리라에 그 성모상을 사면서 병사에게 동업을 제의했다. 병사의 이름은 알체오 도세나 ^{Alceo Dossena, 1878-1937}였다.

　도세나라는 이름은 그보다 반 세기 앞선 바스티아니니와 함께 곧잘 언급된다. 도세나와 바스티아니니 모두 이탈리아인이고, 르네상스 조각을 위작으로 만든 것으로 유명하다. 1878년 크레모나 ^{Cremona} 에서 태어난 도세나는 석공 일을 배워서는 건축과 조각에 관련된 온갖 일을 맡아 했다. 그는 다재다능했지만 그중에서도 조각 솜씨가 뛰어났다. 교회와 대성당을 비롯한 옛 건물의 수복 작

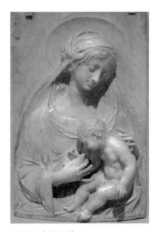

도세나, 〈성모자〉

업에 참여했고, 건물에 쓰이는 금속 장식물, 묘석(墓石), 분수대의 조상(彫像), 난로의 장식조각 등을 만들었다. 하지만 소도시 크레모나에서는 도세나가 아내와 자식을 부양할 수 있을 만큼 일거리가 충분치 않았다. 도세나는 크레모나를 떠나 밀라노, 파르마, 볼로냐 등으로 돌아다니면서 석공 일을 했다. 그는 1913년에 로마에 흘러들어왔다가 다음 해에 세계대전이 발발하자 30대 중반의 나이에 군에 입대했다.

전쟁 중에 파솔리와 만나 동업을 약속한 도세나는 전쟁이 끝난 뒤인 1919년, 로마에 자리를 잡고 크레모나에 있던 가족을 불러들였다. 그는 반타조 거리 via del Vantaggio에 파솔리가 마련해 준 작업실에서 일하기 시작했다. 파솔리와 도세나의 사업에 이전부터 파솔리와 동업 관계였던 고미술상 로마노 팔레시 Romano Palesi가 가세했다. 도세나가 활동하던 이 무렵에는 미국인 부자들의 돈이 이탈리아의 옛 미술품, 특히 르네상스 시대의 조각품을 갈퀴처럼 긁어 가고 있었는데 팔레시는 이들 미국인 부자들에게 고미술품을 팔고 있었다.

7
새로운 발굴품의 향연

도세나는 차례차례 뛰어난 위작들을 만들어 냈고, 파솔리와 팔레시가 이것들을 팔았다. 도세나는 고대 그리스의 조각과 고딕 양식의 조각, 르네상스의 테라코타에 이르기까지 여러 시대의 조각을 만들었고 목재, 대리석, 청동, 테라코타 등, 어떤 재료나 능란하게 다루었다. 1919년부터 1927년까지 8년간 도세나는 유럽과 미국의 수집가와 전문가들을 속였다. 그는 조반니

피사노^{Giovanni Pisano, 1248-1314}, 시모네 마르티니^{Simone Martini, 1285-1344}, 베로키오, 도나텔로, 미노 다 피에솔레^{Mino da Fiesole, 1429-1484} 등 손으로 꼽기가 어려울 정도로 많은 미술가를 흉내 냈다.

하지만 도세나는 이들 앞선 미술가들이 만들어놓은 원작을 복제한 게 아니라 이들의 스타일에 부합하는 '새로운' 작품을 만들었다. 이 때문에 도세나의 손끝에서 나온 위작들은 르네상스 미술가들의 알려지지 않았던 작품이 새로이 모습을 드러낸 것으로 여겨졌다.

예컨대 도세나는 시모네 마르티니가 그린 프레스코화 〈수태고지〉를 보고 거기서 성모 마리아의 모습을 따서 목조(木彫)로 만들었다. 그런데 시모네 마르티니는 화가로 알려져 있을 뿐 조각을 했다는 증거나 기록은 없었다. 이 때문에 미술사가들은 도세나가 만든 목조상을 보고는 시모네 마르티니가 조각가이기도 했다는 새로운 사실을 발견한 양 생각했다. 이 작품은 1924년에 뉴욕의 '5번가 화랑^{Fifth Avenue Gallery}'을 운영했던 헬렌 프릭^{Helen Frick, 1888-1984}이 22만 5천 달러에 구입했다.

또, 도세나는 원래는 대리석으로 만든 피사노의 〈성모자〉를 테라코타로 바꿔 만든 위에 채색을 하기도 했다. 도세나의 이 작품은 미국의 클리블랜드 미술관에서 구입했다. 보스턴 미술관에서는 1926년에 도세나가 미노 다 피에솔레를 흉내 내어 만든 묘석(墓石)을 10만 달러에

도세나가 만든 위조 묘석. 누워 있는 인물이 신은 샌들은 밑창이 없다.

구입했다. 이 묘석이 진짜임을 믿게 하려고 팔레시는, 피에솔레가 사벨리

Savelli 가문의 주문을 받아 이 묘석을 만든 것으로 꾸미고는 피에솔레가 대금을 받은 영수증까지 위조했다. 나중에 이 묘석이 위작임이 드러났을 때 보스턴 미술관 측은 위작을 속아서 구입했다는 사실에 더해 애초에 이 위작이 지닌 크나큰 약점을 눈치 채지 못했다는 사실 때문에 망신을 당했다. 묘석의 앞쪽에 조각된 피장자(被葬者) 카테리나 사벨리 Caterina Savelli 는 샌들을 신고 있는데, 그 샌들에는 밑창이 없었던 것이다.

도세나의 위작을 판 동업자들은 돈을 벌었지만 정작 도세나가 받은 보수는 매우 적었다. 앞서 나온 미노 다 피에솔레의 묘석의 경우, 팔레시가 받은 10만 달러는 당시의 리라로 환산하면 6백만 리라에 해당하는데, 도세나의 손에 들어간 건 겨우 2만 5천 리라였다. 팔레시와 파솔리는 도세나를 8년 동안 줄곧 착취했지만 도세나는 별다른 불평을 하지 않았다. 끼니를 해결하기도 힘들었던 청년 시절에 비한다면 로마에 작업실을 갖고 있고 가족과 함께 여가를 즐기면서 살 수 있다는 점에 만족했다.

1927년 도세나의 아내인 테레사 Teresa 가 세상을 떠났다. 아내가 오랫동안 병을 앓았기 때문에 도세나에게는 장례를 치를 돈도 없었다. 그는 파솔리에게 장례식을 치르도록 돈을 좀 달라고 했는데 파솔리는 이를 거절했다. 도세나는 분노했다. 이제 잃을 것도 없고 즐길 것도 없었던 그는 판을 뒤집어 버리기로 작정했다. 자신이 지금껏 만들어 왔던 위작을 찍어 두었던 사진과 위작을 만드는 과정에서 그렸던 스케치를 모아서는 유명한 변호사를 찾아갔다. 자신이 위작을 만들어 왔음을 고백하고 자신을 착취한 동업자들을 고소했다.

8
불행한 결말

소문은 금세 로마 전체로 퍼졌고 다음해인 1928년에는 유럽과 미국의 미술계가 이를 알게 되었다. 지난 8년여 동안 나타났던 옛 미술품이 솜씨 좋은 위작자의 손에서 나온 것이라는 사실은 미술계를 뒤흔들었다. 앞서 바스티아니니의 존재가 드러났을 때와 비슷한 상황이 이번에도 벌어졌다. 수집가와 전문가들은 도세나의 고백을 받아들이지 못했다. 도세나가 거짓말을 한 것이라고 공공연히 주장하는 이들도 적지 않았다.

바스티아니니와 마찬가지로 도세나도 자신이 위작을 만들었음을 증명하려 했다. 바스티아니니와 달리 도세나는 훨씬 다루기 쉽고 효과적인 매체의 도움을 받을 수 있었다. 바로 영화였다. 베를린의 문화연구소 소장이었던 한스 쿠를리스Hans Curlis 박사는 도세나가 작업하는 모습을 영화로 찍었고 이를 〈창조하는 손The Creative Hand〉이라는 제목으로 공개했다. 쿠를리스는 이 영화를 촬영할 때의 느낌을 이렇게 적었다.

"도세나는 흥분하거나 시행착오를 겪는 일 없이 엄정하고 차분하게 작업을 계속했다. 때때로 그는 오페라의 멜로디를 흥얼거리거나 우리를 향해 미소를 지어 보이기도 했다. 며칠 동안 그가 작업하는 모습을 지켜 본 때문에 우리는 20세기의 인간이 고대의 스타일로 조각을 만들고 있다는 기묘한 상황을 너무도 당연하게 받아들이게 되었고, 나중에야 우리는 스스로가 본 것이 르네상스의 거장과 고대 그리스 조각가의 환생이라는 점을 겨우 의식할 수 있었다. 이런 생각은 미술사

가에게는 - 적어도 내게는 - 매혹적이고도 불길한 것이었다. 하나의 예술은 시대가 부여한 여러 요인들이 교차하는 지점에 단 한 번밖에 나타나지 않는다는 것이 예술의 기본 법칙일진대, 도세나를 보고 있자니 이제 그 법칙이 의미를 잃어버린 것만 같았다. 인과(因果)의 고리는 끊어지고 정설(定說, dogma)은 경험이라는 안전한 바탕을 잃어 버렸다."

사람들은 이 영화에서 도세나가 점토와 대리석을 능숙하게 다루면서 고대 그리스풍의 조각품을 만들어 내는 것을 확인할 수 있었다. 옛 시대의 눈부신 유산이라고 생각했던 작품들이 같은 시대에 존재하는 한 사람의 손끝에서 나왔다는 사실은 경이적인 것이었지만, 거짓된 권위에 내맡겼던 스스로의 미의식을 거두어들여 재고해야 한다는 점에서는 뼈아픈 것이었다. 사람들은 예술과 미의 기준에 환멸을 느끼기보다는 한 사람의 위작자를 내치는 쪽에 섰다.

한편 이탈리아의 사법 당국은 도세나에게 호의적이었다. 재판부는 도세나가 고의적으로 위작을 만들어 사람들을 기만하려는 의도가 없었다고 판단했고, 동업자들이 도세나에게 6만 6천 달러를 지급하라고 판결했다.

하지만 세간의 평가는 호의적이지 않았다. 앞서 바스티아니니의 위작을 사들였던 빅토리아 앤 앨버트 미술관은 이번에도 위작으로 밝혀진 도세나의 작품을 사들였다. 그런데 이번에는 앞서보다 훨씬 싼 값을 불렀다. 도세나가 자신의 위작을 고백한 뒤인 1929년, 나폴리의 콜로니 갤러리에서는 도세나가 이탈리아 르네상스 스타일로 제작한 작품 21점을 전시했다. 같은 내용의 전시회가 1930년에는 베를린과 쾰른, 뮌헨을 돌며 열렸다. 하지만 반응은 싸늘했다. 앞선 바스티아니니의 위작은 당대의 미의식에 영합하는 분위기를 지니고 있었기 때문에 구제받았지만 바스티아니니만큼 당대와의 연

걸고리가 견결하지 않았던 도세나는
버림받았던 것이다.

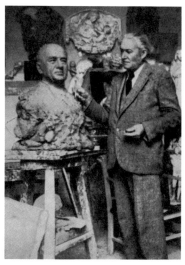

도세나는 자신이 위작을 만들었다
고 털어놓으면 위작에 쏟아졌던 찬탄
이 모두 자신에게 돌아올 거라고 생
각했음이 분명하다. 이는 오랫동안
위작을 만들어 온 위작자들이 품게
되는 전형적인 과대망상 증세였다.
도세나는 스스로는 자신이 흉내 냈던
도나텔로나 베로키오, 피에솔레 등과
완전히 동등한 예술가라고 생각했던

조각을 제작해 보이는 알체오 도세나

것이다. 도세나는 아내가 죽은 10년 뒤인 1937년에 자선병원에서 사망했다.

9
가장 뛰어난 조각가

조반니 바스티아니니와 알체오 도세나는 둘 다 이탈리아인이었고, 솜씨
좋은 조각가였으며, 르네상스 시대의 조각품을 흉내 낸 위작들을 만들었다.
게다가 두 사람은 원작을 복제하거나 재조립하는 수준을 뛰어넘는 걸출한
위작자였다는 점, 자신들이 만드는 위작에 몰두하느라 위작에서 생기는 수
익에는 둔감했고 그 결과 동업자들에게 착취를 당했다는 점까지 똑같다.

바스티아니니와 도세나를 낳은 건 르네상스의 유산을 품은 이탈리아의
문화적 맥락이었다. 두 사람은 옛 건축물과 조각들을 수복하면서 생계를 꾸

리고 솜씨를 키웠으며 르네상스 미술품에 대한 수요에 부응해서 마침내 위작의 길로 들어섰다. 이들이 먼 옛날의 미술에 안온하게 자신을 내맡긴 채 영광된 유산의 그림자 밑에서 만족한 것처럼 보인다고도, 바꿔 말해 예술가에 대해 흔히 기대하는 새로움과 독창성에 대한 열망과 패기가 없어 보인다고도 할 수 있을 것이다. 하지만 바스티아니니와 도세나가 발을 딛고 있던 토양에서는 옛 스타일을 흉내 내는 것과 독창적인 작품을 만드는 것의 경계는 종종 모호했고, 이 때문에 두 사람은 위작자로서의 죄의식 대신 자기 나름의 독특한 작품을 만든다는 창작자로서의 자부심을 품고 있었다. 이런 특징은 두 사람의 먼 선배이자 르네상스의 가장 뛰어난 조각가로 여겨지는 이에게서도 발견된다.

르네상스 시대 미술가들의 작품과 생애를 담은 조르조 바사리의 『미술가열전』에는 젊은 날의 미켈란젤로가 위작을 만들었던 이야기가 실려 있다. 스무 살을 갓 넘긴 미켈란젤로가 어느 날 대리석을 깎아 〈잠자는 큐피드〉를 만들었는데, 친구인 발다사레가 이걸 땅에 파묻었다 꺼내서는 고대의 조각품인 것처럼 속여서 추기경 라파엘로 리아리오에게 팔았다. 나중에 내막을 알게 된 추기경은 발다사레에게서 돈을 돌려받고는 이 조각품을 내주었다. 거장의 초기 작품이라면 뒷날 값을 헤아리기 어려울 만큼 귀한 것이 되었을 터인데 이를 걷어차 버렸으니, 추기경에게 연민을 표해야 마땅할 것이다. 하지만 그러는 대신 바사리는 미켈란젤로의 가치를 알아보지 못했다는 이유로 추기경을 몰아세웠다.

"사람들은 그 완벽한 작품의 가치를 알아보지 못한 추기경을 조소하고 심지어 비난했다. 사람들이 웃든 말든, 옛날에 만들었든 당대에 만들었든 그게 무슨 상관이란 말인가? 이 일은 미켈란젤로의 명성을 높였을 뿐이다."

도세나, 〈성 프란체스코〉, 20세기

06

페르메이르의
가면을 쓴
판 메이헤렌

제2차 세계 대전이 끝날 무렵, 나치 독일의 제2인자 괴링이 수집한 미술품 중에서 네덜란드에서 유출된 페르메이르의 그림이 발견되었다. 네덜란드 정부는 이 그림을 적국인 독일에 넘긴 혐의로 중견 화가 한 판 메이헤렌을 체포했는데, 판 메이헤렌은 재판 과정에서 그 그림이 실은 자신이 페르메이르를 흉내 내어 그린 위작이며 1930년대에 새로이 발견된 페르메이르의 작품도 모두 자신이 그렸다고 진술했다. 당시 네덜란드인들은 판 메이헤렌이 더 큰 처벌을 피하기 위해 거짓말을 한다고 여겼고, 이에 대해 판 메이헤렌은 자신이 위작을 만들게 된 경위를 설명하며 자신이 위작자임을 증명하려 애썼다.

1
소금 광산의 페르메이르

제2차 세계대전 중 서유럽의 대부분을 장악한 히틀러와 독일 제국의 고관들은 다량의 미술품을 약탈하거나 구입했다. 이렇게 손에 넣은 미술품들은 독일과 오스트리아로 옮기거나 독일 고관들의 구미에 맞지 않은 현대미술작품들은 스위스 등지로 팔아치웠다. 히틀러는 자신의 고향인 오스트리아의 린츠에 대규모의 미술관을 짓고 자신이 생각하는 걸작들로 이 미술관을 채울 생각이었다. 나치 정권의 제2인자였던 괴링 원수도 미술품에 탐욕적이었다. 그는 히틀러에게 최고 수준의 작품을 양보할 수밖에 없었지만 자신의 손이 닿는 대로 미술품을 긁어모았다.

유럽에서 전쟁이 막 끝난 1945년 5월, 연합군은 오스트리아의 아우스제Aussee에 가까운 소금 광산(鹽坑) 속에서 나치가 숨겨 두었던 대량의 미술품을 발견했다. 소금 광산의 미술품은 괴링 원수가 자신의 성관(城館)에 긁어모았던 미술품 중 일부로 여겨졌는데, 이들 중에서 〈간음한 여인과 그리

스도〉라는 제목이 붙은 그림 한 점이 관계자들의 주의를 끌었다. 그림 왼쪽 윗부분에는 'I.V.Meer'라는 서명이 또렷하게 드러나 있었다. 이는 요하네스 페르메이르^{Johannes Vermeer, 1632-1675}의 서명이었다.

페르메이르는 이제는 너무도 널리 알려진 화가이지만, 한동안은 잊힌 존재였다. 19세기 중반 프랑스의 비평가 테오필 토레^{Théophile Thoré-Bürger, 1807-1869}가 그의 그림에 주목하고는 열렬한 찬사를 바치면서 페르메이르는 새로이 부각되었다. 애초부터 페르메이르는 그림을 빨리 많이 그리는 화가가 아니었고, 잊힌 동안에 작품 상당수가 흩어져 사라진 때문에, 오늘날 페르메이르의 작품으로 인정된 작품은 겨우 30점 남짓이다. 이 중에도 연구자들에 따라 위작이라 의심하는 그림들이 섞여 있어서 작품의 수를 확정하기는 어렵다.

2
충격적인 고백

아우스제의 소금 광산에서 발견된 〈간음한 여인과 그리스도〉는 그때까지 제작된 페르메이르의 '카탈로그 레조네', 즉 '전작품(全作品) 리스트'에 들어 있지 않았다. 그리고 이 그림은 페르메이르의 그림 중에서는 드물게도 성서의 내용을 그린 것이었다. 페르메이르는 당대의 일상을 그린 작품으로 유명하지만, 화가로서 활동하기 시작한 초기에는 종교적인 주제를 그렸다. 〈마르타와 마리아의 집에 있는 그리스도〉(1654-55년)이 페르메이르의 종교화로서 유명하다.

〈마르타와 마리아의 집에 있는 그리스도〉는 1901년 네덜란드의 미술사

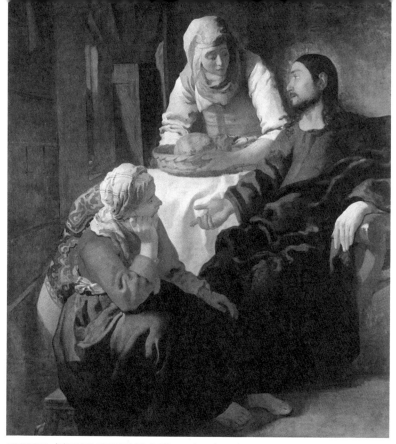

페르메이르, 〈마르타와 마리아의 집에 있는 그리스도〉, 1655년

가(美術史家) 아브라함 브레디위스가 런던의 어느 미술상의 쇼윈도우 앞을 지나가다 발견했다. 당시 이 그림은 페르메이르의 서명이 들어 있었지만 그와 이름이 비슷한 얀 판 데르 메르^{Jan Van der Meer}의 작품이라며 진열되어 있었다. 브레디위스는 이 작품이 페르메이르의 작품이라고 확신하고는 학계에 보고했다. 이때까지는 페르메이르의 작품 중에서 성서의 내용을 그린 작품은 한 점도 알려지지 않았기 때문에 〈마르타와 마리아의 집에 있는 그리스도〉를 놓고 찬반양론이 일었지만 얼마 지나지 않아 페르메이르의 작품으로 인정받게 되었다. 이 그림은 에든버러의 내셔널 갤러리가 매입해서 지금도 그곳에 보관되어 있다. 페르메이르의 유일한 종교화를 발견한 개가를 올린 브레디위스는 이때, '성경을 주제로 삼은 페르메이르의 그림은 이밖에

메이헤렌의 〈간음한 여인과 그리스도〉를 보는 사람들

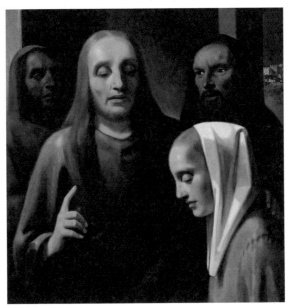

판 메이헤렌의 〈간음한 여인과 그리스도〉

도 더 있을 것'이라고 했다.

〈간음한 여인과 그리스도〉는 이러한 브레디위스의 예언을 실현시킨 듯 보이는 그림이었다. 〈마르타와 마리아의 집에 있는 그리스도〉는 페르메이르가 화가로서의 경력을 시작한 초기, 그러니까 신화적, 종교적 주제를 다루다가 일상적 주제로 옮겨 가는 국면에 자리한 그림인 데 반해, 〈간음한 여인과 그리스도〉는 페르메이르가 화업 후반에 다시 종교적인 주제로 기울던 시기에 제작된 작품으로 보였다.

아우스제의 소금 광산에서는 〈간음한 여인과 그리스도〉와 함께 이 그림을 구입한 경위가 상세하게 기록된 문서도 함께 나왔다. 문서는 괴링 원수가 1942년에 지인(知人)인 바이에른의 은행가 알로이스 미들을 통해 165만 휠던이라는 거금을 주고 이 그림을 구입했다고 기록되어 있었다. 알로이스 미들 이전으로 거슬러 올라가 보면 그림의 출처는 암스테르담의 화가, 한 판 메이헤렌 Han Van Meegeren, 1889-1947 이라는 인물이었다. 이에 따라 1945년 5월 29일, 네덜란드 경찰은 판 메이헤렌을 대독(對獨)협력죄로 체포했다.

네덜란드의 사법 당국은 이 그림이 어디서 났는지 판 메이헤렌을 추궁했다. 처음에 판 메이헤렌은 그림을 매매한 쪽에서 자신의 이름을 악용했을 뿐 자신은 그림을 매매하는 일에 관여하지 않았다며 버텼다. 하지만 당시 56세였던 판 메이헤렌은 심한 모르핀 중독 상태였던지라 이내 금단증상을 보였다. 7월 12일, 마침내 지칠 대로 지친 판 메이헤렌이 입을 열었다. 그런데 그의 진술은 당국의 기대를 완전히 배반하는 것이었다. 판 메이헤렌은 〈간음한 여인과 그리스도〉가 애초부터 페르메이르의 작품이 아니고 자신이 페르메이르를 흉내 내어 그린 것이라고 했다.

처음에는 아무도 판 메이헤렌의 말을 믿지 않았다. 대독협력죄라는 엄청난 죄목에서 벗어나기 위해 그가 되는 대로 꾸며낸 말이라고만 생각했다. 하지만 취조가 계속되면서 그는 더욱 놀라운 이야기들을 쏟아냈다. 판 메이헤렌 자신이 지금까지 페르메이르와 피터르 데 호흐 Pieter de Hooch, 1629-1683 같은 17세기 네덜란드 화가의 작품을 여러 점 위작으로 만들어 왔고, 그중 몇 점은 진작(眞作)인 양 미술관에 전시되어 있다는 것이었다. 의혹으로 가득 찬 심문자들에게, 판 메이헤렌은 자신이 페르메이르의 위작을 만들게 된 경위를 설명하기 시작했다.

법정에서 재판을 받는 판 메이헤렌

위작 제작 과정을 보여주는 판 메이헤렌

3
위작을 향해

판 메이헤렌은 1889년 네덜란드의 데벤테르에서, 독실한 가톨릭 교도 집안에서 태어났다. 큰 아버지는 가톨릭 사제였고, 판 메이헤렌의 형 중 한 사람은 나중에 신학교에 입학했다. 영어와 역사를 가르치는 교사였던 아버지는 무척 엄격했다. 8, 9세 무렵 그림을 처음 그리기 시작한 판 메이헤렌은 중학교에서 고전회화에 정통한 교사 바르튀스 코르텔링 Bartus Korteling을 만나 옛 그림에 대한 관심을 키웠다. 하지만 아버지는 그가 화가가 되는 것을 허락하지 않았다. 18세때 델프트의 공과대학 건축과에 진학한 판 메이헤렌은 부속 미술학교에 드나들다가 그곳 학생인 안나 데 포흐트 Anna de Voogt라는 여성과 사귀게 되었다. 얼마 후 두 사람의 아이가 태어났고 판 메이헤렌은 안나와 결혼했다. 가족과 함께 빈곤한 생활을 꾸려가면서 판 메이헤렌은 대학 과정을 거의 마쳤지만 졸업 시험에서 연달아 떨어졌다. 이 무렵 대학부속의 미술학교에서 5년에 한 번씩 시행하는 권위 있는 회화콩쿠르가 마침 열렸다. 판 메이헤렌은 이를 계기로 건축과의 공부를 팽개치고 콩쿠르에 응모할 수채화를 그리기 시작했다. 그는 17세기 네덜란드 회화의 양식을 빌어 로테르담에 있는 성(聖) 라우렌스 대성당의 내전(內殿)을 그려서 응모했고, 이것으로 금상을 수상했다.

그 뒤 판 메이헤렌은 헤이그 미술 아카데미에서 학위를 따고는 본격적인 화가의 길로 들어섰다. 1917년에 개최한 첫 번째 개인전은 좋은 평가를 받았고, 이후 유럽과 미국의 상류층의 초상화를 의뢰받게 되었다. 그런데 이처

럼 형편이 좋아지자 판 메이헤렌은 점차 주색(酒色)에 빠져서는 1923년에
아내 안나와 이혼하고 요 데 부르^{Jo de Boer}라는 여배우와 함께 살게 되었다.

이 무렵 네덜란드 미술계에서는 입체주의와 초현실주의를 비롯한 전위
미술이 득세했다. 판 메이헤렌은 초상화를 많이 그려 물질적으로는 풍족했
지만 미술계에서는 창의성이 부족하다는 평가를 받았다. 판 메이헤렌은 이
런 기류에 저항했다. 그는 1928년부터 마음 맞는 동료들과 함께 월간지『투
계闘鷄, De Kemphaan』를 발행했다. 예술적으로 보수적인 입장에 섰던 판 메이
헤렌은 이 잡지에서 당시의 전위예술을 공격하고 미술계에 횡행하는 부패
를 폭로했다. 하지만 이에 대한 반향은 미약했고 판 메이헤렌과 동료들은 잡
지를 폐간할 수밖에 없었다. 판 메이헤렌은 미술계가 자신을 과소평가하고
부당하게 대한다는 생각에 사로잡힌 끝에 미술계에 대한 '복수'를 다짐했다.
복수의 방법으로 그가 선택한 것은 위작이었다.

4
승부를 걸다

1932년 판 메이헤렌은 남부 프랑스의 로크브륀 카프 마르탱^{Roque-}
^{brune-Cap-Martin}에 화려한 저택을 구입하여 아내와 함께 이주했다. 그는 페
르메이르와 관련된 서적을 읽으면서 그의 기법을 연구했고, 17세기 무렵 무
명 화가가 그린 그림과 오래 된 안료 따위를 사 모았다. 판 메이헤렌은 이렇
게 손에 넣은 옛 회화에서 캔버스의 못을 모두 뽑아내고, 캔버스 위에 입혀
진 물감은 팔레트 나이프로 깨끗이 벗겨냈다. 그러고는 경우에 따라 캔버스

를 지탱하고 있던 나무틀과 캔버스의 크기를 바꾸고는, 캔버스를 새로운 나무틀에 씌워서는 앞서 뽑았던 못을 주의 깊게 다시 박아 넣었다. 그는 오래된 안료를 페르메이르와 당시의 다른 화가들이 그랬던 것처럼 손수 개었고, 오소리털로 된 붓으로 그림을 그렸다.

이렇게 그린 그림은 오븐에 구웠고, 둥근 통에 둥글게 말았다가 펴는 작업을 거듭하고 롤러로 문질렀다. 이렇게 하면 물감층 표면에 균열이 생겼는데, 이 균열에 잉크를 부어 넣어서 스며들게 하고 닦아내서는 오래 된 그림처럼 보이게 했다. 캔버스와 나무틀 군데군데에 일부러 흠집을 내기도 했다. 이윽고 1937년에 첫 번째 위작인 〈엠마오의 그리스도와 제자들〉이 완성되었다.

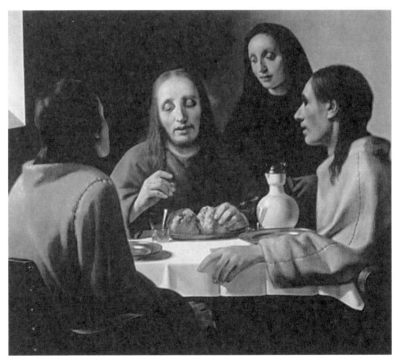

판 메이헤렌, 〈엠마오의 그리스도와 제자들〉

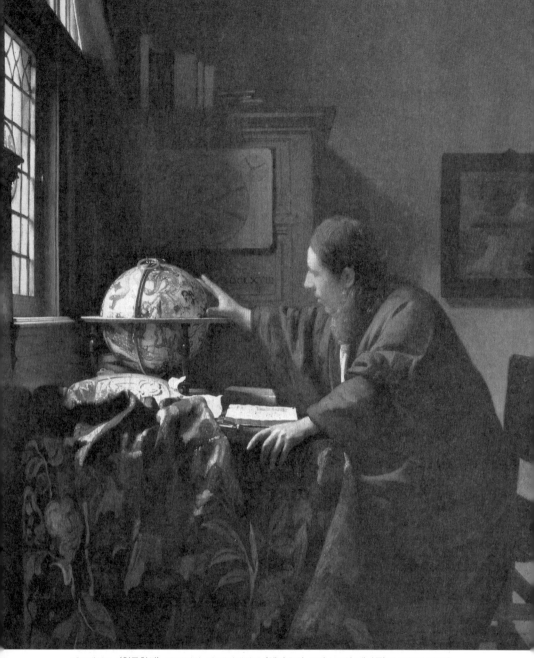

페르메이르, 〈천문학자〉, 1668년경. 판 메이헤렌의 〈엠마오의 그리스도와 제자들〉의 오른편 인물은
이 그림 속 천문학자에서 따 왔음을 알 수 있다.

옛 그림이 새로이 시장에 나오기 위해서는 미술계의 권위자에게 감정을 받아 진품이라는 보증을 얻어야 한다. 판 메이헤렌은 〈엠마오의 그리스도와 제자들〉이 페르메이르 연구의 권위자인 브레디위스에게 감정을 받도록 일을 꾸몄다. 브레디위스는 앞서 〈마르타와 마리아의 집에 있는 그리스도〉를 발견한 인물이다. 〈엠마오의 그리스도와 제자들〉을 본 브레디위스는 이틀에 걸쳐 세밀하게 감정하고는 놀람과 흥분이 가득 담긴 감정서를 작성했다.

"거장의 알려지지 않았던 작품과 갑작스레 맞닥뜨리는 건 굉장한 경험이다. 이 작품은 애초에 화가가 그린 그림에 어떤 손질이나 수복 작업도 더해지지 않은 상태라서, 마치 화가의 작업실에서 곧바로 들고 나온 것처럼 보일 정도이다. 델프트의 거장(델프트에서 살았던 페르메이르를 가리킴)이 남긴 그림 중에서 이처럼 성경의 이야기에 대한 깊은 이해를 고귀한 감정을 통해 드러낸 그림은 없었다."

브레디위스는 자신이 앞서 '예언'했던 대로 페르메이르의 또다른 종교화가 나타난 것이라고 여겼다. 다음 해인 1938년, 판 브렝헨 콜렉션이 55만 휠던을 지불하고 〈엠마오의 그리스도와 제자들〉을 구입하여 대중에게 공개했다.

판 메이헤렌 〈그리스도의 두부(頭部)〉

〈엠마오의 그리스도와 제자들〉을 필두로 페르메이르의 종교화가 차례차례 나타났다.

1941년에는 〈그리스도의 두부(頭部)〉가 발견되었고, 판 브렝헨 콜렉션이 40만 휠던에 이를 매입했다. 이어서 같은 해에 〈최후의 만찬〉이 나타났다. 이번에도 판 브렝헨 콜렉션이 매입했는데, 이번에는 160만 휠던이라는 거액을 지불했다. 다음 해인 1942년에는 페르메이르의 서명이 들어 있는 〈이사악에게 축복받는 야곱〉이 127만 5천 휠던에 팔렸고, 앞서 나왔던 대로 헤르만 괴링 원수가 〈간음한 여인과 그리스도〉를 165만 휠던에 매입했다. 다음 해에는 네덜란드 정부가 〈사도(使徒)들의 발을 씻는 그리스도〉를 125만 휠던에 매입했다. 물론 이들 그림은 모두 판 메이헤렌이 만든 위작이었다.

5
가짜임을 증명하라

다시 1945년 7월의 암스테르담으로 돌아가 보자면, 네덜란드의 사법 당국은 위작을 만들었다는 판 메이헤렌의 고백을 쉬이 받아들일 수 없었다. 국립미술관의 수복 전문가들은 〈엠마오의 그리스도와 제자들〉이 17세기에 그린 진품임을 기술적으로 증명할 수 있다고 했다. 실제로 이 그림에서는 17세기의 물감에 사용된 백연(白鉛)이 발견되었고 페르메이르가 즐겨 사용했던 청금석(靑金石 : 라피스 라줄리) 가루도 현미경을 통해 확인되었다. 또, 캔버스도 분명히 17세기의 것이고, X선 촬영을 해 봐도 이 그림 밑에 다른 그림은 보이지 않았다.

이에 대해 판 메이헤렌은 자신의 수법이 철두철미했기 때문에 허점이 드러나지 않은 것이라고 설명했다. 그는 〈엠마오의 그리스도와 제자들〉과는 달리 〈간음한 여인과 그리스도〉에는 허점이 있다며 이를 스스로 밝혔다. 이

그림을 그릴 때 그는 옛 그림의 물감을 팔레트 나이프로 벗겨 내고 그렸는데, X선으로 촬영하면 자신이 미처 다 긁어 내지 못한 '밑그림'이 드러날 것이라고 했다. 〈간음한 여인과 그리스도〉를 X선으로 촬영하자 판 메이헤렌이 미리 이야기한 밑그림이 드러났다. 또, 판 메이헤렌은 자신이 이 '밑그림'을 구매한 미술상(美術商)의 주소를 제시하며, 그 미술상의 장부(帳簿)에 자신이 구입했다는 사실이 기록되어 있을 테니 확인하라고 했다.

이것으로 〈간음한 여인과 그리스도〉가 위작이라는 사실은 분명해졌지만, 〈엠마오의 그리스도와 제자들〉을 비롯해서 1937년 이후에 새로이 나타난 페르메이르의 작품들과 피터르 데 호흐의 작품들까지 위작이라고 단정하기는 어려웠다. 그럼에도 이들 작품의 묘법은 〈간음한 여인과 그리스도〉의 묘법과 닮았기 때문에 판 메이헤렌의 주장에는 신빙성이 생겼다.

당국은 여전히 판 메이헤렌이 대독협력죄에서 벗어나기 위해 거짓 진술을 한다는 입장이었다. 위작을 만든 쪽에서는 자신이 위작을 만들었다고 주장하고, 이를 판정하는 쪽에서는 그게 위작이 아니라고 주장한다... 어디서 많이 봤던 패턴이다. 지난 시절 이탈리아의 위작자 바스티아니니와 도세나가 자신들의 위작을 밝혔을 때도 이랬다. 바스티아니니와 도세나처럼 판 메이헤렌도 자신의 솜씨를 내보여야 했다. 사법 당국은 판 메이헤렌에게 페르메이르의 위작을 새로이 한 점 만들어 보라고 했다.

6
진실을 위한 위작

1945년 7월부터, 판 메이헤렌은 새로운 위작을 옥중(獄中)에서 제작했다. 그는 이번에도 페르메이르 풍으로 종교화를 그렸다. 제재(題材)로 선택한 것은 '학자들 사이에 앉은 그리스도'였다. 이는 신약성경의 루카 복음서 2장 46절, '성전에서 그[예수]를 찾아냈는데, 그는 율법교사들 가운데에 앉아 그들의 말을 듣기도 하고 그들에게 묻기도 하고 있었다.'라는 대목을 옮긴 것이다. 판 메이헤렌의 당시 형편에 비추어 보자면, 자신을 둘러싼 주위의 불신과 의혹에 홀로 맞서야 하는 심정이 그림 속 예수의 모습에 투영된 것처럼 보인다.

판 메이헤렌은, 예전에 작업했던 대로 옛 캔버스와 옛 물감, 옛 오소리털 붓을 사용해서, 페르메이르의 스타일에 맞추어 그림을 그리기 시작했다. 물론 작업의 모든 과정은 빠짐없이 감시받았다. 이 그림은 189×192센티미터로 상당히 컸는데, 판 메이헤렌은 불과 2개월 만에 이를 완성했다.

〈학자들 사이에 앉은 그리스도〉는 판 메이헤렌이 자신의 손으로 그렸다고 했던 다른 위작만큼 빼어나지는 않았다. 어쩌면 당연한 노릇이었다. 판 메이헤렌은 이 무렵 건강이 좋지 않았고, 그림을 되도록 빨리 완성해서 당국에 결과물을 보여 주어야 한다는 압박감을 느꼈을 것이다. 게다가 원하는 재료가 주어졌다고는 해도 자신에게 친숙한 작업실에서 여유롭게 작업하는 것과 감옥에서 감시를 받으며 작업하는 것은 차이가 클 수밖에 없다.

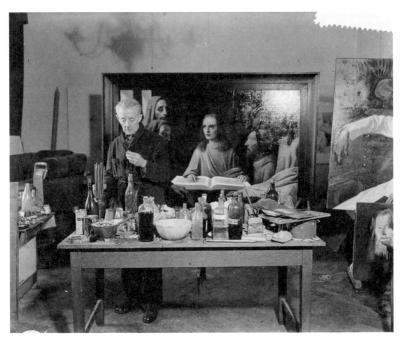

〈학자들 사이에 앉은 그리스도〉를 제작하는 판 메이헤렌

　판 메이헤렌은 〈학자들 사이에 앉은 그리스도〉를 다 그린 뒤에는 앞서 제작했던 위작들처럼 그림이 오래 된 것으로 보이게 하는 손질을 하지 않았고, 페르메이르의 서명을 넣지도 않았다. 당국이 자신을 사기죄로 얽어 넣을까 염려했기 때문이다.

　여기서 잠깐, 위작을 만든 화가가 주인공으로 등장하는 영화 〈인코그니토 Incognito〉(1997년)를 떠올려 볼 수 있다. 이 영화는 많은 부분 판 메이헤렌의 이야기에서 힌트를 얻었다. 영화에서 주인공 화가는 빼어난 솜씨로 렘브란트의 위작을 만들어서는 권위자들에게 인정을 받지만, 우여곡절 끝에 이번에는 진품으로 여겨지는 그 그림이 실은 자신이 만든 위작임을 증명해야 할 처지에 놓인다. 여기서도 사법 당국은 상충하는 주장들 사이에서 결론을

내리지 못하고는 주인공에게 또 한 점의 위작을 제작해 보도록 명령한다.

그런데 〈인코그니토〉에서는 판 메이혜렌의 경우와는 달리 주인공 화가가 법정에서 대부분의 작업을 한다. 판 메이혜렌도 재판정에서 잠깐 작업을 하는 모습을 보이기도 했지만 대부분의 작업은 옥중에서 경관들의 감시 아래 수 개월에 걸쳐 했다. 원하는 재료를 모두 입수해서 긴 시간에 걸쳐 작업을 했음에도 판 메이혜렌은 심리적 압박과 악화된 건강 때문에 자신의 기량을 제대로 보여 주지 못했다. 이런 점을 보자면, 불과 하루 동안에 온전한 위작 한 점을 법정에서 제작해야 한다는 영화 속 과제는 허황된 것이다. 결국 영화의 주인공은 법정에서 위작을 만들어 보이는데 실패한다.

판 메이혜렌이 새로이 그린 〈학자들 사이에 앉은 그리스도〉는 몇몇 미흡한 부분이 있긴 했지만, 그가 페르메이르의 위작자라는 증거로는 충분했다. 판 메이혜렌의 진술을 의심했던 전문가들과 대중은 완성된 그림을 보고 경탄했고, 판 메이혜렌의 솜씨를 칭찬하기 시작했다. '우리는 페르메이르를 잃었지만 대신 판 메이혜렌을 발견했다'라는 말까지 나왔다. 매국노 취급을 받던 판 메이혜렌이 이제는 침략자 독일인들을 감쪽같이 속여 넘긴 영웅 취급을 받게 되었다.

판 메이혜렌은 대독협력 혐의를 벗었고, 1947년 11월, 사기죄로 징역 1년을 선고받았다. 이때는 이미 그가 구속된 뒤 2년이 훨씬 지난 시점이었다. 체포되었을 무렵부터 건강이 나빴던 판 메이혜렌은 판결이 내려진 다음 달인 12월 30일에 심장마비로 사망했다. 58세였다.

7
남은 이야기

　판 메이헤렌은 자신이 위작을 제작한 동기가 미술계에 대한 복수였다고 했다. 흥미롭게도 이는 1950년대부터 위작을 제작하고 1970년대에 언론에 모습을 드러낸 영국인 위작자 톰 키팅이 밝힌 동기와도 비슷하다. 키팅은 판 메이헤렌의 주장에서 힌트를 얻었던 것일까? 키팅은 자신이 제작한 위작에는 주의 깊게 살펴보면 위작임을 알아차릴 수 있는 단서가 있다고 밝혔다. 엄밀한 의미에서 키팅은 미술계를 말 그대로 '감쪽같이' 속일 의도까지는 아니었고, 언젠가 자신의 위작이 발각될 경우를 미리 염두에 두었다고 생각할 수 있다. 위작을 통해 미술계에 복수하자면 키팅의 경우처럼 어느 시점에 자신이 만든 작품이 위작이라는 사실이 드러나야 한다. 그래야만 위작을 진품으로 여기고 찬미했던 미술계의 권위자들이 크게 망신을 당하고 미술품 시장은 혼란에 빠질 것이기 때문이다.

　하지만 판 메이헤렌의 경우에는 연합군이 괴링의 수집품과 관련 문서를 찾아내지 못했더라면, 그리하여 판 메이헤렌 자신이 대독협력죄로 심판받게 되어 궁지에 몰리지 않았더라면 스스로 위작임을 밝히지는 않았을 것이다. 그렇다면 미술계에 대한 복수 운운한 대목에서 그는 예전에 자신이 미술계에 대해 지녔던 피해의식을 과장한 것으로 볼 수 있다.

판사 : 그렇다면 왜 <엠마오의 그리스도와 제자들>에서 멈추지 않고 위작을
　　　계속 만들었습니까?

판 메이헤렌 : 위작을 만드는 과정 자체에 빠져들어 갔습니다.

판사 : 당신이 위작을 팔아서 7백만 휠던이 넘는 큰 돈을 벌었습니다. 왜 위작들의
 값을 그렇게 비싸게 불렀습니까?

판 메이헤렌 : 가격을 낮게 부르면 위작이라는 게 드러날까 봐 어쩔 수 없었습
 니다.

처음 위작을 시도했을 때의 의도는 어땠는지 몰라도 위작의 진행에는 경제적 동기도 크게 작용했을 것이다. 하지만 수중에 돈이 많아지자 판 메이헤렌의 생활은 또다시 문란해졌다. 마지막으로 그린 〈사도(使徒)의 발을 씻는 그리스도〉가 네덜란드 정부에 매각된 뒤 그때까지 함께 살던 두 번째 부인과 이혼했고, 마약에 빠져서는 위작도 더 만들지 못하게 된 채로 종전(終戰)을 맞았던 것이다.

판 메이헤렌은 자신이 그린 페르메이르 풍의 종교화가 모두 위작이라고 밝히고는 세상을 떠났지만 그 그림들을 둘러싼 진위 논란은 그치지 않았다. 원래 미술품 수집가들은 자신이 비싼 값에 구입한 미술품이 위작이라는 사실이 밝혀진 뒤에도 진짜라고 주장하는 경향이 있다. 판 메이헤렌의 위작을 구입한 수집가들도 재판 결과를 받아들이지 않은 채 판 메이헤렌의 증언을 확증한 전문가들을 상대로 소송을 제기하는 등 논란이 한동안 계속되었다.

〈엠마오의 그리스도와 제자들〉의 경우에는 앞서 위작이라는 결정적인 단서가 나오지 않은 때문에 페르메이르가 그린 진품이라는 주장이 심심치 않게 제기되었다. 이에 대해서는 뒷날 미국의 멜론 연구소에서 분석감정법으로 조사한 결과, 그림에 사용된 백연(白鉛)이 1930년대에서 40년대 사이의 것임이 드러났다.

판 메이헤렌이 죽고 나서 2년 9개월 후인 1950년 9월, 그의 유작(遺作), 그러니까 페르메이르의 작품이라며 내놓기 위해 제작했던 위작들이 암스테르담에서 경매에 나왔다. 판 메이헤렌을 천재라며 떠받들던 분위기도 있고 해서, 꽤 비싼 값을 받을 거라 짐작했지만 결과는 보잘 것 없었다. 앞서 팔렸던 〈최후의 만찬〉과는 다른 또 하나의 〈최후의 만찬〉이 2천3백 휠던에, 판 메이헤렌이 재판 중에 그렸던 〈학자들 사이에 앉은 그리스도〉는 3천 휠던에 팔렸다. 판 메이헤렌은 시장과 미술계와의 싸움에서 결과적으로 패배한 셈이지만, 어쨌든 천재적인 위작자라고 칭송을 받으며 죽었으니 여한은 없겠다.

07

모든 것이 가짜
- 위작 제작자
엘미르 드 호리

제2차 세계 대전 직후부터 1960년대 후반에 이르기까지 유럽과 미국을 오가며 위작을 팔아 댔던 희대의 사기꾼 엘미르 드 호리가 이 장의 주인공이다. 여기에 드 호리의 판매책을 자처했던 페르낭 르그로, 그리고 르그로의 애인이며 스스로도 위작을 만들었다고 주장하는 레알 르사르까지 가세하면서 이들의 위작 놀음은 어지러울 정도로 현란하게 계속되었다. 유명한 영화감독 오손 웰즈가 드 호리를 직접 출연시켜 만든 <거짓과 진실>도 함께 소개된다.

1
믿을 수 없는 사람

　미술품을 둘러싼 범죄를 저지른 이들 중에서 대규모의 범죄를 저지른 이들은 국가로 대표되는 정치적 집단이다. 대표적인 예가 나치 독일이 제2차 세계 대전 때 점령 지역에서 저지른 미술품의 대규모 약탈이다. 물론 나치 독일이 저지른 범죄는 어디까지나 강탈이나 도난이라는 범주에 속했고, 그들이 위작까지 만들어 유통시키지는 않았다. 위작을 제작하고 유통시킨 범죄는 그 규모가 한정될 수밖에 없다. 물론 높은 가격으로 팔거나 유명한 수집가와 전문가들을 속인다면 미술계에 심각한 타격을 입힐 수 있겠지만, 애초부터 위작을 만들고 유통시키는 데에는 뛰어난 재능과 끈기, 신중한 처신이 필요하기 때문에 일정 정도 이상 속도를 높이거나 범위를 넓히는 일은 어렵다. 욕심을 부려 성급하게 굴면 위작의 질에 하자가 생기거나 의심을 사서 순식간에 파국을 맞게 된다.

　그런데 위작을 만들고 유통시킨 이들 중에서도 규모와 범위 면에서 평범한 상상력을 가볍게 뛰어넘은 이들이 있다. 엘미르 드 호리^{Elmyr de Hory,}

¹⁹⁰⁶⁻¹⁹⁷⁶와 페르낭 르그로 ^{Fernand Legros, 1931-1983}, 레알 르사르 ^{Réal Lessard,} ¹⁹³⁹⁻가 그런 사람들이다. 드 호리는 제2차 세계 대전 직후부터 르누아르, 모딜리아니, 블라맹크, 드랭, 뒤피 등 주로 유명한 현대 프랑스 화가들을 흉내 낸 위작을 만들어 팔았고, 1950년대 말부터 60년대 말까지는 르그로와 함께 활동하면서 거의 전 세계에 위작을 팔았다.

 엘미르 드 호리의 삶에 대한 정보는 대부분 미국의 작가인 클리포드 어빙 ^{Clifford Irving, 1930-}이 1969년에 내놓은 책 『가짜! 우리 시대의 가장 뛰어난 위작자 엘미르 드 호리 ^{Fake! The Story of Elmyr De Hory, The Greatest Art Forger of} ^{Our Time}』에 의지한다. 드 호리나 어빙 둘 다 사람을 속이는 데 능한 이들이라, 엘미르 드 호리의 삶에 대한 이야기를 액면 그대로 믿는 건 위험하다. 일단 드 호리의 진술에 기대어 보자면 그의 본명은 엘미르 도리 부틴 ^{Elmyr Do-}^{ry-Boutin}으로, 1906년 오스트리아-헝가리 제국의 유복한 집안에서 태어났다. 아버지는 외교관이었고 어머니는 은행가 집안 출신이었다고 한다. 드 호리의 양친은 그가 16세 때 이혼했다. 이를 계기로 드 호리는 그 무렵부터 스스로 재능을 발휘하기 시작했던 미술의 세계에 입문했다. 먼저 부다페스트의 미술학교에 들어갔는데 이 무렵부터 그에게서 동성애 성향이 나타났다. 18세에 고향을 떠나 뮌헨으로 가서는 아카데미 하인만 ^{Akademie Heinmann}에 입학해서 그림을 공부했고, 이어 1926년 파리의 아카데미 라 그랑드 쇼미에르 ^{Académie la Grande Chaumière}에 입학했다. 여기서 드 호리는 입체주의 화가로 유명한 페르낭 레제 ^{Fernand Léger, 1881-1955}에게 사사했고, 살롱 도톤 ^{Salon} ^{d'Automne}에 출품해서 입상하기도 했다. 그는 몽파르나스에 자리를 잡았다.
 당시의 몽파르나스는 마티스, 피카소, 드랭, 블라맹크, 키스 반 동겐 ^{Kees} ^{van Dongen, 1877-1968} 등 뒷날 유럽의 미술을 대표하게 된 미술가들이 모여 있

었고, 드 호리는 이들과 어울려 지냈다. 헝가리에서 보내 주는 돈 때문에 생계를 염려할 필요가 없던 드 호리에게 몽파르나스 시절은 가장 행복했던 한 때였다. 1938년 드 호리는 헝가리로 돌아갔다가 영국인 기자와 친해졌는데 이 때문에 간첩 혐의를 받아 정치범 수용소에 갇혔다. 제2차 세계대전이 발발할 무렵 풀려났지만 이번에는 유태인 수용소에 갇히게 되었다. 천신만고 끝에 부다페스트로 돌아와 보니, 양친은 살해되었고 집안의 재산은 독일군에게 몰수된 상태였다. 별 수 없이 드 호리는 남은 돈을 다 털어 파리로 돌아갔다.

2
화려한 행로

파리에서 드 호리는 화가로 활동했지만 그의 그림은 좀처럼 팔리지 않았고, 그 시절 대부분의 예술가들이 그랬듯 그도 곤궁한 생활을 이어갔다. 그런데 1946년 4월 어느 날, 드 호리의 친구였던 영국인 캠벨 여사가 그의 작업실에 왔다가 벽에 붙어 있던 소묘를 봤다.

"엘미르…. 저건 피카소가 그린 게 아닌가요?"

캠벨 여사가 피카소라고 넘겨짚었던 그림은 실은 드 호리가 어느 소녀의 얼굴을 그린 것으로, 서명이 들어 있지 않았다. 드 호리는 미소를 머금었다.

"어떻게 피카소라는 걸 아셨습니까?"

드 호리가 피카소를 흉내낸 위작 소묘

"내가 피카소에 대해 좀 알잖아요. 당신은 전쟁이 나기 전에 피카소랑 친했다고 했죠? 피카소는 (입체주의에서 벗어나) 고전주의 양식으로 그리게 되면서 소묘에 서명을 하지 않은 경우가 많아요. 이 그림 참 좋네요. 나한테 팔지 않을래요?"

드 호리는 살짝 한숨을 쉬면서 못 이긴 척 그림을 내주었다. 캠벨 여사는 드 호리에게 40파운드를 주고 그 소묘를 가져갔다. 40파운드라면 그 무렵의 드 호리에게는 두 달 동안 생활할 수 있는 돈이었다. 석 달 뒤 어느 칵테일 파티에서 드 호리는 캠벨 여사를 다시 만났다. 캠벨 여사는 그를 구석으로 데려가 말했다.

"고백할 게 있어요. 전에 자기가 나한테 준 그 그림 있죠? 실은 내가 런던에서 돈이 좀 궁해서, 알고 지내는 딜러한테 150파운드를 받고 팔았어요. 오, 우리 엘미르, 그렇게 놀란 표정 하지 말아요. 내일 우리 리츠 호텔에서 함께 점심 할래요?"

드 호리는 캠벨 여사의 제안을 사양하고 곧바로 자기 작업실로 돌아왔다. 그는 옛 카탈로그를 펼쳐들고 1925년 무렵의 피카소를 흉내 내어 그림을 그리기 시작했다. 한 시간 만에 여섯 점의 소묘를 만들었다. 자, 제법 그럴 듯하긴 한데, 과연 전문가들까지 속아 넘어갈까? 까짓, 달리 할 수 있는 일도 없다. 실패한댔자 감옥살이밖에 더 하겠어? 그는 자신이 만든 위작을 파리의 화상들에게 팔며 돌아다녔다. 우선 피카소를 흉내 내어 그린 소묘 세 점을 화상에게 보여주며 '전쟁 전에 피카소에게서 받은 것'이라며 이런 귀중한 그림을 팔 수밖에 없어서 안타깝다는 듯한 표정을 지었다. 그 다음에는 뒤피와 마티스의 위작을 만들어서 들고 다녔다. 화상들은 한결 같이 기뻐하며 이들 위작을 사들였고 드 호리의 주머니는 금세 두둑해졌다.

그는 친구인 샹베를랭 Chamberlin에게 이 일을 털어놓았다. 샹베를랭의 부친은 보르도 지역의 실업가였고 인상주의 회화를 수집한 것으로 유명했는데 전쟁 중에 사망했다. 샹베를랭은 드 호리에게 피카소를 흉내 내어 그리게 하고는 그것을 자기 아버지의 수집품이었다면서 유럽과 남미로 돌아다니며 팔기 시작했다. 이렇게 번 돈으로 드 호리는 샹베를랭과 함께 호사를 누렸지만, 얼마 지나지 않아 샹베를랭이 번 돈을 대부분 가로챈 걸 알고는 절교를 선언했다. 1947년 2월부터 드 호리는 혼자서 다니면서 위작을 팔았다. 전쟁 때문에 여권을 잃어버렸던 그는 이 뒤로 이름과 국적을 몇 차례나 바꾸었다.

위작을 팔아서 어느 정도의 현금을 손에 넣은 드 호리는 브라질의 리우 데 자네이루로 향했다. 브라질의 사교계에서 자리를 잡은 그는 유명 인사들

의 초상화를 그려서 돈을 벌었다. 그는 이 무렵에는 위작을 만들지 않았는데, 본인의 말로는 수중에 돈이 있을 때는 위작을 만들 생각조차 하지 않았다. 얼마 지나지 않은 1947년 8월, 드 호리는 뉴욕으로 옮겨 갔다. 뉴욕에서도 그는 특유의 친화력과 인맥으로 초상화를 그리면서 터를 잡아갔다. 그러던 중 유명한 릴리언펠드 ^{Lilienfeld} 갤러리가 그에게 개인전을 제안했다. 만약 이 개인전에서 성공을 거둔다면 당시 세계 미술계의 새로운 중심으로 떠오른 뉴욕에서 입지를 굳힐 수 있을 것이었다. 갤러리 측의 홍보에 힘입어 그의 개인전에는 뉴욕의 상류층 인사들이 몰려왔다. 문제는 작품이 거의 팔리지 않았다는 것이다. 전시회는 대실패였다.

다른 미술가의 작품을 흉내 냈을 때는 성공을 거두지만 정작 자신의 작품을 내놓았을 때에는 냉대를 받는다… 이는 드 호리 뿐 아니라 다른 위작자들의 행로에서도 공통적으로 나타나는 패턴이다. 하지만 조금 더 생각해 보면 별스러운 것도 아니다. 실제로는 대부분의 미술가들이 냉대를 받고 그 중 몇몇이 위작을 제작하는 것이다.

개인전에서 좌절한 드 호리는 재차 위작의 세계로 돌아왔다. 마이애미에 정착한 그는 가명(假名)을 쓰면서 미국 여기저기에 우편으로 피카소, 마티스, 르누아르, 모딜리아니 등을 흉내 낸 위작을 팔았다. 그 뒤 1952년에도 드 호리는 위작에서 손을 뗐지만 1955년에 다시 위작자의 길로 돌아왔다. 위작에서 손을 뗐다가 다시 손을 댈 때마다 그는 마음속으로 '이번 한 번만'이라고 했다. 하지만 자신의 작품으로 인정받기는 틀린 것처럼 보인 데다 위작을 만드는 그의 솜씨는 뛰어났다.

3
드 호리의 수법

드 호리가 만든 위작은 대부분이 소묘이다. 이는 소묘를 위작으로 만드는 쪽이 유화보다 훨씬 쉬웠기 때문이다. 그는 헌책방에서 옛 그림이 들어간 책을 사서 빈 쪽을 오려 내서는 그림 재료로 사용했다. 옛날 책에서 도려낸 종이를 쓰는 건 소묘를 위작으로 제작하는 이들 사이에서 널리 사용된 수법이다. 드 호리는 다른 뛰어난 위작자들과 마찬가지로, 자신만의 개성을 내보여야 할 국면에서는 별 볼 일 없는 화가였지만 다른 화가의 개성을 흉내낼 때에는 탁월한 재능을 발휘했다. 다른 화가의 그림을 흉내 내려면 그 화가의 심리를 살피면서 그 화가와 자신을 일치시키려 애쓰는 것이 보통이지만, 드 호리는 이런 접근 방식을 비웃었다. 그는 어디까지나 그 화가가 구사한 테크닉의 성격을 파악함으로써 단번에 문제를 해결했다. 예를 들어 마티스가 그은 선에는 멈칫거리는 부분이 많은데 이는 선을 그으면서도 종종 모델을 쳐다보는 마티스의 습관과 리듬 때문임을 드 호리는 간파했다. 드 호리 역시 마티스의 리듬에 맞춰 적절하게 멈칫거리면서 선을 그으니 감쪽같았다. 이러한 통찰력과 자신감을 바탕으로 그는 거침없이 위작을 만들었고, 오랫동안 아무런 의심을 받지 않고 위작이 잘 팔리자 자신감은 더욱 커졌다.

그는 1949년부터 유화도 조금씩 그리기 시작했다. 유화는 만드는 데 시간이 걸렸지만 그런 만큼 비싸게 팔 수 있었다. 일단 유화를 그려서는 물감이 없힌 캔버스를 나무틀에서 벗겨내어서는 따로 준비한 나무틀에 갈아 붙였다. 이는 오래 된 유화를 지탱하는 나무틀이 낡았을 때 수복 전문가들이

흔히 하는 작업이다. 그러니까 드 호리는 나무틀이 새 것임을 의심받기 전에 선수를 쳤던 것이다.

드 호리가 모딜리아니를 흉내낸 위작 유화

소묘와 수채화, 과슈 등은 금방 그릴 수 있었고 유화 중에서도 모딜리아니나 마티스 같은 화가들의 경우에는 물감을 얇게 발랐기 때문에 위조하기가 쉬운 편이었다. 하지만 블라맹크나 피카소처럼 물감을 두텁게 바르는 유화를 그리려면 안정된 공간과 차분한 분위기가 필요했는데, 늘 여기저기로 옮겨 다녔던 드 호리에게는 무리였다. 마찬가지 이유로 드 호리는 19세기 이전의 미술품은 흉내 내지 않았다. 시대를 좀 더 멀리 거슬러 올라가려면 재료에 대해서도 세심하게 연구하고 이것저것 준비할 것도 많은데다, 물감을 발라 위작을 완성시킨 뒤에도 오래도록 건조시켜야 했다. 드 호리는 자신에게는 그럴 시간도 에너지도 돈도 인내심도 없었다고 했다. 역시 짧은 시간에 내리긋는 소묘가 그에게 잘 맞았다.

드 호리가 모딜리아니를 흉내낸 위작 유화

모딜리아니의 소묘

드 호리가 모딜리아니를 흉내낸 위작 소묘

4
위기에 빠진 드 호리

드 호리는 위작을 팔아치우는데 자신의 출신과 내력을 넘치도록 활용했다. 프랑스어를 유창하게 구사하는 헝가리 귀족 출신의 미남자, 게다가 파리의 몽파르나스에서 신화적인 예술가들과 함께 했던 이야기를 좔좔 풀어놓는 이런 인물이 '아버님이 남긴 것'이라거나 '상속 받은 것', 아니면 '몽파르나스에서 직접 화가들에게서 받은 것'이라고 하면 화상들은 홀랑 넘어갔다. 이 때문에 드 호리는 한동안 전문가가 쓴 감정서도 없이 위작들을 팔아치울 수 있었다. 그가 만든 위작은 거의 모두가 의심받지 않았고, 그때까지 팔렸던 것 중에 반품된 경우도 없었다. 그는 화상이나 개인 수집가 뿐 아니라 미술관이나 미술학교에까지 위작을 팔았다.

하지만 위기가 찾아왔다. 1955년에 드 호리가 마티스를 흉내내어 만든 위작 한 점이 하버드 대학의 포그 미술관^{Fogg Art Museum}에 팔렸는데, 전문가들은 이게 위작임을 알아차렸다. 비슷한 시기에 시카고의 저명한 화상인 조지프 포크너^{Joseph W. Faulkner}가 마이애미를 방문해서는 드 호리에게서 마티스, 모딜리아니, 르누아르의 소묘를 구입했는데, 이들 위작 중에서 르누아르를 흉내 낸 것이 들통 났다. 드 호리는 포크너에게는 적당히 둘러대고선 마이애미를 떠나 로스앤젤레스를 거쳐 멕시코로 넘어갔다. 멕시코시티에서 드 호리는 영국인 동성애자가 살해된 사건에 휘말렸다. 멕시코 경찰이 그를 살인범으로 몰아 수감했던 것이다. 겨우 풀려나긴 했지만 이번에는 현지에서 고용한 변호사가 그에게 웃돈을 요구했다. 드 호리는 자기가 만든 위

드 호리가 마티스를 흉내낸 위작

작 한 점을 돈 대신 넘겨주고는 멕시코를 떠났다. 1956년 끝 무렵에 그는 캐나다로 건너가서는 위조증명서를 만들어 프랑스계 캐나다인인 양 꾸미고는 다시 뉴욕으로 돌아왔다.

　뉴욕에서 드 호리는 서점에서 판매하는 모딜리아니의 소묘집에 자신이 그린 그림이 모딜리아니의 소묘라며 게재되어 있는 것을 보았다. 그밖에도

그가 마티스와 르누아르를 흉내 낸 그림들이 화집에도 실려 있었고 미술관에 걸려 있기도 했다. 드 호리는 부유한 사람들 속에서 호화로운 생활을 시작했다. 이는 드 호리의 행보에서 되풀이되는 패턴이다. 위작의 세계에 몸을 깊이 담갔다가 잠깐씩 바깥으로 돌다가는 다시 위작의 세계로 돌아오는 것, 그리고 형편이 풀리면 사람들과 어울려 화려하고 떠들썩하게 놀면서 돈을 쓰는 것이다. 드 호리는 천성적으로 파티를 좋아했고 성욕도 왕성했다.

하지만 이제 그를 바라보는 미국인들의 눈길에는 의혹이 섞여 있었다. 그의 위작 수법이 조금씩 꼬리를 잡히고 있었다. 미국 미술계에서는 '마티스를 들고 다니는 나이 쉰 안팎의 헝가리인'에 대한 소문이 돌았고, FBI도 드 호리를 조사하기 시작했다. 경제적으로나 정신적으로나 궁지에 몰린 드 호리는 워싱턴으로 여행을 갔다가 그곳에서 수면제를 가득 삼켰다. 하지만 36시간 뒤에 발견된 드 호리에게는 아직 숨이 붙어 있었다. 삶을 마감하는 것조차 여의치 않았던 드 호리는 친구의 도움으로 플로리다에서 요양을 하게 되었다. 그런데 여기서 드 호리는 프랑스 출신 청년 한 사람을 만나게 되었다. 르그로였다.

5
드 호리와 르그로의 만남

페르낭 르그로는 1931년 이집트에서 태어났다. 그리스인의 피를 받은 프랑스인으로 젊었을 때에는 댄서로 일하기도 했다. 나중에는 미국인 여성과 결혼해서 미국 국적을 취득했다. 르그로는 드 호리가 위작을 만드는 솜씨에 감탄해서 동업을 제안했다. "당신이 그리면 내가 팝니다" 드 호리는 르그로

의 제안대로 마티스의 석판화를 위조했고, 르그로는 이를 돈으로 바꿔 왔다. 르그로와 드 호리는 수익을 4대6으로 나누기로 정했다. 이렇게 해서 1958년부터 10년에 걸친 동업 관계가 시작되었다.

한편 르그로는 1958년, 당시 19세였던 캐나다 사람 레알 르사르를 사귀었다. 르그로는 실은 동성애자였고, 르사르는 르그로의 애인 겸 비서 노릇을 했다. 1962년에 드 호리는 스페인의 발레아레스 제도(諸島)에 속한 '이비사Ibiza' 섬에 정착했고, 르그로는 드 호리를 위해 이 섬에 작업실이 딸린 집을 지어주었다. 하지만 이 집은 르그로의 명의로 되어 있었다.

드 호리의 말인즉, 르그로는 드 호리에게 반강제적으로 위작 만들기를 강요했고, 위작 판매를 통해 얻은 수익의 일부만을 드 호리에게 주면서 르그로 자신은 르사르와 함께 사치를 누렸다. 드 호리는 몇 차례인가 그들과 연을 끊으려고도 했지만 우여곡절 끝에 악행을 계속하게 되었다. 잠깐씩 휴지기가 있기는 했지만 세 사람의 동업은 1967년에 발각될 때까지 계속되었다. 이들의 활동 범위는 뉴욕을 비롯한 미국 각지, 파리와 남부 프랑스, 스위스, 리우 데 자네이로, 부에노스아이레스, 케이프타운, 요하네스버그, 홍콩, 도쿄 등 문자 그대로 세계 전체였고, 이들이 1961년부터 67년 사이에 벌어들인 돈은 무려 6천만 달러나 되었다. 드 호리는 이 중에서 자신에게 떨어진 돈은 25만 달러뿐이었다고 했다.

6
르그로의 수법

감정서 없이 위작을 팔았던 드 호리와는 달리 르그로는 감정 전문가들의 지지를 확보하는 데 주의를 기울였다. 그는 감정서를 교부하는 전문가들에게 사례금을 후하게 주었고 죽은 유명 미술가들의 배우자들에게서도 감정서를 받아냈다. 또는 유명한 수집가에게 돈을 주고는 '이 미술품은 내가 이전에 소유했던 것이다'라는 보증서를 쓰게 하기도 했다. 나중에 르그로는 감정가들을 상대하고 속이는 일이 귀찮아져서, 몇몇 감정가의 공식 스탬프를 위조해서는 그걸 자기가 찍어서 감정서를 만들었다.

유명한 경매 회사의 경매에 위작을 내놓는 수법도 썼다. 만약 팔리지 않으면 그것을 자신이 되사고는 경매 회사에는 수수료(낙찰 가격의 10퍼센트)를 지불했다. 그렇게 되면 그 위작은 경매 회사의 매매 카탈로그에 정식 기록으로 남고, 믿을 만한 작품처럼 여겨지게 된다.

나중에는 화집에 실린 그림을 바꿔치기하기도 했다. 이런 식이다. 오래된 화집에서는 원색 도판은 따로 인쇄해서, 비교적 싸고 거친 재질의 종이로 만든 바탕면 위에 풀로 붙인 경우가 많다. 원색 도판에 담긴 미술품의 작가와 제목, 해설 등은 바탕면에 실려 있다. 르그로는 화집의 원색 도판을 떼어내고 그 자리에 자신들이 준비한 위작의 사진을 붙여서는 고객에게 보여주곤 했다.

르그로는 세관도 이용했다. 국경을 넘을 때 세관이 그의 짐에서 그림을 꺼내면 그는 그게 복제품이라고 했다. 세관에서는 전문가에게 이 그림의 감정

을 의뢰하고 전문가는 그림이 진짜라고 감정했다. 그러면 르그로는 비싼 세금을 내야 했지만 대신에 그 그림을 진짜라고 감정한 세관의 서류를 얻게 되는 것이다. 르그로는 나중에는 세관을 통과하기 위한 서류도 위조했다. 1963년에 일본을 방문했을 때 그는 위조 전문가를 찾아서는 프랑스와 스위스의 세관이 사용하는 스탬프를 위조하도록 했다.

르그로의 수법 중에서도 가장 대담하고도 뻔뻔스러웠던 건 자신들이 만든 위작을 해당 미술가에게 보증하도록 한 것이다. 드 호리는 야수주의의 유명한 화가 키스 판 동언 Kees Van Dongen, 1877-1968 이 1908년에 그린 〈깃털 모자를 쓴 여인〉을 베껴 그렸는데, 이를 레알 르사르가 판 동언 자신에게 보여 주었던 것이다. 그 무렵 90세가 되어 가던 판 동언은 그림을 주의 깊게 살펴보고는 그림에 직접 서명을 했다. 판 동언은 그림 속 모델과의 추억을 떠올렸다. "그림을 그리던 중에도 우리는 수없이 사랑을 나누었고, 그러느라 작업은 좀체 진전되질 않았다네." 그림은 가짜였지만 그것이 퍼 올린 기억은 가짜가 아니었다.

7
폭로

이렇게 거칠 것 없이 내달리던 르그로지만 마침내 올무에 걸리고 만다. 1967년 4월, 화가 알베르 마르케 Albert Marquet, 1875-1947 의 미망인이 당시 르그로가 갖고 있던 마르케의 작품이 위작이라고 고소했다. 여기에다 파리 북쪽의 퐁투아즈 Pontoise 에서 열린 경매에 르그로가 내놓았던 그림이 탈이 났다. 르그로가 드 호리를 시켜 블라맹크 Vlaminck, 1876-1958 의 유화를 그리게

하고는 그것을 경매에 내놓았는데, 경매장 직원이 보기에 그림이 조금 더러워 보여서 닦기 시작하자 하늘을 그린 부분의 물감이 묻어 나왔다. 1906년에 그렸다는 유화가 아직도 마르지 않았다니! 실은 드 호리가 그림을 제대로 말리지 않고 보냈던 것이다. 미술계는 발칵 뒤집혔고 이전부터 르그로에 대한 소문을 감지하고 있던 프랑스 경찰이 수사를 시작했다.

이 무렵, 미국에서는 르그로에게 속아 넘어갔던 미국의 화상들이 르그로를 겨냥했다. 화상들은 미술품 수집가로 유명한 텍사스의 석유 재벌 앨저 메도우스 Algur H. Meadows 가 르그로를 통해 구입한 작품들에 대해 의혹을 제기했다. 르그로에게서 구입한 56점의 작품 중 태반이 위작임을 알게 된 메도우스는 르그로를 고소했다.

이리하여 프랑스와 미국 양쪽의 수사기관이 르그로를 노리게 되었다. 하지만 위작 사건을 입건하려면 위작을 제작한 사람을 밝히고, 이 사람이 위작으로 사기를 칠 의도가 있었는지를 입증해야 한다. 1968년 4월 르그로는 수표 위조 혐의로 스위스에서 체포되었다. 이 무렵 이비사를 떠나 각지를 전전하던 드 호리는 르그로가 잡혔다는 소식을 듣고 이비사로 돌아갔다. 오랜 유랑생활에 지친 드 호리는 자신이 스페인에서는 위작을 팔지 않았기 때문에 스페인에서 체포되면 가벼운 처벌을 받을 거라고 생각했다. 예상했던 대로 드 호리는 두 달 동안 이비사의 감옥에 머물렀다가 스페인 영토 밖으로 추방되었지만 다음 해인 1969년 이비사로 돌아왔다.

1969년 드 호리는 이비사에서 미국의 작가 클리포드 어빙과 만났다. 어빙은 우여곡절로 가득한 드 호리의 행로를 책에 담았다. 이것이 이 장의 맨 앞에 언급된 『가짜! 우리 시대의 가장 뛰어난 위작자 엘미르 드 호리』이다. 어빙에게 드 호리는 자신이 르그로의 사주를 받아 위작을 만들었던 이야기를 털어놓았고, 르그로와 르사르가 자신을 착취했다고 했다.

엘미르 드 호리의 사진

이에 대해 르그로는 드 호리와 전혀 모르는 사이이고 드 호리가 만든 위작 따위를 팔아본 적도 없다고 잡아뗐다. 그 뒤로 드 호리는 이비사에서 주위 사람들을 모아 파티를 열면서 일견 평안하고 일견 불안한 삶을 이어갔다. 1970년대에 들어서면서 드 호리는 위작이 아닌 자기 자신의 그림으로 재기하려 했지만 이번에도 성과는 대단치 않았다. 그러던

엘미르 드 호리, 이비사에서

중 프랑스 당국이 그를 법정에 세우려고 움직이는 걸 알았다. 1976년, 브라질에서 붙잡힌 르그로가 프랑스 당국에 인도되어 유죄 판결을 받았다는 소식이 드 호리에게 전해졌다. 그 역시 이제는 범인 인도 협정에 따라 붙들려 갈 처지였다. 운명이 이제 그에게 차용증을 내밀었다. 드 호리는 예전에 한번 그랬던 것처럼 수면제에 기대었고, 이번에는 수면제가 그의 목숨을 받아

주었다. 1976년 12월 11일이었고, 그의 나이 일흔이었다.

한편 르그로는 1977년, 앞서 퐁투아즈의 경매장에서 벌어졌던 미술품위조와 사기미수죄로 금고 18개월(프랑스), 1979년에는 앞서 메도우스 ^{Mead-}^{ows}를 속였던 건으로 금고 2년(미국)의 판결을 받았다. 하지만 결국 1년을 채우지 않고 감옥에서 풀려나왔다. 르그로와 드 호리가 벌인 위작 사건은 이미 세상에 널리 알려져 있었고 르그로는 유명세를 타고 TV에 출연하기도 했다. 그는 1983년, 52세의 나이에 식도암으로 사망했다.

8
르사르의 고백

르그로와 드 호리가 사라졌지만 아직 떠들썩한 뒷이야기가 남아 있다. 르그로의 비서이자 애인이었던 레알 르사르가 자신과 르그로, 드 호리 등의 위작 놀음을 다룬 『위작을 향한 정열 ^{L'Amour du Faux}』이라는 책을 1985년에 내놓은 것이다. 이 책은 먼저 스페인과 캐나다에서 출간된 뒤 1988년에 프랑스에서 출간되어 화제가 되었다. 내용은 대충 이렇다.

미술계를 뒤흔들었던 위작 사건의 최초의 주모자는 드 호리였고, 그는 당초 스스로 유명 화가들의 석판화를 위작으로 만들어 팔고 있었는데, 이윽고 화상들 사이에서나 주위에서 그에 대한 나쁜 소문이 생기게 되면서부터 자신은 손을 떼고는 르그로에게 석판화와 소묘를 판매하도록 했다는 것이다.

르사르 자신은 특별히 미술을 공부한 적이 없었지만, 르그로와 만나고부터 혼자서 모딜리아니, 피카소, 샤갈, 뒤피, 드랭, 판 동언 풍의 그림을 그려보았다. 이를 본 르그로는 르사르에게 계속 그림을 그리도록 권하고는, 르사

르가 그린 것을 몰래 진품인 양 팔았다. 르사르는 자신의 회화가 사기에 사용되었다는 것을 알고 아연했지만 르그로에 대한 애정 때문에 이런 나쁜 일에서 빠져나올 수 없었고 계속 협력하게 되었다고 했다.

르사르는 드 호리의 그림 솜씨가 결코 뛰어나지 않았으며 위작 행각의 끝무렵에 르사르 자신이 위작을 더 이상 만들지 않겠다고 하자 르그로가 자기 대신 드 호리의 위작을 취급했다고 썼다. 게다가 르사르는 자신의 책 끝부분에 르그로가 1973년에 작성했다는 유언서를 실었다. 유언서에는 이런 구절이 있다.

"내가 갖고 있던 회화는 대부분 1958년부터 61년 사이에 그린 것인데 이들 회화는 모두 레알 르사르가 그렸음을 여기에 분명하게 기록한다. 이들 회화의 대부분은 1958년부터 61년 사이에 그린 것이다. 드 호리는 그림에 [가짜]서명을 했다."

르사르는 그 뒤 언론을 피해 벨기에의 브뤼셀로 옮겨 가서는, 위작이나 모사는 하지 않고 과거 미술가들의 작품을 자기 방식대로 '재해석한' 그림을 그렸다. 그는 자신의 이름을 딴 재단을 만들어서 자기 작품을 판매하기도 했다.

9
거짓과 진실

하나의 사건에 대해 당사자들마다 상반된 진술을 하는 경우는 구로사와 아키라(黑澤明, 1910-1998) 감독의 유명한 영화 <라쇼몽(羅生門)>(1950년)을 떠올리게 한다. 이 영화에서도 등장인물들은 사건에 대해 서로 전혀 다른 말을 하고, 관객은 새로운 진술이 나올 때마다 혼란을 겪게 된다.

'드 호리 – 르그로 – 르사르 사건'에 대한 당사자들의 진술도 영화 <라쇼몽>이나 이 영화의 원작 소설인 아쿠타가와 류노스케(芥川龍之介)의 <덤불 속>처럼, 서로를 부정한다. 레알 르사르의 진술은 마지막 진술이기에 진실일 것 같은 인상을 주기도 하지만, 그런 만큼 약점도 갖고 있다. 사건의 다른 당사자인 르그로와 드 호리가 이미 죽은 마당이라 반박과 검증을 거칠 수 없기 때문이다. 르사르의 이야기에 대한 세간의 판단은 여전히 엇갈리고 있다.

시기를 조금 앞쪽으로 돌아가 보자면, 드 호리와 르그로가 아직 죽기 전인 1974년에 유명한 감독이자 영화 배우였던 오손 웰스 Orson Welles, 1915-1985 가 이들의 위작 놀음을 영화에 담았다. <거짓과 진실 Vérités et mensonges : 영어 제목은 'F for Fake'>이라는 다큐멘터리 형식의 영화였다. 웰스는 드 호리에 대한 책을 썼던 작가 클리포드 어빙과 사건 당사자인 드 호리를 영화에 직접 출연시켰다.

영화 속에서 드 호리는 이비사에 있는 자신의 집에서 그림을 그리거나(위작을 만들거나) 주위 사람들을 불러 모아 파티를 열며 지내고 있었다. 원래가 스스로를 내세우길 좋아하는 드 호리에게 자신을 주인공 삼은 영화에 출

오손 웰스가 감독하고 출연한 영화 〈거짓과 진실〉의 한 장면

연하는 건 즐거운 일이었다. 카메라 앞의 드 호리는 시종 유쾌하고 여유 만만했다. 이 영화를 재기의 발판으로 삼을 수 있을 거라 기대했던 그는 카메라 앞에서 직접 마티스와 모딜리아니를 흉내 낸 소묘를 능숙하게 그려 보였고, 자신이 만들었던 위작은 어떤 전문가도 알아채지 못했다며 거듭 확언했다(하지만 앞서 나온 대로, 드 호리의 수법은 결국 전문가들에게 간파당했고 위작자로서의 그의 입지는 날이 갈수록 좁아졌던 것이 사실이다). 영화에서는 과격한 발언도 쏟아졌다.

드 호리 : 모딜리아니는 일찍 죽었기 때문에 남긴 작품이 적습니다. 그렇기 때문에 내가 몇 점 보탠대도 그에게 해가 되지는 않아요.
웰스(내레이션) : 드 호리가 만든 위작들은 아름답긴 하지만 그렇다고 그걸 예술이라고 할 수 있을까요? 어떻게 가치를 판단할 수 있을까요? 우리는 전문적인 견해(opinion)를 통해 작품의 가치(value)를 판단하고, 그 전문적인 견해는 전문가들에게서 나옵니다. 그런데 드

모딜리아니를 흉내내는 드 호리

호리 같은 위작자(faker)들이 전문가를 바보로 만들어 버립니다.
그러면 누가 전문가이고 누가 사기꾼(faker)일까요?

드 호리 : 가짜 작품이라도 미술관에 얼마 동안 걸려 있으면, 진짜 작품이 되는
겁니다.

앞서 『가짜!』를 쓴 어빙도 영화 속에서 드 호리를 둘러싼 이야기를 풀어
놓으며 진작과 위작을 가리는 미술계의 감식안이라는 게 얼마나 허위적인
지를 언급했다. 어빙은 화상들에게 그림을 보이면서 일단 이쪽에서 진품이
라고 선수를 치면 화상들도 덩달아 진품이라고 상찬하고, 위작이라고 선수
를 치면 화상들 역시 입을 모아 부정적인 평가를 한다고 했다. 그런데 재미
있는 것은, 가짜 미술품을 만든 드 호리에 대한 이야기를 쓴 어빙 본인도 나
중에는 '가짜 책'을 썼다는 점이다.

어빙은 『가짜!』를 완성한 뒤인 1970년과 71년에 걸쳐, 이번에는 영화 제
작자와 항공기 제작자로 유명한 억만장자 하워드 휴즈 Howard Hughes 의 자서
전을 썼다. 그런데 이 자서전 자체가 가짜였다. 이 무렵 휴즈는 외부 세계와
전혀 접촉하지 않은 채 은둔하고 있었다. 어빙은 자신이 휴즈의 의뢰를 받아
자서전을 쓰게 되었다고 출판사 쪽에 거짓말을 했고, 휴즈가 자신에게 썼다
는 편지를 날조했다. 처음에 어빙이 일종의 문학적인 유희로 구상했던 일이
걷잡을 수 없이 커졌다. 어빙은 동료와 함께 방대한 양의 '자서전'을 완성했
는데 이 책은 휴즈를 잘 아는 사람들에게서 '휴즈가 쓴 것이 틀림없다'는 말
을 들을 정도로 탁월했다. 하지만 결국 어빙은 사기죄로 체포되어 수감되었
고, 감옥에서 나온 뒤에 영화 〈거짓과 진실〉에 출연했다.

가짜 그림을 그려서 판 사람과 가짜 책을 쓴 사람, 그리고 이들을 출연시켜 가짜 다큐멘터리를 만든 감독. 영화 〈거짓과 진실〉에서 웰스는 가짜와 진짜, 허위와 진실의 경계를 넘나들었다. 웰스는 이 영화에서 드 호리와 어빙이 엮인 사건의 진상을 정리하기는커녕 알쏭달쏭한 요소들을 연달아 집어넣어서 의혹을 키우기만 했고, 웰스 자신의 인생도 속임수를 사용한 유희로 점철되어 있음을 암시했다. 영화의 후반부에서 웰스는 자신의 애인이자 동료였던 여성 오야 코다르 ^{Oja Kodar}를 등장시켜서는, 코다르가 이 무렵 아직 살아 있던 피카소의 관심을 끌어서는 마침내 피카소의 모델이 되었다는 이야기를 천연덕스럽게 늘어놓았다. 영화를 보면서도 어느 정도 짐작할 수 있는 것처럼, 피카소와 코다르에 대한 이야기는 죄다 허구이다.

영화 〈거짓과 진실〉에서 드 호리는 마티스와 모딜리아니 등을 흉내 낸 위작을 그려 보이는 한편, 이 세상에서 가장 유명한 위작자의 초상화를 그렸다. 바로 미켈란젤로였다. 미켈란젤로가 젊었을 적에 자신이 만든 조각상을 고대 로마의 조각품인 양 추기경에게 팔아치웠던 이야기를 상기시킨 것이다. 어쩌면 드 호리는 모든 예술가는 속임수를 쓰는 사기꾼이

엘미르 드 호리의 자화상

라고 말하고 싶었던 것 같다. 미켈란젤로의 초상을 유화로 그리고 난 뒤에

드 호리는 그림 위쪽에 '오손 웰스'라고 서명했다. 가짜 작품을 만든 미술가의 그림에 더한 가짜 서명이었다. 드 호리는 웰스도 자신과 같은 부류라고, 거짓을 수단으로 삼아 진실을 희롱하는 인간이라고 인정한 것이다.

위작자의 서명
- 영국의 위작 제작자
톰 키팅

런던 토박이

위작자의 길

키팅의 요령

선배들과의 교감

수상한 팔머

모습을 드러낸 위작자

귀족적이었던 엘미르 드 호리와는 달리
영국인 위작자 톰 키팅은 노동자 계급 출신이었다.
키팅은 가난한 화가들을 착취한 화상들에 대한 적개심과,
과거의 화가들에 대한 강한 유대감을 동력으로 삼아 2천 점에 달하는 위작을 만들었다.
1970년대 중반에 『런던 타임스』 기자의 끈질긴 추적 끝에
위작자 키팅의 정체가 드러났는데, 이때 키팅은 사법적 심판을 받는 대신
오히려 TV를 비롯한 대중매체를 통해 유명인사가 되었다.

1
런던 토박이

앞선 장에서 등장한 엘미르 드 호리만큼은 아니지만 영국의 위작자 톰 키팅(1917-1984)도 엄청난 양의 위작을 만들었다. 위작의 대상으로 삼은 미술가의 폭에서는 드 호리보다 키팅이 더 넓다. 드가, 들라크루아, 드랭, 뒤피, 뒤러, 고야, 마네, 마티스, 밀레, 모딜리아니, 뭉크, 렘브란트, 르누아르, 루오, 루벤스, 시슬레, 로트레크, 위트릴로, 블라맹크, 그리고 영국의 풍경화가인 컨스터블과 새뮤얼 팔머 등 모두 121명이나 되는 미술가를 흉내 내서 2천 점 가량의 위작을 만들었다. 전 세계를 대상으로 위작을 팔아댔던 드 호리와는 달리 키팅은 영국 밖으로 나간 적이 별로 없다. 그리고 드 호리가 귀족적인 풍모를 지닌 위작자였던 데 반해 키팅은 가난한 집안에서 자랐고 생활방식도 소박했다.

톰 키팅 – 정식 이름은 토마스 패트릭 키팅 ^{Thomas Patrick Keating} – 은 1917년 3월 1일, 런던 템즈강 남안(南岸) 루이셤 ^{Lewisham} 의 노동자 집안에서 일곱 형제 중 넷째로 태어났다. 그의 부친은 페인트 공이었는데, 제1차 세계대

전에 참전했다가 독일군의 독가스 공격에 폐를 다친 때문에 일을 제대로 할 수 없었다. 어머니도 가정부로 일했지만 수입은 보잘것없었다. 이런 집안 형편 때문에 학교를 중간에 그만 둬야 했던 톰은 배달부와 심부름꾼 등 갖가지 잡일을 하다가 아버지와 마찬가지로 페인트 공으로 일했다.

제2차 세계대전이 발발하자 키팅은 해군에 소집되어 싱가포르에 배속되었다가 1944년에 신경쇠약 때문에 제대했다. 군에 있을 때 키팅은 기회만 되면 소묘를 했다. 전사한 동료의 약혼녀와 전쟁 중에 결혼한 그는 폭약 공장에서 일하는 아내의 수입과 연금, 거기에 자신이 아르바이트를 해서 번 돈으로 근근이 살아갔는데, 가난한 생활 속에서도 화가가 되겠다는 꿈을 버리지 않았다. 1950년에 키팅은 퇴역군인의 사회복귀를 지원하는 장학금을 받아 런던의 골드스미스 미술학교 Goldsmiths College에 입학했다. 그는 야간과 주말에 실내장식 일을 해서 돈을 벌면서 학교를 다녔다.

2
위작자의 길

골드스미스 미술학교에 다니는 동안에 키팅은 고물상을 하던 앨버트 프립 Albert Fripp이라는 사람과 알게 되었는데, 프립은 키팅에게 이따금 회화 수복 일을 맡겼다. 어느 날 프립이 키팅에게 뉴질랜드의 유명한 마오리 족 추장을 그린 동판화를 보여 주면서 이걸 유화로 다시 그려 달라고 했다. 키팅은 선선히 수락했다. 이때 프립은 자신이 직접 캔버스와 물감, 담비 털로 된 붓 따위를 준비해 주었는데, 그 캔버스에는 17세기 네덜란드의 무명화가가 그린 풍경화가 담겨 있었다. 옛 그림 위에 새 그림을 그리라는 것이었다. 키

팅은 다른 화가가 그린 그림을 망가뜨린다는 생각 때문에 망설였지만, 프립은 옛 캔버스를 쓰는 쪽이 보기에도 좋다며 부추겼다. 돈이 궁했던 키팅은 결국 이를 수락하고 3주에 걸쳐 그림을 완성했다.

키팅은 미처 몰랐지만, 실은 프립은 솜씨 좋은 여성을 여럿 고용해서 옛 캔버스에 옛날 그림을 복제하는 작업을 하고 있었다. 이렇게 만든 복제품을 프립은 갖가지 자질구레한 방법으로 옛 그림처럼 보이게 만들어서는 옛 화가들의 작품이라며 팔았다. 키팅이 마오리 족 추장을 그린 유화도 마찬가지로 팔렸다. 나중에 키팅은 자신이 그린 이 그림이 새로이 발굴된 작품으로 취급되어 어떤 화랑에서 전시되고 있다는 소식을 들었다.

위작에 걸맞은 키팅의 성향은 이 무렵부터 두드러지기 시작했다. 골드스미스 미술학교에서 그는 '회화기법에서는 뛰어나지만 독창적인 구성 능력은 없다'는 평가를 받고는 결국 졸업 자격시험에서 떨어지고 말았다. 이 때문에 미술을 가르치는 교사가 되겠다던 키팅의 계획은 무너졌고, 일자리가 필요했던 그는 한 Hahn 이라는 형제가 운영하던 공방에 들어가 본격적으로 회화 수복 일을 시작했다. 공방에서 일하면서 키팅은 관련된 지식과 경험을 쌓았고, 그 무렵의 미술 시장에 대해서도 알게 되었다. 〈크리스티〉나 〈소더비〉 같은 유명한 경매회사에서 경매가 끝난 뒤에는 화상들이 막 구입한 작품을 이 공방에 갖고 와서 수복을 의뢰했다. 공방에서 화상들은 자신들이 작품을 얼마에 샀는지, 되팔 때에는 작품의 가격이 어떻게 될 것인지에 대해 왁자지껄하게 떠들곤 했다.

어느 날 프레드 로버츠 Fred Roberts 라는 사람이 키팅을 찾아와서는 자신이 운영하는 미술품 수복 공방에서 일해 보자고 권유했다. 키팅은 마침, 한 형제와 함께 일하면서 수복 과정에서 자질구레한 부분만 맡아 하는 게 답답했고 한 형제가 옛 미술품들을 너무 거칠게 다루는데 염증을 느끼고 있었

다. 로버츠는 키팅에게 회화 수복의 전반적인 과정을 맡길 것이고, 급여도 더 주겠다고 했다. 키팅은 로버츠의 공방으로 자리를 옮겼다. 그런데 로버츠의 속셈은 따로 있었다.

어느 날 로버츠는 키팅에게 그 무렵 인기가 있던 프랭크 모스 베넷^{Frank Moss Bennett}이라는 화가의 그림을 복제해 보라고 했다. "자네한테는 아무래도 무리겠지"라는 말로 키팅을 도발했다. 발끈한 키팅은 자신의 솜씨를 보여주겠다는 일념으로 베넷의 그림을 복제했다. 그리고 어느 날, 키팅은 자신이 만든 복제품이 웨스트엔드^{West End}의 갤러리에 걸려 있다는 말을 들었다.

키팅이 갤러리에 가 보니 자신이 그린 베넷의 복제화가 진품인 양 걸려 있었고 그림에는 누군가가 덧붙인 가짜 서명까지 있었다. 그는 로버츠에게 돌아와 욕설을 퍼붓고는 작업장을 뛰쳐나왔다.

하지만 키팅은 이런 과정을 거친 끝에 결국 위작의 세계에 자리를 잡게 되었다. 그가 보기에 미술계는 썩어 있었고, 화상들은 과거에 프랑스의 인상주의 화가들이 활동하던 시기부터 오늘날까지 줄곧 예술가들을 착취해 왔다. 키팅은 자신이 숭앙해 온 선배 화가들을 대신해 화상들에게 복수하고 미술계를 뒤흔들기 위해 '섹스턴 블레이크^{Sexton Blake}'를 활용하기로 마음먹었다.

키팅은 자신이 만든 위작을 '섹스턴' 혹은 '섹스턴 블레이크'라고 불렀고, 위작을 만드는 행위를 '섹스턴 블레이킹^{Sexton Blaking}'이라고 했다. '섹스턴 블레이크'는 영국의 유명한 탐정만화와 소설에 등장하는 주인공의 이름인데, 이 탐정이 등장하는 이야기는 1893년부터 1978년까지 4천 편이 넘게 출판되었고 2백 명 넘는 작가가 집필했다.

사람들은 키팅이 하필 탐정의 이름을 가져왔다는 점에 의미를 부여하곤 한다. 하지만 이 점에 너무 큰 의미를 부여할 필요는 없을 것 같다. 뒤에 나오

겠지만 키팅의 전기(傳記)를 쓰게 된 프랭크 노먼^{Frank Norman}은, 키팅이 쓰는 '섹스턴 블레이크'가 운율을 맞춘 속어로 런던 토박이^{Cockney}들이 주로 쓰는 어휘이고, 보통 '케이크^{cake}'를 의미한다고 했다. 이에 대해 키팅은 자신이 그걸 나름대로 번안해서 '페이크^{fake}'라는 의미로 쓰는 거라고 대답했다. 한데 키팅이 종종 '섹스턴'과 '섹스턴 블레이크'를 뒤섞어 쓰는 걸 보면 그는 '섹스턴 블레이크 탐정'을 어느 정도 의식하고 있었던 것 같다.

3
키팅의 요령

키팅은 런던 각지에서 옛 회화나 캔버스 따위를 사들였다. 그러고는 시대에 따른 물감의 소재와 사용하는 붓을 주의 깊게 골라서 지금까지 습득해 온 지식과 기술을 바탕으로 앞선 유명 화가들의 그림을 흉내 내었다.

키팅은 자신이 만든 위작에 일종의 '시한폭탄'을 설치했다. 주의 깊게 살펴보면 이상하다는 걸, 진짜 작품이 아니라는 걸 알 수 있는 장치를 넣은 것이다. 예를 들면, 옛 그림이 그려진 캔버스 위에 위작을 그린 경우, 밑바탕이 된 옛 그림은 그대로 남겨 두었다. 이를 위해 키팅은 우선 그림 위에 반수(礬水)로 피막을 입혔고, 경우에 따라선 템페라^{tempera}를 칠했다. 이렇게 해 두면 50년 쯤 지나면 자신이 위에 그린 그림이 떨어져 나가기 시작할 거라고 했다. '아무리 형편없는 그림이라도 내 동료화가들의 그림을 없애버리고 싶지는 않았다'라는 게 키팅의 말이다.

또, 위작을 그리기 전에 바탕에 백연(白鉛)으로 "이 그림은 가짜"라고 써두기도 했다. 옛 그림을 수리하거나 진위를 가릴 때 X선을 비춰 보는 경우

가 많은데, X선을 비추면 이렇게 흰 물감으로 쓴 글씨가 고스란히 드러나게 된다.

　일부러 원작의 예술가와 시대가 어긋난 재료를 쓰기도 했다. 예를 들어 19세기의 화가인 새뮤얼 팔머를 흉내 낼 때는 20세기의 종이를 쓰고 17세기의 화가인 렘브란트를 흉내 낼 때는 18세기의 종이에 그렸다.

　나중에 언론에 자신의 존재를 드러내게 되었을 때, 키팅은 영국의 대표적인 풍경화가 존 컨스터블John Constable, 1776–1837의 작품 〈건초마차〉를 흉내 내어 그린 그림을 공개하기도 했다. 이 그림은 컨스터블의 원작을 좌우를 뒤집어 그린 것이었다. 이런 식으로 키팅은 자신이 만든 위작에 '서명'을 했던 것이다.

　키팅이 구사한 방법은 위작을 정의하는 국면에서 흥미롭고도 까다로운 과제를 제시한다. 원화를 있는 그대로 베끼지 않았다면 위작자에게는 다른 사람을 속일 의도가 없었다고 할 수 있는가?

컨스터블의 풍경화를 흉내 낸 위작을 보여주는 톰 키팅

키팅은 자신이 만든 위작으로 돈을 번 것은 화상들이지 자신이 위작을 직접 판매한 적은 없다고 했다. 하지만 그가 오랫동안 위작으로 돈을 번 것은 사실이다. 게다가 그가 사용한 방법들은 어떻게 보면 위작임이 드러났을 때 발을 뺄 구실을 차곡차곡 축적해 놓은 것일 수 있다. 화상과 미술계에 대한 복수는 키팅이 자신의 위작을 고백한 순간에야 이루어질 것이었다. 만약 키팅이 자신의 말대로 화상과 전문가들의 권위에 상처를 입히고 미술계를 뒤흔들고자 했다면 자신이 앞서, 스스로의 정체를 공공연하게 드러냈어야 한다. 하지만 키팅은 1976년에 『런던 타임스』의 기자 제랄딘 노먼 ^{Geraldine Norman}이 자신을 찾아낼 때까지는 스스로 움직이지 않았다. 아무튼 결과적으로 키팅이 20년이 넘도록 만들어 온 위작을 알아차리질 못한 셈이라, 영국의 유명한 경매 회사나 화랑들은 매우 곤혹스러운 입장에 몰리게 되었다.

4
선배들과의 교감

키팅은 과거의 유명한 화가들 중에서 자신이 친숙하게 느끼는 화가들, 그러니까 키팅이 자신의 '형제들'이라 부르는 화가들의 영혼이 종종 자신에게 씌운다고 했다. '렘브란트 영감'이나 게인즈버러, 컨스터블 등의 화가들이 이렇게 키팅을 인도해서는 자신이 그들을 닮은 그림을 그리도록 한다는 것이었다. 고야의 자화상을 따라 그리고 있자니 고야가 나타나서는 결과적으로 고야의 화풍을 닮은 그림을 완성한 적도 있고, 때로는 키팅 자신은 어찌된 영문인지도 모르게 완성된 드가의 자화상이 이젤(畵架) 위에 놓여 있기도 했다. 몇몇 예외가 있기는 했지만 키팅을 인도한 화가들은 대부분 영국인

화가들, 그것도 낭만주의적인 풍경화로 유명한 이들이었다.

키팅은 나중에 위작을 만든 일로 재판을 받는 중에도 이런 이야기를 진지하게 했다. 정신병자나 사기꾼으로 몰리기 딱 좋은 말이었지만, 키팅은 다른 사람들이 어떻게 생각하는지는 개의치 않고 자신의 입장을 견지했다. 키팅은 앞선 화가들의 인도를 받은 경험을 거듭하면서 마음 깊은 곳에서 이들과의 형제애를 느꼈고, 그런 만큼 앞선 화가들에게서 부당한 이익을 취한 미술시장에 대한 그의 증오는 커졌다.

키팅은 자신에게서 회화 수복 일을 배우던 제인 켈리와 함께 살게 되었다. 켈리는 키팅보다 스물 아홉 살이나 적은 나이였다. 두 사람은 런던에서 회화 수복 일을 함께 하면서 얼마 동안 평안한 날을 보내다가 1965년에 서퍽^{Suffolk} 주로 옮겨서 수복 일을 계속했다. 켈리가 일거리를 마련하고 키팅이 그림을 다루었다. 그러던 어느 날, 키팅은 그곳 도서관에서 새뮤얼 팔머 ^{Samuel Palmer, 1805-1881}라는 화가에 대한 책을 빌려 와서 보기 시작했다. 그러자 이번에는 파머가 키팅에게 '씌웠다'. 이틀 동안 키팅은 거의 쉬지 않고 팔머를 닮은 16점의 드로잉을 완성했다. 뒤이어 키팅은 팔머를 닮은 유화를 그리기 시작했다.

5
수상한 팔머

새뮤얼 팔머는 낭만주의 시인이자 화가였던 윌리엄 블레이크^{William Blake}의 영향을 받았다. 팔머는 청년기인 1826년부터 켄트^{Kent} 지방의 쇼럼^{Shoreham} 계곡에서 지내면서 그곳 풍경을 몽환적으로 그렸다. 희미한 달빛

새뮤얼 팔머가 쇼럼 시기에 그린 〈달빛과 별빛 가득한 밤의 양떼와 양치기〉, 1827년경

키팅이 팔머를 흉내 내어 그린 그림, 1970–71년

아래 묘하게 일그러진 풍경 속에 양떼가 서성이고 박쥐들이 이리저리 날아 다니는 매혹적인 그림들이다. 1835년 그가 쇼럼을 떠나 런던으로 돌아온 뒤 그린 그림에서는 특유의 환상성이 사라져 버렸기 때문에 파머가 '쇼럼 시기' 에 그린 작품은 특별한 위치를 차지한다.

쇼럼 시기의 팔머 작품은 한동안 주목받지 못했다가 1926년에 런던의 빅 토리아 앤 앨버트 미술관이 '새뮤얼 팔머와 윌리엄 블레이크의 제자들'이라 는 전시회를 개최하면서 몇몇 사람들에게 알려지게 되었고, 1960년대에 들 어서면서 상업적으로도 주목을 받게 되었다.

1970년 『런던 타임스』의 기자였던 제럴딘 노먼은 '애노트 앤 카버 Arnott & Calver'사가 개최할 예정이었던 경매의 도록(圖錄)에 팔머의 작품을 찍은 사진이 딸려온 것을 봤다. 팔머의 쇼럼 시기에 속하는 〈헛간 Sepham Barn〉이 라는 작품이었다. 이 그림은 런던의 레제 Leger 갤러리에 9천 4백 파운드에 낙찰되었다.

다음 해인 1971년 11월, 레제 갤러리에서 열린 수채화 전시회를 관람하던 노먼은, 전시 작품 중에서 팔머의 작품을 몇 점 발견했다. 이들 팔머의 작품 중에는 앞서 거래되었던 〈헛간〉도 끼어 있었다. 그리고 전시회의 도록에는 그때까지 분명치 않았던 이 그림의 내력이 기재되어 있었다. 이 그림을 '애 노트 앤 카버'사에 가져온 이는 제인 켈리였다. 키팅이 위작을 만들었고, 켈 리가 이를 자신의 선조가 남긴 것이라고 내력을 꾸며서는 팔았던 것이다. 켈 리는 레제 갤러리에 〈헛간〉 외에도 세 점의 팔머 작품을 더 팔았다.

1973년 6월, 노먼은 1971년 레제 갤러리에 전시되었던 팔머의 작품 중 한 점이 소더비 경매에 출품된 것을 발견했다. 이 무렵 나온 팔머의 그림 중에 위작이 있다는 소문이 전문가들 사이에 돌았고, 노먼은 1976년에 휴가를 내 서 이에 대해 본격적인 조사를 시작했다. 노먼은 위작의 출처인 제인 켈리의

행방을 찾는 한편, 그때까지 자신이 입수한 자료를 바탕으로 위작으로 의심할 만한 작품을 정리해서 대영박물관 등의 전문가들에게 감식을 의뢰했다. 이들 전문가들은 대부분 노먼이 제시한 그림들이 위작이라고 판정했다. 이어서 노먼은 문제가 된 팔머 작품을 소유하고 있던 갤러리와 수집가들에게 조사에 협력해 달라고 했지만 이들의 반응은 호의적이지 않았다.

우여곡절 끝에 노먼은 레제 갤러리에서 문제가 된 팔머 작품을 구입한 소유주의 협조를 얻을 수 있었다. 소유주는 『런던 타임스』 쪽에서 자신이 구입한 회화의 진위를 확인하는 걸 허락했다. 위폐와 위조 공문서 감식 전문가인 줄리어스 그랜트 Julius Grant 박사가 팔머의 작품이라는 소묘를 조사한 결과 종이와 잉크 모두 1930년대 이후에 만들어졌음이 드러났다. 노먼은 팔머 작품 13점이 위작일지 모른다는 내용의 기사를 썼다. 『런던 타임스』 쪽에서는 명예훼손의 염려 때문에 신중을 기했지만 결국 1976년 7월 16일자에 이 기사를 게재했다.

6
모습을 드러낸 위작자

문제의 기사가 신문에 게재된 직후, 노먼에게 키팅이 전화를 걸어 왔다. 키팅은 자신이 팔머의 위작을 만들었고 지금까지 20년이 넘도록 유명 화가의 위작을 만들어 왔다고 했다. 서펴으로 달려간 노먼은 마침내 키팅과 직접 대면하게 되었다. 키팅은 노먼을 친절하게 맞았지만 중요한 질문에는 전혀 대답을 하지 않았다. 노먼은 8월 10일 『런던 타임스』에 실은 기사에 "팔머의 위작을 만든 건 톰 키팅이라는 남성이고, 그는 팔머 뿐 아니라 다른 화가

의 위작도 만들었을 가능성이 있다"라고 썼다. 노먼은 키팅의 삶과 위작을 다룬 책을 쓰기로 결심했고, 이에 대해 키팅의 동의를 구했다.

1976년 8월 27일, 마침내 키팅의 기자 회견이 열렸다. 당시 59세로 백발과 흰 수염을 기른 키팅이 등장했다. 그는 TV 카메라 앞에서 런던 노동자 계급의 말투로 친절하면서도 냉소적으로 사건의 진상을 이야기했고 쏟아지는 질문에 답했다. 앞서 노먼에게 말한 대로 그는 자신이 지금까지 2천 점이 넘는 위작을 만들어 왔다며, 자신이 위작을 만든 것은 미술가를 착취하는데 여념이 없는 화상(畫商)과 미술계에 대한 항의였다고 했다. 하지만 키팅은 위작을 구입한 사람들이 겪을 충격과 좌절을 염려해서 자신이 만든 위작의 목록은 밝히지 않았다. 언론은 키팅을 둘러싼 뉴스를 계속 내보냈고, 키팅은 유명인이 되었다. 대중의 반응은 호의적이었다. 사람들은 평소 품위와 지식을 내세우던 부자와 전문가들이 보잘것없는 위작자 때문에 골탕을 먹었다는 점을 즐거워했다. 이와 관련하여 미술에 대한 평가와 금전적 가치를 둘러싼 토론도 곳곳에서 벌어졌다.

한편 제랄딘 노먼은 앞서 약속한 대로 남편인 프랭크 노먼과 함께 직접 키팅과 2주간에 걸쳐서 약 24시간 분량의 인터뷰를 했고, 이것을 바탕으로 프랭크가 키팅의 전기를 썼다. 여기에 제랄딘이 위작 사건에 대해 조사한 내용을 쓴 것을 합쳐 『위작의 방법 The Fake's Progress』라는 책을 엮었다. 키팅의 삶과 작품에 대해 요약할 수 있는 내용은 대부분 이 책에서 나왔다.

1977년에 『위작의 방법』이 출간되었고, 그 직후에 키팅은 사기죄로 체포되어 재판을 받았다. 키팅은 오랜 흡연 습관과 회화 수복 일을 하면서 다루어 온 갖가지 화학 약품 때문에 기관지의 상태가 몹시 나빴고 심장에도 문제가 있었다. 이 때문에 재판은 중단되었고 키팅은 석방되었다.

키팅의 오랜 친구로 키팅이 만든 위작을 팔았던 라이오넬 에반스 Lionel

^{Evans}도 재판을 받았다. 한편 키팅이 만든 파머의 위작을 팔았던 제인 켈리는 키팅이 언론에 노출되기 전인 1974년에 키팅과 헤어져서는 캐나다인과 결혼했다. 키팅은 팔머를 흉내 내어 그린 것은 어디까지나 자신이 즐기려던 것이었고, 켈리가 그 그림들을 진짜라며 팔고 다닌 줄은 몰랐다고 했다. 제인 켈리(결혼하고 성을 바꿔서 이제는 제인 모리스가 된)는 자기 의지로 영국으로 건너와 재판을 받았다. 에반스와 제인 모리스는 선고유예를 받았다.

1982년부터 몸이 조금 나아진 키팅은 TV에 출연해서 모네, 마네, 드가, 세잔 등 인상주의 전후의 화가들의 그림을 그려 보이거나 옛 그림을 수복하는 방법에 대해 해설했다. 짐작컨대 1990년대에 EBS-TV에서 방영된 〈그림을 그립시다〉에서 "어때요? 참 쉽죠?"를 연발하며 유화를 슥슥 그려 보였던 밥 로스^{Bob Ross}와 비슷한 분위기였을 듯싶다. 키팅은 새로운 삶을 시작한지 얼마 되지 않은 1984년 2월 12일 콜체스터^{Colchester}에서 심장발작으로 사망했다. 66세였다.

반 고흐를 흉내 내 보이는 톰 키팅

일단 위작임이 드러나면 가치가 폭락하는 게 보통이지만 키팅은 예외였다. 그가 TV에 나온 유명인이었고 대중적으로 친숙한 이미지를 갖고 있었기 때문이라고 짐작된다. 키팅이 아직 살아 있을 때부터 수집가들은 그의 회화를 구입했고, 키팅이 사망하자 그의 작품 가격은 뛰어올랐다. 1984년 10월 〈크리스티〉 경매장에서는 키팅의 그림 204점이 팔려 나갔는데 그 총액은 27만 4천 파운드에 이르렀다. 키팅이 그린 '게인즈버러'와 '세잔', '모네', '반 고흐', '시슬리' 등이 높은 가격을 받았으며 심지어는 그가 제인 켈리를 그린 초상화도 6천 파운드에 팔렸다.

컨스터블의 〈건초마차〉를 좌우를 바꿔 그린 자신의 그림 앞에 선 키팅

컨스터블, 〈건초마차〉, 1821년

05

어느 쪽이 가짜인가?
- 위작의 윤리를
내세운 에릭 헵번

당신의 감식안은?
위풍당당한 위작자
꼬리를 잡힌 헵번
헵번의 반격
위작자의 한계

이 장에서는 영국인이지만 이탈리아를 무대로 삼아
르네상스 시대의 회화와 소묘를 위조했던 에릭 헵번을 소개한다.
풍부한 교양과 문학적 소양을 갖추었던 헵번은 자서전을 통해
위작이 지탄받을 윤리적인 근거가 없다고 주장했다.
헵번은, 화상들과 이론가 등 미술계의 전문가들이 진위를 가려낼 능력을
갖고 있지 못함이 진짜 문제라고 했다.
헵번은 19세기 프랑스의 화가 코로가 그린 소묘와 그 소묘를 자신이
흉내 내어 그린 소묘를 함께 제시하며 독자에게 감식안을 시험해 볼 것을 권한다.

1
당신의 감식안은?

여기 두 점의 소묘가 있다. 한쪽은 진작이고 다른 한쪽은 위작이다. 한쪽
은 19세기에 활동했던 프랑스 화가 장 바티스트 카미유 코로 Jean-Baptiste-
Camille Corot, 1796-1875가 앙리 르루아 Henri Leroy라는 소년을 모델로 삼아 그
린 소묘이고, 다른 한쪽은 코로의 소묘를 에릭 헵번 Eric Hebborn, 1934-1996이
라는 유명한 위작자가 베껴 그린 것이다. 이 그림들은 헵번이 1991년에 출
간한자서전『곤경에 빠져서 Drawn to Trouble』에 나란히 수록되어 있다. 헵번
은 독자들 스스로 어느 것이 진짜인지 판단해보라고 권했다.

"이 그림들을 가려내는 일로 독자 여러분들의 감정가로서의 역량을 시험해보는
것도 좋을 것이다. 아주 초보자인 사람이라도 맞힐 확률은 반반이다. 천천히 주의
깊게 살펴보라, 그리고 코로가 확신에 차서 내리그은 강한 선과 그것을 모사하느
라 주저하며 그은 선을 구분해 보라."

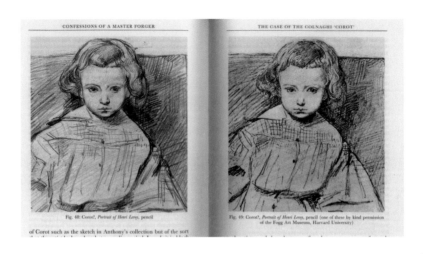

Fig. 48: Corot?, *Portrait of Henri Leroy*, pencil

Fig. 49: Corot?, *Portrait of Henri Leroy*, pencil (one of these by kind permission of the Fogg Art Museum, Harvard University)

of Corot such as the sketch in Anthony's collection but of the sort

헵번은 그 책에서 페이지 아랫부분에 정답을 달아두었다. 이 책에서도 마찬가지로, 정답은 이 페이지의 아랫부분에 있다.

한쪽은 눈앞의 대상을 직접 보고 그린 것이고 다른 한쪽은 그 그림을 베낀 것이니까, 이 차이에 주목한다면, 코로나 헵번에 대해 잘 알지 못한다고 해도 답을 구할 수 있다. 코로의 소묘는 한편으로 눈앞의 인물을 관찰하고 그러면서 관찰한 것을 재빨리 화면 위에 재조직하느라 분주한 손길에서 생긴 긴장감이 엿보인다. 아이의 살결과 옷과 배경을 간명하게 묘사하라는 임무를 수행하기 위해 선들은 급작스럽게 멈춰 서거나 자기들끼리 얽혀서 뭉쳐 비비적대곤 한다. 이 그림에서 제 멋에 취해 흐느적거리는 선은 거의 없다. 선들의 생김새도 다채롭다. 선들은 윤곽을 이루는 선 주위를 톱니처럼 파고들기도 하고, 음영의 대비가 강조된 돌출부에서 진하게 뭉개지기도 한다. 이 작은 소묘는 실로 선의 성찬(盛饌)이라 할 만하다.

반면, 헵번이 코로를 따라 그린 소묘를 보면, 선의 종류가 코로에 비해 훨씬 적다. 코로는 아이의 모습을 닮게 그려야 하는 동시에 간명하게, 그리고

하나는 코로가 모델을 보고 그린 그림이고, 다른 하나는 코로의 그림을 헵번이 따라 그린 것이다.

되도록 빨리 그려야 했기에 선들은 이 복잡한 임무를 수행하느라 빠르고 힘차게 움직였다. 하지만 헵번은 코로가 그어놓은 선의 움직임을 느긋하게 따라가기만 하면 되었다. 이 때문에 전체적으로 선들에 긴장감이 없다. 물론 코로가 그린 것처럼 보이게 하기 위해 나름대로 애를 썼지만 대상을 눈앞에 둔 화가가 느끼는 긴장감까지 흉내 낼 수는 없었다. 코로의 소묘에서 견결하게 자리 잡은 선들이 헵번의 소묘에서는 흐물흐물하게 풀어헤쳐진 것을 볼 수 있다. 아이의 머리칼을 묘사하는 과정에서 코로의 선은 음영을 거침없이 뚜렷하게 가르는 반면 헵번의 선은 목적의식을 잃고 모호한 중간 톤을 이루며 떠돌고 있다.

헵번은 자신의 책에서 계속해서 이렇게 말했다.

"자, 답을 확인하고 나면 이제 내가 모사한 그림이 얼마나 어설픈지, 내 구성이 얼마나 어긋나 있는지, 내 묘사가 얼마나 서툰지 보일 것이고, 미처 보지 못했던 몇몇 끔찍스러운 실수도 알아차릴 수 있을 것이다. 하지만 만약 내가 이 페이지 아래쪽에 제시한 답이 실은 틀린 거라고 한다면?"

헵번은 답을 반대로 달아두었던 것이다. 독자들은 "정답은 이 페이지의 아랫부분에 있다"라는 글을 읽으면 거의 자동적으로 눈을 아래로 내려 정답을 확인하고, 다시 올라와서는 정답에 자신의 판단을 끼워 맞추며 그림을 살펴보게 된다. 헵번은 그 점을 역이용한 것이다.

여러분이 읽고 있는 이 책에서도 헵번의 책과 마찬가지로 정답은 반대로 되어 있다. 만약 앞서 필자가 코로와 헵번의 소묘를 비교한 내용을 읽으면서 도저히 납득할 수 없다는 표정을 지은 독자라면, 헵번 같은 위작자를 간파할 수 있을 것이다.

2
위풍당당한 위작자

　에릭 헵번은 1934년, 런던의 사우스 켄징턴에서 식료품 점원의 아들로 태어났다. 헵번의 가족은 그가 어렸을 때 런던 북동쪽의 롬포드 ^{Romford} 로 이사했는데, 에릭은 자기 가족이 사우스 켄징턴처럼 아름다운 지역에서 롬포드처럼 음침한 동네로 거처를 옮긴 것이 못마땅했다. 여섯 남매를 키우면서 불규칙한 수입과 곤궁한 생활에 찌들었던 에릭의 어머니는 아이들을 무자비하게 때리곤 했다.

　"내가 나중에 권투에 흥미를 갖게 된 건 아마도 어머니에게서 물려받은 기질 때문이었으리라."

　에릭은 어렸을 적부터 그림을 잘 그렸고 이를 통해 자신을 표현할 수 있는 계기를 찾기 시작했다. 그는 또래 아이들과는 달리, 마치 숙련된 화가처럼 사물을 사실적으로 묘사했고, 그림을 그리는 데 필요한 도구를 다채롭게 실험했다. 그런데 이것이 그에게는 불운으로 되돌아왔다. 한번은 에릭이 유치원에서 크레용으로 박제된 올빼미를 그렸는데, 그의 어머니는 누가 이걸 그렸냐고 물었고, 에릭이 자기가 그렸다고 대답하자 어머니는 그가 이처럼 능숙하게 그릴 리가 없다며, 거짓말을 한다고 에릭을 두들겨 팼다. 나중에 초등학교에 다닐 때 에릭은 다 탄 성냥 끝에 목탄을 묻혀서 그림을 그리곤 했는데, 어느 날 교장 선생이 에릭의 책상 속에서 성냥을 발견하고는 불장난을

하려 한다며 매질을 했다. 에릭은 자신이 의도하지도 않은 일 때문에 부당하게 처벌을 받았다는 생각 때문에 분노했다. 결국 그는 진짜로 자기 학교의 쓰레기장에 불을 질렀고, 이 때문에 소년원에 들어가게 되었다.

에릭 헵번

소년원에서 한 해를 보내고 나온 헵번은 에섹스의 맬던^{Maldon}에 사는 양부모에게 의탁되었다. 중학생이 된 헵번은 성적표에 보호자의 서명을 흉내 내는 것으로 자신의 '위조 사업'을 시작하는 한편, 그 지역의 아마추어 미술 단체인 '맬던 아트 클럽'에서 마스코트 노릇을 하며 미술을 공부하게 되었다. 헵번은 일찍부터 자신이 동성애 성향이 있다는 걸 알았는데, 이러한 성적 정체성은 맬던 아트 클럽에서 싹텄다고 했다.

이후 헵번은 몇몇 학교를 거쳐 왕립아카데미^{Royal Academy}에서 계속 그림을 그리는 한편 미술 수복가인 조지 에첼^{George Aczel}을 만난다. 에첼과 일하면서 헵번은 옛 그림을 수복하는 한편 그것을 좀 더 산뜻하고 보기 좋은 그림으로 바꾸는 일에 눈을 뜨게 된다. 예를 들어 "잿빛 하늘에 기구(氣球)를 하나 그려 넣으면 그 그림은 비행기의 초기 단계를 보여주는 역사적인 그림이 된다. 진부한 풍경화라도 앞쪽에 고양이를 그려 넣으면 매력적인 그림이 된다." 헵번이 이렇게 그린 그림을 에첼은 명망 있는 화랑에 비싼 값으로 팔았다.

1959년에 그는 왕립 아카데미에서 은메달을 따 이탈리아 로마에 있는 브리티시 아트 스쿨^{British art school}에서 공부할 수 있는 장학금을 획득했다. 기

후가 온화한데다 자유분방한 이탈리아의 분위기 속에서 행복감을 만끽한 헵번은 2년 뒤 영국으로 돌아오는데, 돌아오자마자 자신이 영국 땅과는 궁합이 맞지 않다고 여기게 될 만한 일을 겪는다. 미술학교의 강사 자리를 갖게 될 뻔 했는데, 그런 자리를 둘러싸고 으레 벌어지는 책략과 힘겨루기 때문에 밀려나고 말았던 것이다. 20대 중반에 이미 제도권 미술에서 입지를 닦았음에 자부심을 갖고 있던 헵번은 이 일을 계기로 미술계에 대해 적대적인 태도를 취하게 되었다. 옛 그림을 수복하고 유통시키는 갤러리를 열었던 헵번은 이 갤러리를 1964년부터 66년에 걸쳐 '날씨도 좋고 포도주를 값싸게 마실 수 있는' 로마로 옮겼다. 로마에서 그는 수 년 전부터 자신의 애인이었던 그레이엄 스미스 Graham Smith 와 함께 본격적으로 위작을 만들어 유통시킨다.

헵번은 위작의 세계에서 자타가 공인하는 '소묘의 대가'였다. 비슷한 시기에 활동한 톰 키팅이 주로 19세기 이후 화가들의 그림을 흉내 낸 데 반해 헵번의 취향은 고풍스러웠다. 그는 만테냐, 루벤스, 브뤼헐, 반다이크, 푸생, 티에폴로, 피라네시 Piranesi, 부셰 등 르네상스와 바로크, 로코코 시기에 걸친 화가들을 흉내 냈고 가짜 조각품도 만들었다. 그러면서도 다소 예외적으로 인상주의 화가인 코로의 작품이나, 현대 화가인 데이비드 호크니 David Hockney 의 그림을 위작으로 만들기도 했다. 영국의 유명한 미술사가 존 포프헤네시 John Pope Hennessy 도 헵번이 만든 청동상을 르네상스 시대의 것이라고 감정한 적이 있다. 헵번의 위작은 크리스티나 소더비 같은 유명 경매 회사와 런던의 콜나기 Colnaghi 화랑을 통해 팔려 나갔고 브리티시 뮤지엄 British Museum 과 미국의 피어폰트 모건 라이브러리 Pierpont Morgan Library, 워싱턴의 내셔널 갤러리 등 쟁쟁한 기관들의 소장 목록에 포함되었다.



헵번의 소묘

헵번이 레오나르도 다 빈치를 흉내 내어 그린 소묘. 레오나르도가 왼손잡이였기 때문에 헵번도 왼손잡이처럼 왼쪽 위에서 오른편 아래로 그었다. 헵번이 레오나르도 다 빈치를 흉내 내어 그린 소묘. 레오나르도가 왼손잡이였기 때문에 헵번도 왼손잡이처럼 왼편 오른쪽 선을 위에서 그었다.

3
꼬리를 잡힌 헵번

위작자로서의 헵번의 존재가 세상에 드러난 것은 1978년 3월의 일이다. 먼저 1976년 가을, 워싱턴의 내셔널 갤러리는 런던의 콜나기 화랑에서 르네상스 시대의 소묘 두 점을 구입했다. 사벨리 스페란디오 ^{Savelli Sperandio.} ¹⁴²⁵⁻¹⁴⁹⁵ 와 프란체스코 델 코사 ^{Francesco del Cossa. 1436-1478} 의 소묘 각각 한 점씩이었다. 그런데 내셔널 갤러리의 소묘 부문 큐레이터 콘래드 오버휴버 ^{Conrad Oberhuber} 는 문득, 이 두 점의 소묘가 각각 다른 화가가 그렸음에도 선들이 서로 닮았다고 느꼈다.

오버휴버는 이 소묘들의 배후에 한 사람의 위작자가 있음을 알아차렸다. 오버휴버는 피어폰트 모건 라이브러리에 있는 델 코사의 또 다른 소묘 〈창을 든 시동(侍童)〉을 떠올렸다. 곰곰이 생각해보니 이것도 의심스러웠다. 그는 1960년대 말에 피어폰트 모건 라이브러리에서 이 소묘를 구입할 당시에 소묘 부문 큐레이터였던 펠리스 스탬플 ^{Felice Staemfle} 에게 연락해서 이를 다시 감정해달라고 요청했다. 스탬플은 자신이 앞서 진품이라고 판정했던 〈창을 든 시동〉을 다시 살펴보고는, 이번에는 최근에 만들어진 위작이라고 결론을 내렸다. 애초에 소더비의 경매장에서 소묘 전문가 두 사람이 이 소묘를 감정했고, 경매장을 거쳐 콜나기 화랑에 와서는 다시 세 사람의 명망 있는 전문가들이, 그리고 모건 라이브러리에서는 스탬플과 또 한 명의 동료가 이 소묘를 감정했다. 모두 세 차례에 걸쳐 일곱 명의 전문가들의 눈을 거쳤으면서도 위작이라는 사실이 드러나지 않았던 것이다.

오버휴버와 스탬플은 자신들의 머리를 쥐어뜯었다. 왜 처음부터 알아차리질 못했을까? 일단 위작임이 분명하게 드러났거나 공식적으로 위작이라고 판명된 뒤에 그 미술품을 보면 어딘지 조악하고 공허하다는 것이 확연히 느껴진다. 그러나 해당 미술품을 어떤 권위적인 판단에도 기대지 않고 스스로의 감식안만으로 판단해야 할 때는 문제가 그렇게 간단하지 않다. 그래도 오버휴버와 스탬플은 뒤늦게나마 위작을 알아차렸고 그때까지 드러나지 않았던 위작자의 존재를 발견했으니 감정가로서 최소한의 명예는 유지했다고 해야 할까.

오버휴버와 스탬플이 잡아낸 세 점의 소묘는 모두 런던의 콜나기 화랑을 통해 판매된 것이었다. 오버휴버는 콜나기 화랑에 이 사실을 알렸고, 이 소묘들은 모두 당시 로마에 살던 에릭 헵번에게서 구입한 것임이 드러났다. 콜나기 화랑은 한동안 꾸물거리다가 1년 반 뒤인 1978년 3월에야 자신들이 판매한 소묘 중에 위작 의혹이 있는 작품이 있다고 공표했다. 이 소식에 런던의 미술시장은 크게 술렁였다. 과거 미술가들의 작품에 대한 의구심이 증폭되면서 미술품 판매는 위축되었고, 진품 소묘까지 반품하는 사태가 벌어지기도 했다.

4
헵번의 반격

헵번은 이 일로 법적인 처분을 받지는 않았지만 영국에서 미술품을 거래할 기반을 잃게 되었다. 당장 위작을 팔 길이 막힌 셈이었다. 헵번은 분노로 펄펄 뛰었고, 반격의 기회를 노렸다. 위작을 둘러싼 영국 미술계의 소란이 어느 정도 가라앉은 1980년 4월, 『런던 타임스』는 헵번이 보내온 편지를 게재했다. 헵번은 이 편지에서 자신이 의혹의 대상이 된 소묘를 제작했음을 시인했지만, 자신이 윤리적으로 과오를 저질렀다고는 하지 않았다. 대신에 위작이 유통되게 한 책임은 감정 전문가들과 화상들에게 있다고 주장했다.

미술계에 대한 헵번의 공격은 1991년에 내놓은 자서전 『곤경에 빠져서』에서 절정에 이르렀다. 헵번에게서는 자신이 부당하게 취급되고 있다는 분노의 감정과 신랄하고 공격적인 태도, 노동계급 출신이 지배적인 위치에 있는 엘리트들에 대해 갖는 적대감 같은 것이 진하게 배어 나왔다. 그는 자신이 얼마나 뛰어난 솜씨로 화상과 전문가들을 속였는지 자랑스럽게 늘어놓았고, 화상은 탐욕으로 뭉친 인간들이고 감정 전문가들은 실제로는 미술품을 어떻게

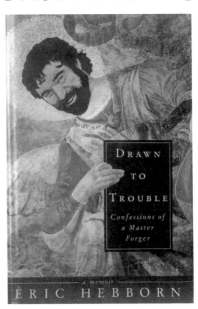

에릭 헵번의 자서전 『곤경에 빠져서』

봐야 하는지도 모르는 무능한 이들이라고 공격했다. 그는 자신의 한창 시절이던 1963년부터 1978년까지 옛 화가들의 화풍을 따른 소묘를 줄잡아 5백 점은 그려서 유통시켰고, 1978년에 위작이 들통 난 뒤에도 위작 만들기를 그만두는 대신 오히려 더욱 정교한 위작을 만들었으며, 1978년부터 1988년 사이에 재차 5백 점이 넘는 소묘를 새롭게

헵번 르네상스 풍의 소묘

만들어서 이를 미술시장에 풀어놓았다고 했다.

　헵번의 자서전은 화가이자 위작자로서의 역량을 과시하기 위한 것이자 위작의 위상을 바로잡기(?) 위한 적극적인 이념 공세였다. 앞서 1980년에 『런던 타임스』에 공개된 편지에서부터 그는 위작 사건의 제1원인인 위작자를 제쳐두고 화상과 감정가들에게만 책임을 돌렸는데, 그 나름의 논리는 이런 식으로 전개된다.

　"우선 용어를 검토함으로써 이 문제에 접근해보자. 미술작품에 '위작'이라는 라벨을 붙일 때, 실제로 우리가 말하고자 하는 것은 대체 무엇일까? '위작'이라는 어휘에 대응하는 것이 실제로 있다고 쳐도, 그게 과연 무엇인지 분명히 하는 것이 어렵다고 느끼는 건 나뿐이 아니다. (…) 회화의 위작이란 무엇인가, 라고 물을 경우, 우리는 회화의 위작이 존재할 수 있다는 것을 전제로 한다. 그런데 만약 이 전제가 틀렸다면, 이 물음은 의미가 없는 것이 될 것이다. 그러면, 회화의 위작은 가능한가? 놀랍게도, 그에 대한 대답은 '아니오'이다."

이를 뒷받침하기 위해 그는 뒤이어 곰브리치E. H. Gombrich의 『예술과 환영Art and Illusion』을 인용한다.

"논리학자들은 '진실'이나 '거짓'이라는 용어가 단지 진술과 명제에만 적용할 수 있는 것이라고 한다. 그런 의미로 보자면 어떤 비평 용어를 동원한대도 그림은 결코 뭔가에 대한 진술이라고는 볼 수 없다. 따라서 어떤 진술이 파란색이나 초록색일 수 없는 것처럼 그림 또한 진실이거나 거짓일 수 없다. 이 간단한 사실을 무시하기 때문에 미학에서 엄청난 혼동이 야기되었던 것이다. 그것은 충분히 있을 수 있는 혼동이다. 왜냐하면 우리 풍습에서 그림에는 흔히 라벨이 붙는데, 이런 라벨이나 표제들이 마치 그림에 대한 간략한 진술인 양 여겨질 수 있기 때문이다."

헵번은 곰브리치의 말을 받아 다음과 같이 결론을 내린다.

"흔히들 당연시하는 것과는 달리, 가짜 회화라던가 가짜 소묘, 혹은 그 밖의 다른 미술품들에서도 마찬가지로, 가짜 작품이라는 것은 없다. 장미꽃은 그저 장미꽃이라서 장미꽃인 것처럼 소묘는 그저 소묘일 뿐이고, 가짜라고 말할 수 있는 것은 미술품에 붙은 라벨일 뿐이다. 그러니 위작이라는 어휘를 둘러싸고 전문가든 수집가든 머리를 싸맬 필요는 없다. 정작 필요한 것은 올바른 라벨을 붙일 수 있도록 전문가들을 교육하는 일이다."

그러면 그가 말하는 '올바른 라벨'이란 뭔가 하면, <새뮤얼 팔머의 스타일에 따라 톰 키팅이 만든 작품>, <고대 미술품의 스타일에 따라 미켈란젤로가 만든 작품>, <클로드 로랭의 스타일에 따라 20세기 무명 화가가 그린 작품> 등이다. 헵번은 1980년을 전후해서 유명해진 영국인 위작자 톰 키팅이

새뮤얼 팔머를 흉내 냈던 것을 예로 들고, 미켈란젤로도 위작을 만들었다는 사실을 상기시킨 것이다.

헵번은 화랑들을 파렴치한 집단으로 규정함으로써 빠져 나가려 했다. 그는 1978년에 위작자로서의 정체가 드러난 뒤로 공식적인 판로를 잃었지만, 대신에 여러 화랑에서 자기에게 전화를 걸어서는 옛 그림을 달라고 주문했다고 했다. 자기들의 신상을 드러낼 수 없었던 이들 화랑을 위해 헵번이 새로이 '발견한' 옛 그림을 봉투에 넣어서 로마의 고급 호텔에 놓아두고는 따로 대금을 받았다는 것이다.

> "만약 내 작품을 취급한 크리스티, 콜나기, 소더비 등이 정말로 나를 사기꾼이라 생각한다면 왜 나를 고발하지 않는 걸까?"

헵번이 이렇게 지적한 대로 이들 화랑은 헵번을 거명하지도 않았고 고발하지도 않았다. 1978년에 콜나기 화랑이 자신들의 작품에 대한 의혹을 시인했을 때에도 헵번의 이름은 언급되지 않았다. 헵번보다 앞서 언론에 노출된 톰 키팅의 경우, 감식 전문가인 줄리어스 그랜트 박사가 키팅의 그림에 사용된 재료를 조사하여 위작임을 증명했다. 그랜트 박사는 헵번이 만든 위작도 조사했는데, 이번에는 위작임을 증명할 수 없었다. 결국 헵번에게 기만당했던 화상들은 헵번의 혐의를 입증할 수 없었던 것이다. 헵번은 자서전에서 이런 사실을 상기시키면서, 미술품의 진위를 가리는 과학감정은 아직은 걸음마 단계이다, 자신은 과학감정도 물리칠 수 있다며 큰소리를 쳤다.

헵번의 언사가 아무리 현란하대도 헵번 자신이 위작을 만들어 화랑들을 기만했던 것만은 사실이지만, 이에 대해서도 그는 할 말을 마련해 두었다. 그는 어디까지나 화랑이나 감정가에게 자기가 만든 미술품을 보여 줬을 뿐

이라는 것이다. 헵번은 "감정가들은 가짜와 진짜를 가려내는 능력으로 돈을 벌고 있다. 따라서 위작자에게는 자신의 역량을 동원해서 그들과 싸울 권리가 있다"며, 자신은 어디까지나 감정가들과 '게임'을 하는 것이라고 했다. 그는 이 게임을 정당하게 진행하기 위해 자신이 감정가에게 위작을 보여줄 때에도 일정한 규칙을 준수한다고 했다. 다음은 그가 소개한 규칙이다.

- 미술계에서 인정받은 전문가 이외에게는 팔지 않는다.
- 원작의 가격보다 높은 가격을 요구하지 않는다.
- 권위 있는 전문가가 감정하기 전에 내 쪽에서 먼저 작품이 어느 시대의 것이라는 등의 말을 하지 않는다. 그래야 나중에 위작을 진작으로 감정한 것에 대해 전문가에게 책임을 물을 수 있다.
- 전문가의 감식 능력이 온전하지 않을 때 감정을 하도록 해서는 안 된다. 예를 들어 '술을 곁들인 점심 자리에서 전문가에게 결론을 채근하는' 일은 페어플레이가 아니다.
- 전문가에게 뇌물을 주고 의견을 구하지 않는다.
- 전문가들끼리 의견이 상충되는 경우 외에는 전문가가 제시한 의견에 의문을 표시하지 않는다.

이에 대해 메트로폴리탄 미술관의 관장을 지냈던 토머스 호빙 Thomas Hoving은 자신의 책 『그릇된 인상들 False Impressions』에서 이렇게 반박한다.

"하지만 위작자가 '게임'의 시작을 전문가에게 알리지 않는다면, 헵번이 제시한 규칙은 괜히 도덕적인 체하는 헛소리일 뿐이다."

헵번의 언사가 위작자의 뻔뻔스런 자기합리화라면, 호빙의 말은 위작자들에게 속아왔고, 앞으로도 그렇게 당할지 모른다는 사실 때문에 불안해하는 전문가의 신경질적인 반응처럼 보인다. 미술품을 다루는 전문가에게 요구되는 역량은 사전 정보 없이도 진위를 가리는 것이다. 위작자가 게임의 시작을 알려야 한다는 말은 은행 강도에게 어떤 은행을 언제 털 것인지 예고하라는 말처럼 허황된 것이다. 어쩌면 호빙은 "그래서 위작자는 범죄자일 뿐"이라고 말하고 싶은 건지도 모르겠다. 하지만 그런 태도로는 전문가의 위신을 세우기 어렵다.

5
위작자의 한계

자서전을 출간하고 나서 4년 뒤인 1995년, 헵번은 이번에는 『위작자의 핸드북^{The Faker's Handbook}』이라는 책을 내놓았다. 이 책에서 그는 그림을 위조하는 기술을 체계적으로 상세하게 설명했는데, 단지 기술을 소개하는 차원을 넘어 서구 회화의 재료와 기법을 위작이라는 줄기를 통해 정리하고 있는 터라 꽤 흥미로운 책이라 할 수 있다. 이 책 곳곳에서는 헵번의 방대한 지식과 번득이는 통찰력이 드러난다. 하지만 동시에 위작자로서 헵번이 지닌 한계-어쩌면 위작자라는 존재가 근본적으로 지닐 수밖에 없는 한계-도 엿보인다.

이 책에서 헵번은 앞서 자서전에서 코로의 원작과 자신의 모사화를 비교한 것처럼 브뤼헐^{Bruegel}이나 렘브란트 같은 화가들의 소묘를 자신이 모사한 것과 함께 제시했는데, 이들 소묘에선 코로의 원작을 모사할 때와 마찬가

지의 약점이 거듭 드러난다. 실제 인물을 보고 그린 그림과 그것을 모사한 그림을 나란히 비교하면, 모사한 쪽이 선묘의 변화와 명암의 단계가 헐거울 수밖에 없음을 이들 그림들은 잘 보여준다.

또, 이 책에는 헵번이 명망 있는 옛 화가의 그림을 그대로 베낀 것 말고도 레오나르도나 와토 Watteau 등 옛 화가들의 스타일을 흉내 내어 별개의 소묘를 그린 것도 실려 있는데, 이들 소묘들도 찬찬히 살펴보면 어쩔 수 없이 어떤 이질적인 느낌, 해당 미술가의 시대에서 유리된 듯한 느낌을 준다. 사실 말은 이렇게 하지만 만약, 제목이나 설명 없이 이들 소묘가 제시되었을 때 필자도 과연 이렇게 자신 있게 말할 수 있을지, 이를테면 젊은 날의 케네스 클라크(영국의 저명한 미술사학자이자 평론가)가 보티첼리의 작품으로 여겨지던 〈베일을 쓴 성모〉를 보고는 "어딘지 1920년대의 영화배우 같은 분위기가 난다"라며 위작임을 간파했던 것처럼, "어딘지 양차대전 이후 영국인 화가의 필치가 느껴진다"라고 말할 수 있을지는 의문이다.

『위작자의 핸드북』이 출간된 지 불과 수 주일 뒤인 1996년 1월 8일, 헵번은 로마의 거리에서 두개골이 깨진 채로 발견되었고 3일 후인 11일에 사망했다. 헵번이 동성애자였다는 사실 때문에 이 사건에도 헵번의 애정사가 관련되었을 거라는 추측이 나돌았고, 1975년에 동성애와 관련되어 죽임을 당한 이탈리아의 영화감독 파솔리니의 최후를 연상시킨다는 이도 있다. 하지만 이처럼 동성애를 곧잘 참살과 연관시켜 생각하는 태도에서는 불온한 인물에 대한 악의와 경멸이 느껴진다. 파솔리니의 죽음도 애정 관계에서 비롯된 단독 살해라고 보기에는 의심스러운 구석이 많고(그 당시 자신이 파솔리니를 죽였다고 진술했던 소년이 2005년에 진술을 번복했다), 헵번이 사망한 정황도 지금으로선 수수께끼일 따름이다.

1930년대에 등장한 〈베일을 쓴 성모〉. 보티첼리의 작품으로 여겨졌지만 케네스 클라크는 1920년대에 만들어진 위작임을 간파했다.

10

반 고흐의 수난
- 오토 바커 사건과
<해바라기> 위작 논란

반 고흐의 작품은 굵직한 위작 사건에 여러 차례 휘말려 왔다.
1920년대에 독일에서 일어난 반 고흐 위작 사건이 이 장에서 소개되는데,
이 사건은 작품의 진위를 가리는 재판 과정에서 미술계의 소위 전문가들이
곡예를 하듯 자신들의 견해를 이리저리 뒤집는 모습 때문에 더욱 충격적이었다.
이 장의 후반부에서는 1987년에 당시 세계 최고 가격으로 판매된
반 고흐의 <해바라기>를 둘러싼 진위 논쟁을 소개한다.

1
반 고흐의 부활

"아무리 생각해도 나에겐 우리가 써버린 돈을 다시 벌 수 있는 다른 수단이 없다. 그림이 팔리지 않는 걸…. 그러나 내 그림이 그동안 내가 쓴 물감 값과 생활비보다 더 많은 가치를 가지고 있다는 걸, 언젠가는 다른 사람들도 알게 될 것이다."
– 빈센트 반 고흐가 동생 테오에게 보낸 편지, 1888년 10월.

물질적으로 빈곤했고 종종 스스로도 제어할 수 없는 광기에 휘말리기도 했던 고독한 천재. 빈센트 반 고흐(1853-1890)에 대한 일반의 인식은 여전히 이 지점에서 별로 나가지 않는다. 사실 반 고흐는 동생이 대주는 돈으로 그림을 그릴 수 있었고 스스로 부양해야 할 식솔도 없었기에, 가족을 거느린 채 끼니 걱정을 해야 했던 다른 화가들에 비해 조건이 좋은 편이었다. 반 고흐가 정신질환에 시달렸던 건 사실이지만 이것이 반 고흐 작품의 방향을 좌우했다는 생각에 대해서 전문가들은 신중하게 회의적인 입장을 표시한다. 하늘에서 뚝 떨어진 것처럼 별 노력도 없이 걸작들을 만들어 내는 게 천재에

대한 통념이라면, 반 고흐는 천재라고 하기에는 지나칠 정도로 노력파였고 끈질기게 기본기를 연마했던 화가이다.

반 고흐는 한편으로, 당대에는 인정받지 못하고 뒤늦게 칭송받은 예술가의 대명사이기도 하다. 반 고흐는 주변 화가들에게 어느 정도 인정을 받고 있었고 그의 작품에 주목하는 사람들이 조금씩 늘어 갔기 때문에, 아마 몇 년 만 더 살았더라면 미술계에서 어느 정도 지위를 누릴 수 있었을 것이다. 하지만 그는 생전에는 자신이 그린 그림을 거의 팔지 못했고, 그런 운명을 비웃기라도 하듯 그가 죽은 뒤로 그의 그림값은 값이 꾸준히 올라서 마침내 고가 미술품의 대명사가 되기에 이르렀다. 이러한 극적인 대비가 반 고흐에게 신화적인 후광을 더한다.

1890년에 빈센트 반 고흐가, 그리고 그 다음 해에 빈센트의 뒤를 봐 주던 동생 테오 반 고흐가 잇따라 세상을 떠나자, 빈센트의 그림 곁에는 테오의 아내 요한나와, 테오와 요한나 사이에서 태어난 아들만이 남았다. 이 아들의 이름은 빈센트 빌렘 반 고흐 ^{Vincent Wilhelm Van Gogh}, [1] 테오가 자기 형의 이름을 붙여 주었던 것이다.

요한나와 빈센트 빌렘은 빈센트 반 고흐를 세상에 알리는데 힘을 쏟았다. 1892년 파리에서 반 고흐의 동료 화가 베르나르가 기획한 회고전이 열린 뒤 화상(畵商) 앙브루아즈 볼라르가 반 고흐의 전시회를 열었고, 1901년에는 파울 카시러 ^{Paul Cassirer, 1871~1926}가 요한나에게서 19점의 그림을 임대해서 자신의 화랑에서 반 고흐를 소개했다. 1910년에는 '후기 인상주의 ^{post-impressionism}'이라는 이름을 처음으로 사용한 것으로 유명한 비평가 로

[1] 화가 빈센트 반 고흐도 정식 이름은 '빈센트 빌렘 반 고흐'로 조카와 똑같다. 그런데 화가 빈센트는 그냥 '빈센트'나 '빈센트 반 고흐'로 쓰고 조카는 '빈센트 빌렘'이나 '빈센트 빌렘 반 고흐'로 쓰는 경우를 곧잘 보게 된다. 아마 화가 빈센트와 조카 빈센트를 구별하기 위한 방법인 것 같다. 이 책에서도 그런 방식으로 두 사람을 구분할 것이다.

저 프라이 ^{Roger Fry}가 런던에서 '마네와 후기인상주의자'라는 전시회를 열었
다. 이 전시회에서는 세잔, 고갱, 피카소, 시냐크, 드랭, 마티스 등과 함께 반
고흐의 작품이 소개되었다. 1912년, 이번에는 독일 쾰른의 시립 전시관에서
'존더분트 국제전^{Sonderbund Internationale Ausstellung}'이 열렸다. 반 고흐와 세
잔, 고갱, 시냐크, 피사로 등 프랑스의 후기 인상주의 화가들을 중심으로 당
시의 신진 미술가들을 소개했던 이 전시회는, 당시 대두되던 독일의 표현주
의 미술에 큰 영향을 끼쳤다. 이 전시회의 중심을 이룬 화가가 반 고흐, 세잔,
뭉크였는데, 이 세 화가의 작품은 전시회 안에서도 독립된 전시실에 배치되
었다. 그리고 그중에서도 반 고흐의 작품은 출품 화가 중 가장 많은 125점이
었다(이때 세잔은 26점, 고갱은 25점). 1914년에는 베를린의 '카시러 화랑'
에서 74점의 작품으로 이루어진 반 고흐 회고전이 열렸다.

존더분트 국제전, 반 고흐의 작품이 전시된 방, 1912년

1929년 뉴욕 현대 미술관 개막전에서 반 고흐는 중요 화가로 취급되었고, 1935년 같은 미술관에서 대규모의 반 고흐 회고전이 열렸다. 제2차 세계 대전이 끝난 뒤에도 세계 각지에서 대규모 전시가 연달아 열리면서 반 고흐는 신화적인 예술가라는 지위를 공고히 했다.

2
바커 화랑에서 나온 반 고흐

1927년 1월 15일, 베를린의 '카시러 화랑'에서 열린 반 고흐의 대규모 전시회는 이런 흐름을 반영한 것이었다. '카시러 화랑'을 연 파울 카시러는 이곳에서 앞서 1901년 독일에서 처음으로 반 고흐 전시회를 개최했고, 1914년에도 대규모의 반 고흐 회고전을 열었다. 1927년 무렵 카시러 본인은 이미 세상을 떠난 상태였고, 고인의 유지(遺志)에 따라, 그동안 화랑의 고문 역할을 해 왔던 발터 파일헨펠트Walter Feilchenfeldt 박사와 그레테 링Grete Ring 박사가 이 전시를 기획했다. 여러 화랑과 소장가들에게서 대여한 1백 점에 이르는 반 고흐 작품이 전시되었다. 그런데 전시 첫날, 사건이 터졌다.

이날, 전시의 공동기획자였던 그레테 링 박사는 전시장 한 구석에 나란히 걸려 있던 네 점의 작품이 어딘지 석연치 않게 느꼈다. 링 박사는 문득 이들 그림이 위작일지 모른다고 생각했다. 링 박사는 파일헨펠트 박사에게 자신의 의견을 밝히지 않은 채 판정을 요청했는데, 파일헨펠트 박사 역시 이 작품들을 위작이라고 판정했다. 두 기획자가 이상하게 여긴 이들 그림은 모두, 그 즈음 막 개점한 '바커Wacker 화랑'에서 나온 것이었다.

'바커 화랑'의 주인은 오토 바커Otto Wacker, 1898~1970라는 뒤셀도르프 출신의 사내였다. 오토는 어렸을 때부터 일용 노동자이자 아마추어 화가였던 아버지가 그린 그림을 팔러 지방순회전시를 따라 다녔다. 16세 때 일가가 베를린으로 옮겨 갔을 때 오토는 본격적인 화상을 지망했지만, 자금 사정이 여의치 않아 포기했다. 1917년에 그는 프란츠 폰 슈투크Franz von Stuck의 위작을 팔려다가 체포되기도 했다. 그 뒤 군에 입대했다가 전쟁이 끝난 뒤에는 뒤셀도르프에서 카바레 댄서 생활을 했고, 베를린에서 택시 운전수로 일하기도 했다. 1925년 택시 운전수를 그만 둔 뒤 1927년 마침내 화랑을 열게 되었다.

오토 바커는 이미 1925년 무렵부터 베를린, 뮌헨, 파리, 뉴욕 등의 대형 화랑에 스무 점이 넘는 반 고흐 작품을 팔아 왔다. '카시러 화랑'의 전시회에서 링 여사의 눈에 띌 때까지 바커가 취급한 반 고흐의 작품은 33점이었는데 모두 전문가의 감정서가 첨부된 것이었다.

바커의 작품에 감정서를 발행한 전문가들은 반 고흐의 작품에 대해 권위를 인정받던 인물들이었다. 미술사가 한스 로젠하겐Hans Rosenhagen, 감정가인 헨드릭 브레머Hendrik Bremmer, 그리고 『프랑크푸르트 신문Frankfurter Zeitung』에 글을 싣고 있던 비평가 율리우스 마이어-그레페Julius Meier-Gräfe, 1867~1935 등 이었다. 마이어-그레페는 앞서 1914년 카시러 화랑에서 반 고흐 회고전이 열렸을 때 반 고흐를 '현대 예술의 그리스도'라고 칭하고, 1921년에는 반 고흐에게 순교자적인 이미지를 부여한 전기를 펴내기도 했다. 이 책은 독일에서 베스트셀러가 되었고 여러 언어로 번역되었다.[1]

이들 권위자 중에서도 반 고흐의 『카탈로그 레조네L'Oeuvre de Vincent Van

[1] 『Vincent : Der Roman eines Gottsuchers』 이 책은 국내에서는 『반 고흐, 지상에 유배된 천사』라는 제목으로 번역, 출간되었다(최승자 · 김현성 옮김, 책세상, 1990년).

Gogh : Catalogue raisonné』를 집필한 네덜란드인 전문가 야콥 바르트 드 라 파유Jacob Baart de la Faille, 1886-1959를 빼놓을 수 없다. 드 라 파유는 카시러 화랑에 전시된 '바커-반 고흐'[2] 작품 중 20점에 대해, 전체 '바커-반 고흐' 33점 중에서는 30점에 대해 감정서를 발행했다. 마침 그가 거의 8년에 걸쳐 편집한 반 고흐의 『카탈로그 레조네』가 '카시러 화랑'의 전시회 개최 당일에 베를린에 도착했는데, 그 안에는 33점의 '바커-반 고흐'가 모두 들어 있었다.

3
수수께끼의 수집가

바커가 반 고흐의 작품이라고 내놓은 작품들은 모두 출처가 명시되지 않은 것들이었다. 전문가들은 당연히 이들 '바커-반 고흐'를 감정할 때 출처를 알려달라고 했는데, 이때 바커가 전문가들에게 들려주었던 것이 이른바 '스위스 콜렉션'에 대한 이야기였다. 말인즉, 바커가 아직 뒤셀도르프에서 댄서 생활을 하고 있던 1924년, 어느 러시아 망명귀족 남성이 바커의 열렬한 팬이 되었다는 것이다. 그 귀족은 바커를 스위스에 있는 자신의 별장에 초대했고, 그 별장에서 바커는 그때까지 알려지지 않았던 30여 점의 반 고흐 작품들을 보았다. 화상이 되겠다는 꿈을 품어 왔던 바커는 그 작품들을 보고 흥분을 주체하기 어려웠다.

[2] '바커를 통해 나온, 반 고흐의 작품으로 주장되었던 작품'을 '바커-반 고흐'라고 부르겠다.

바커는 러시아 귀족에게 반 고흐 작품들을 팔자고 했다. 하지만 귀족은 주저했다. 이 작품이 일단 시장에 나오면 작품이 자신에게서 나왔다는 사실도 알려질 것인즉, 아직 소련에 남아 있는 자신의 주변 사람들에게 소련 당국의 노여움이 미치리라는 것이었다.

하지만 바커는 작품의 출처를 철저히 비밀에 부치겠다며 귀족을 설득했고 마침내 허락을 받아냈다. 한 마디로 소설 같은 이야기지만 그렇다고 일소에 부칠 수만은 없었다. 혁명과 격변의 시기에 몰락한 지배 계급이 소유했던 골동품이나 귀금속이 흘러나와 돌아다닌다는 이야기는 늘 있었기 때문이다.

바커가 내놓은 작품들이 의심받기 시작하면서 '스위스 콜렉션'에 대해서도 의혹이 일었다. 바커의 말대로라면 그가 1924년에 독일과 스위스 국경을 넘나들었다는 출입국 기록이 남아 있을 것이었다. 하지만 그런 기록은 존재하지 않았다. 이 점에 대해 바커는 자신이 스위스의 별장에 드나들 때 러시아 귀족의 운전수가 스위스 국경까지 마중하고 배웅해 주어서는 출입국 수속을 거치지 않고 오갔던 것이라고 설명했다. 반 고흐의 작품도 이 운전수가 차에 실어 날라 주었다는 것이다. 그림을 거래하는 과정에서 귀족과 주고받은 편지가 없는 것에 대해서도 바커는 혹여 그 귀족의 존재를 노출시킬까 봐 모두 파기했다고 설명했다.

바커에게 감정서를 써 주었던 전문가들 중 마이어-그레페는 자신이 섣불리 감정서를 써 주었던 것에 대해 책임을 느끼고 있었다. 그는 바커에게 러시아 망명귀족을 만나게 해 달라고 했고, 바커는 함께 스위스로 가서 귀족을 만나겠다고 약속했다. 하지만 약속했던 날짜가 다가오자 바커는 말을 뒤집었다. 러시아 귀족이 카이로에 가 있기 때문에 만날 수 없다고 했다. 그 귀족은 늘 세계 이곳저곳을 유람하기 때문에 좀처럼 연락이 안 된다는 것이었

다. 그 귀족과의 약속을 대신 잡아주는 중개인도 있긴 하지만, 바커는 그 사람과도 연락이 되지 않는다고 했다.

바커로부터 반 고흐 작품을 샀던 뮌헨의 '탄하우저 ^{Thanhauser} 화랑'과 베를린의 '마티젠 ^{Matthiesen} 화랑'은 바커에게 그 러시아 귀족을 찾아낼 것을 요구했고 그 기한을 1928년 12월 14일로 정했다. 만약 그때까지 바커가 러시아 귀족의 존재를 증명하지 못한다면 화상으로서의 그의 신용은 땅에 떨어질 것이었다. 바커뿐 아니라 그에게 감정서를 내주었던 전문가들도 궁지에 몰렸다.

앞서 바커를 강력하게 뒷받침했던 드 라 파유가 동요했다. 드 라 파유는 화랑들이 바커에게 요구한 기한이 되기 직전인 1928년 11월, 자신이 진짜라고 여겼던 반 고흐 작품 중에 위작이 있다고 선언했다. 여기서 그가 제시한 위작 리스트에는 '카시러 화랑'에 출품되었던 작품을 포함해서 '바커-반 고흐' 33점 전부가 들어 있었다. 드 라 파유는 자신의 감정(鑑定)이 잘못되었음을 털어놓으면서 발을 뺀 것이다. 그는 뒷날 1930년에 『가짜 반 고흐 ^{Les faux Van Goghs}』라는 책을 내놓으면서 1백 점이 넘는 반 고흐 위작을 적시했는데, 여기서도 '바커-반 고흐'는 모두 위작이라고 했다.

4
우스꽝스러운 진술들

마침내 1928년 12월, 기일이 되자 '마티젠 화랑'과 '탄하우저 화랑'은 '독일미술골동품조합'의 도움을 받아 바커를 고발했고, 이에 따라 경찰의 조사가 시작되었다. 그러자 흥미로운 사실이 발견되었다. 오토 바커에게는 남동

생과 여동생이 한 사람씩 있었는데, 화가였던 아버지의 재능을 이어받은 듯 오토를 포함해 세 남매 모두 그림을 잘 그렸다. 그들 중에서도 남동생 레온하르트는 유화를 그리는 솜씨가 상당히 좋았는데, 경찰이 뒤셀도르프에 있는 레온하르트의 집을 수색하자 반 고흐의 서명이 들어 있는 모사본이 나왔다. 바커에 대한 의심은 더욱 커졌다.

바커에 대한 재판은 1932년에야 열렸다. 재판이 이렇게 늦어진 건 그가 네덜란드로 도망쳤기 때문이다. 바커는 그때까지 자신이 내놓은 반 고흐 작품이 진짜라는 증거를 보강하겠다며 네덜란드와 독일을 오갔다. 처음 네덜란드에 갔을 때에는 곧 독일로 돌아왔지만 두 번째로 네덜란드로 가서는 병으로 입원했다면서 돌아오지 않고 버텼다.

바커가 네덜란드에 있는 동안에, 네덜란드에서는 전문가와 관계자들이 '바커-반 고흐'는 진작이라고 목소리를 높였다. '독일인들은 네덜란드인인 반 고흐의 그림을 제대로 보지 못한다'는 말이 공공연하게 나왔다. 반대로 독일에서는 위작설이 득세했다. 베를린 국립미술관의 관장 루트비히 유스티 Ludwig Justi 는 '바커-반 고흐'가 위작이라고 강력하게 주장했다.

1932년 4월 6일, 바커에 대한 재판이 시작되었다. 법정에는 독일과 네덜란드 등지의 미술 전문가들, '바커-반 고흐'에 감정서를 써 준 전문가들이 출석했다. 그리고 반 고흐의 조카로서 유작의 대부분을 관리해 온 빈센트 빌렘 반 고흐가 출석했다. 1925년 빈센트 빌렘의 어머니이자 테오의 부인이었던 요한나가 사망한 뒤, 빈센트 빌렘은 반 고흐의 작품을 도맡아 관리해 왔다. 생전에 요한나는 반 고흐의 작품을 조금씩 판매해서 세계 각지의 미술관에 전시해야 한다고 생각했지만 빈센트 빌렘은 남은 작품은 절대 팔지 않고 한 곳에 모아 두겠다는 입장을 굽히지 않았다. 그가 이렇게 간직한 반 고흐의 작품들은 1930년 암스테르담 시립미술관에 영구 대여된 상태

였다. 이들 작품들은 뒷날 1973년 건립된 빈센트 반 고흐 국립미술관에 고스란히 옮겨진다.

우선 빈센트 빌렘 반 고흐가 증인석에 앉고, 바커 측의 변호사 골트슈미트가 질문을 시작했다. 빈센트 빌렘의 태도는 분명했다. 그는 '바커-반 고흐' 중 두 점은 반 고흐의 진짜 유작 중 두 점의 회화를 테마로 삼아 변형시킨 것에 불과하고, 아울러 '바커-반 고흐'는 모두 가짜라고 단언했다. 예의 '러시아 망명 귀족'에 대해 빈센트는, 러시아인 콜렉터 중에서는 '무르쇼프 화랑'이 반 고흐 작품을 20점 정도 갖고 있을 뿐, 그밖에 30점이 넘는 반 고흐 작품을 지닌 러시아인 수집가는 알지 못한다고 했다.

골트슈미트 : 반 고흐가 살아 있을 때 그의 작품은 값어치가 적었기 탓에 석탄 운반차에 실려 거리에서 팔릴 정도였습니다. 그렇다면 미지의 반 고흐 작품이 발굴될 가능성도 없다고는 할 수 없지 않을까요?
빈센트 : 물론 새로운 작품이 발견될 가능성은 있습니다. 하지만 설령 그런대도 어디까지나 반 고흐가 1886년 파리로 옮겨 가기 전 시기에, 브라반트 지방에서 그린 초기 작품일 것입니다.

다른 증인들의 증언이 이어졌다.

유스티 : 피고 바커가 반 고흐의 작품이라고 시장에 내놓은 유화는 모두 형편없는 위작입니다.

브레머 : 세상에는 반 고흐의 위작이 몇 백 점이나 있고, 그 밖의 화가들의 위작

은 몇 천 점이나 있습니다. 아마 '바커-반 고흐'의 일부는 진품이고, 일부는 위작일 것이고, 나머지 일부는 어느 쪽이라고도 말하기 어렵습니다. '바커-반 고흐' 중 적어도 9점은 진짜 반 고흐 작품입니다.

로젠하겐 : '바커-반 고흐' 중 14점은, 비록 질이 떨어지기는 하지만 진짜 반 고흐 작품입니다.

마이어-그레페 : '바커-반 고흐'에 대해 내렸던 제 판단이 잘못되었음을 인정합니다. 하지만 '바커-반 고흐' 중 몇 점은 대단히 뛰어난 작품입니다. 이들을 위작이라고 단정해 버리면 앞으로는 어떤 전문가도 반 고흐의 진작과 위작을 구별할 수 없을 것입니다.

빈센트 빌렘 반 고흐나 유스티는 자신의 입장을 분명하게 밝혔지만, 브레머나 마이어-그레페의 진술은 결국 자신들의 입장을 합리화하려 이리저리 둘러댄 것일 뿐이다. 브레머의 경우 그 무렵 크뢸러 밀러 ^{Kröller-Müller} 부인의 고문(顧問) 역할을 하고 있었다. 크뢸러 밀러 부인은 다수의 반 고흐 작품을 비롯해 방대한 양의 미술품을 모았던 미술수집가이다. 뒷날 부인은 자신의 소장품을 네덜란드 정부에 기증했고, 이 소장품들이 1938년 개관한 크뢸러 밀러 미술관의 중핵을 이루었다. 그런 크뢸러 밀러 부인의 소장품 중에는 브레머의 조언에 따라 구입한 '바커-반 고흐'가 한 점 들어 있었다. 또 브레머 자신도 '바커-반 고흐' 중 한 점을 소유하고 있었다. 만약 '바커-반 고흐'가 위작이라고 결론이 난다면 브레머는 금전적으로 큰 손해를 입을 뿐아니라 감정가로서의 체면도 잃을 것이었다. 그러니까 브레머가 '일부는 진품'이라고 했을 때 그 '일부'는 크뢸러 밀러 부인과 자신이 소유한 '바커-반

고흐'를 가리키는 것이었다. 마이어–그레페의 경우에도 '바커–반 고흐' 중 '몇 점은 대단히 뛰어난 작품'이라는 말은 자신이 감정서를 써 준 '몇 점'을 가리킨 것이었다.

전문가들의 안쓰러운 곡예는 여기서 끝나지 않았다. 이번에는 드 라 파유가 다시 한 번 재주넘기를 했다. 드 라 파유는 법정에서, 앞서 자신이 '바커–반 고흐'가 모두 위작이라고 출판했던 내용을 번복해서, '바커–반 고흐' 중 다섯 점은 위작이 아니라고 했다.

드 라 파유가 언급한 '다섯 점'에는 미국의 유명한 미술품 수집가 체스터 데일 ^{Chester Dale}이 10만 달러에 구입했던 작품이 들어 있었다. 이들 '다섯 점'의 판매액은 모두 합쳐 50만 달러에 가까웠다. 드 라 파유는 이 50만 달러가 휴지조각이 되는 걸 막기 위해 말을 바꿨던 것으로 보인다.

5
과학 감정

이처럼 전문가들이 자신의 입장을 변호하기 위해 서슴없이 말을 바꿔 대는 통에 사법 당국은 갈피를 잡을 수 없었다. 해결의 실마리는 의외의 방향에서 나왔다. 과학 감정이 동원된 것이다. 오토 바커 사건은 ^X선 검사가 미술품을 감정하기 위한 수단으로 공식적으로 사용된 첫 사례가 되었다. 미술품 수복전문가 쿠르트 벨테 ^{Kurt Wehlte}는 X선 촬영을 통해 진짜 반 고흐와 '바커–반 고흐'를 비교한 결과, 붓질에서 분명한 차이가 드러났다고 증언했다. 진짜 반 고흐 작품에 비해 '바커–반 고흐'의 붓질은 부자연스럽고 특유의 힘도 느껴지지 않는, 매너리즘에 빠진 심약한 붓질이라는 것이었다.

재판정의 오토 바커

　'바커-반 고흐'는 전체적으로, 반 고흐의 원작을 보고 흉내 낸 게 아니라 반 고흐 작품의 흑백도판을 보고 그린 듯한 느낌을 주었다. 베를린 국립미술관 관장 유스티는 반 고흐가 1886년 파리로 옮겨 간 뒤로 줄곧 프랑스제 캔버스에 그림을 그렸는데 '바커-반 고흐'가 그려진 캔버스는 프랑스제가 아니라는 점을 지적했다. 유스티는 또, '바커-반 고흐'에 사용된 안료가 진짜 반 고흐 작품과 다르며, '바커-반 고흐' 중 상당수 그림에 유화 물감이 빨리 마르게 하기 위한 건조제가 사용되었음을 지적했다. 반 고흐에게는 그림을 빨리 마르게 해야 할 이유가 없었기에 당연히 진품에서는 건조제가 발견되지 않았다.

　게다가 스위스에 별장을 갖고 있다는 러시아 망명 귀족을 비롯해 바커가 그림의 앞선 소유주였다고 거명한 인물들 모두가 실재하지 않다고 결론지어졌다.

4월 19일, 판결이 내려졌다. 바커는 사기 혐의가 인정되어 징역 1년을 선고받았다. 피고측과 검사측 모두 곧바로 상고했다. 제2차 공판이 12월 6일부터 7주에 걸쳐 열렸다. 바커 사건이 전체적으로 재검토된 결과, 국면을 전환할 만한 새로운 내용은 나오지 않았고 오히려 바커의 사기죄가 더 무겁다고 판단되었다. 징역 1년 7개월에 3만 마르크의 벌금, 여기에 벌금을 내지 않을 경우 3백일의 금고형이 가산된다는 선고가 나왔다. 바커는 도주의 우려가 있다고 여겨져 선고 직후 법정에서 구속되었다.

바커는 몰락했지만 사건의 여파는 이어졌다. 드 라 파유는 재주넘기를 계속했다. 처음에 『반 고흐 카탈로그 레조네』를 펴내면서 '바커-반 고흐'를 진작으로 취급했다가 이를 위작이라 선언하고, 1932년의 법정에서 일부는 위작이 아니라며 말을 바꾼 걸로도 모자랐다. 드 라 파유는 1939년, 『반 고흐 카탈로그 레조네』의 보정판(補訂版)을 발행했는데, 여기서 그는 재차 '바커-반 고흐' 중 일부가 진작이라고 했다. 드 라 파유는 브레머를 비롯한 다른 전문가들도 자신과 같은 의견이라고 했다. 네덜란드 쪽 전문가들 중에는 이 뒤로도 '바커-반 고흐'가 진작이라고 주장하는 이들이 적지 않았다.

6
반 고흐의 레플리카

오토 바커 사건 이후에도 반 고흐를 둘러싼 위작 사건이 몇 차례 있었고, 더욱 뛰어난 솜씨를 지닌 위작자들이 나타나 조직적으로 반 고흐의 위작을 제작하기도 했다. 하지만 대부분의 경우 발달된 과학 감정 기법을 적용한 결

과 가짜라는 게 드러났다. 그럼에도 현재 공식적으로 반 고흐 작품으로 취급되고 있는 작품들 중에도 위작이 다수 포함되어 있을 거라는 의혹이 끊이지 않는다. 몇몇 작품들은 반 고흐와 비슷한 시기에, 아마도 주변 인물들이 제작했을 거라고 의심을 받곤 한다.

반 고흐는 위작이 많은 화가이다. 물론 가장 중요한 이유는 인기가 높고 수요가 많기 때문이겠지만, 반 고흐의 작품들이 지닌 몇몇 성향이 위작 제작을 부채질하는 면도 있다. 반 고흐는 37세 때 사망할 때까지 10년 동안 그림을 그렸는데, 이 기간 동안 2천 점이 넘는 작품을 남겼다. 짧은 시기에 많은 작품을 제작하면서 화풍의 변화가 급격했기 때문에 위작자들이 비집고 들어갈 틈이 있다. 또, 반 고흐는 하나의 소재를 반복해서 그리거나 자신의 작품에 대한 레플리카를 제작하는 경우가 적지 않았다. 이렇게 되면 반 고흐의 알려진 작품과 비슷한 작품이 등장했을 때 이것이 반 고흐 자신이 제작한 연작이거나 레플리카일 수도 있고, 반 고흐와 전혀 관련 없는 순수한 의미에서의 위작일 수도 있다. 감정하는 입장에서는 쉬이 판단을 내리기 어렵게 된다.

반 고흐는 1890년 6월 오베르-쉬르-우아즈에 머물렀을 때 자신의 주치의였던 가셰의 초상화를 그렸다. 반 고흐가 그린 이 그림을 보고 가셰는 같은 그림을 한 장 더 그려서 자신에게 달라고 부탁했다. 만약 반 고흐가 가셰의 초상화를 한 점만 그리고 그것을 가셰에게 줘 버리거나 하면, 당연한 얘기로 반 고흐에게는 그림이 남지 않는다. 그래서 반 고흐는 자신이 정성 들여 그린 초상화를 가지고 있을 수 있고, 가셰도 자신의 초상화를 가질 수 있도록 반 고흐가 처음 그린 초상화의 '레플리카'를 그린 것이다. 그래서 서로 닮은 두 점의 〈의사 가셰의 초상〉이 남게 되었다.

첫 번째 〈의사 가셰의 초상〉은 딱 백 년 뒤인 1990년에 뉴욕의 '크리스티'

경매장에 나와서는 당시 세계에서 가장 높은 가격에 낙찰된 미술품이 되었고, 두 번째 〈의사 가셰의 초상〉은 1949년 의사 가셰의 유족들이 프랑스 정부에 기증해서 지금은 파리의 오르세 미술관에 걸려 있다. 이 두 번째 초상화는 반 고흐 자신이 쓴 편지에 이 그림을 언급한 대목이 있음에도 몇몇 전문가들에게서 위작이라는 의혹을 받고 있다.

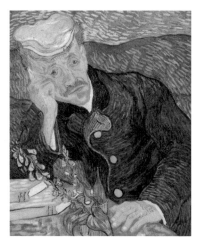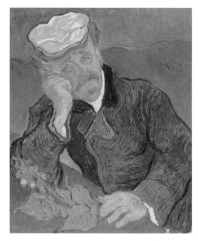

1990년에 크리스티 경매에서 일본의 기업가 사이토 료에이에게 낙찰된 〈**의사 가셰의 초상**〉(왼쪽)과 현재 오르세 미술관에 소장, 전시되고 있는 〈**의사 가셰의 초상**〉(오른쪽)

7
〈해바라기〉를 둘러싼 논란

〈해바라기〉를 둘러싼 논란은 반 고흐 작품을 둘러싼 최근의 논란 중에서도 가장 유명한 것이다. 1987년 3월 30일, 광산 사업과 근동의 고문서 수집으로 유명한 체스터 비티 Chester Beatty 의 미망인인 헬렌 G. 비티 Helen G. Beatty 가 소유하고 있던 반 고흐의 〈해바라기〉가 런던의 크리스티 경매장에 나왔다. 이 작품은 당시까지 미술품의 낙찰 가격으로 최고 가격인 3,990만 달러에 낙

야스다 소장 〈해바라기〉

찰되었다. 그림을 구입한 쪽은 일본의 '야스다(安田)화재해상보험'(현재는 '손해보험제팬(損害保険ジャパン)'이었다. 〈해바라기〉의 경매는 그 무렵 막강했던 일본의 경제력이 세계 미술 시장을 뒤흔들었던 대표적인 사례이다. 그런데 이처럼 세상의 이목을 끌었던 〈해바라기〉가 얼마 뒤, 이번에는 위작 논란에 휩싸였다.

반 고흐의 그림이 지금 널리 알려진 스타일로 정립된 것은 그가 1888년 초부터 1889년 초까지 남부 프랑스의 아를에서 거주하던 시기의 일이다. 이때 반 고흐는 아를에서 '노란 집'을 빌려 쓰면서 그 곳을 중심으로 화가들의

공동체를 꿈꾸었고, 이를 위해 당시 몇몇 젊은 화가들 사이에서 지도적인 위치에 있던 고갱을 아를로 초청했다.

1888년 여름, 고갱이 오기를 기다리면서 반 고흐는 네 점의 〈해바라기〉를 그려서는 고갱이 쓸 방에 걸었다. 그해 가을 '노란 집'으로 온 고갱은 이들 〈해바라기〉를 좋게 보고는 이들 중에서 두 점을 달라고 했고, 반 고흐는 고갱이 지정한 〈해바라기〉 두 점을 자신이 복제해서 고갱에게 주었다.

고갱과 반 고흐는 '노란 집'에서 그림을 그리면서 두 달 남짓 함께 지냈지만 이들의 위태로운 동거는 결국 12월 23일 반 고흐가 자신의 귀를 자르는 사건으로 파국을 맞았다. 고갱은 도망치듯 파리로 떠났고 반 고흐는 병원으로 옮겨졌다. 반 고흐는 1889년 1월 병원에서 퇴원하자 '노란 집'으로 돌아갔다가 생 레미의 정신병원으로 들어가게 되었다.

〈야스다 해바라기〉는 이 시기에, 다시 말해 '귀를 자른 사건'의 뒤인 1889년 1월 말에, 앞서 그린 〈해바라기〉 중 한 점을 바탕으로 반 고흐 자신이 그린 '레플리카'라고 생각되었다('레플리카'의 원본이 되는 〈해바라기〉는 현재 런던의 '내셔널 갤러리'에 있다). 그런데 몇몇 연구자들은 〈야스다 해바라기〉가 '레플리카'가 아니라 위작자가 만든 별개의 위작이라고 생각했다. 이 작품을 둘러싼 의문을 간단히 정리하면 다음과 같다.

1. '크리스티'는 자신들의 기록에서 이 그림이 1889년 1월 말에 제작되었다고 했지만, 반 고흐의 편지에는 이 〈야스다 해바라기〉가 등장하지 않는다. 반 고흐가 그 무렵 편지에서 언급한 〈해바라기〉는 다른 그림들이다.

2. 반 고흐 형제가 죽은 뒤 반 고흐의 작품을 맨 처음 소유했던 제수(弟嫂) 요한나의 리스트에 이 작품이 포함되어 있지 않다.

3. 이 〈야스다 해바라기〉의 존재가 확인된 건 1901년 3월 파리의 '베른하

임 죈Bernheim Jeune'화랑에서 열린 전시회에서였다. 이때 이 작품을 대출한 사람은 아메데 슈페네커Amédée Schffenecker)라는 화상이었다. 그런데 아메데 슈페네커는 다른 반 고흐 위작 사건에도 등장하는 인물이다.

4. 〈야스다 해바라기〉는, 현재 런던의 '내셔널 갤러리'에 있는 〈해바라기〉를 보고 반 고흐 자신이 그린 것이라고 한다. 그런데 런던 '내셔널 갤러리'의 〈해바라기〉는 1900년에 수리를 위해 아메데 슈페네커의 형(兄)인 에밀 슈페네커에게 가 있었다. 이때 에밀 슈페네커가 '런던의 해바라기'를 바탕으로 위작을 제작했을 가능성이 있다.

런던 내셔널 갤러리의 〈해바라기〉

〈야스다 해바라기〉에 대한 의혹은 1994년 이탈리아인 안토니오 데 로베르티스Antonio de Robertis가 제기한 이후, 1997년에는 프랑스인 연구자 브누아 랑데Benoît Landais가 에밀 슈페네커를 위작자로 지목하면서 재차 점화되었다. 1997년 7월, 런던의 『아트 뉴스페이퍼The Art Newspaper』는 반 고흐의 것이라고 여겨지는 작품 중 최소 45점이 가짜이며 〈야스다 해바라기〉도 가짜일 것이라는 주장을 실었다. 여기에다 같은 해 10월 27일 평론가 제랄딘 노먼[1]도 〈야스다 해바라기〉가 에밀 슈페네커가 그린 위작이라는 글을 『헤럴드 트리뷴』에 실었다. 이처럼 〈야스다 해바라기〉를 둘러싼 의혹의 중심에는 슈페네커라는 이름이 놓여 있었다. 그렇다면 슈페네커는 어떤 인물인가?

[1] 제랄딘 노먼은 위작자 톰 키팅을 추적해서 그 존재를 세상에 알린 인물이다.

8
에밀 슈페네커

클로드–에밀 슈페네커 Claude-Emile Schffenecker, 1851-1934 는 고갱의 친구였고 반 고흐와도 안면이 있던 화가이다. '귀를 자른 사건' 뒤에 반 고흐가 고갱에게 보낸 편지에는 슈페네커에게 안부를 전하라는 구절이 있다. 슈페네커는 파리의 주식중개회사에서 일하면서 그림을 그리기 시작했고, 주식 시장이 붕괴하면서 일자리를 잃게 되자 전업 화가로 나섰다. 이 점은 고갱과 똑같다. 실은 고갱에게 그림의 기초를 가르쳐 주고 그와 함께 루브르에서 옛 미술품을 연구했으며 콜라로시 Colarossi 의 아카데미에 고갱을 데려간 것이 슈페네커였다. 슈페네커는 고갱을 여러 모로 도왔다. 고갱의 편지 중에는 슈페네커에게 이런저런 일처리를 부탁하거나 자신의 심정을 토로하고 위로를 구하는 내용이 적지 않다.

슈페네커와 고갱의 사이는 1890년대에 들어서면서 틀어졌다. 냉혹하고 이기적이었던 고갱은 늘 그랬듯 슈페네커에 대해서도 악담을 했고 그의 부르주아적인 기질을 비난했다. 기질의 차이에 더해 고갱과 슈페네커는 미학적인 입장도 달랐다. 슈페네커는 1886년에 열린 인상주의 화가들의 마지막 전시회에도 참여했듯 얼마간은 인상주의에 경도되었고, 1880년대 중반에는 쇠라의 점묘법을 따르기도 했지만 1890년대 이후 신비주의와 상징주의에 기울면서 르동 같은 화가들과 가까워졌다.

서머싯 몸의 소설 『달과 6펜스』는 고갱의 삶과 예술을 모델로 삼은 것으로 유명하다. 이 소설의 주인공 찰스 스트릭랜드라는 화가는 고갱에 대응

하는 인물이다. 그런데 이 소설에는 스트릭랜드가 파리에 있을 때 그를 물심양면으로 도운 스트로브라는 네덜란드인 화가가 나온다. 소설가가 묘사한 스트로브는 예술에 대한 정열과 안목은 갖고 있으되 스스로는 안온하고 진부한 그림밖에 못 그리는 둔재인 데다 생김새는 몹시 우스꽝스러웠고 성격도 소심했다. 그런 스트로브가 스트릭랜드의 재능을 알아보고 그를 숭앙하지만 스트릭랜드는 스트로브를 비웃으면서 거머리처럼 빨아먹기만 했다. 설상가상으로 스트로브의 부인이었던 블란치가 스트릭랜드와 눈이 맞았다.

사실 관계에서 차이가 있긴 하지만 스트로브라는 인물을 묘사할 때 서머싯 몸은 고갱의 친구였던 슈페네커를 떠올렸음이 분명하다. 스트로브의 부인이 스트릭랜드와 눈이 맞았던 것처럼, 슈페네커의 부인 루이즈는 고갱과 통정했다.

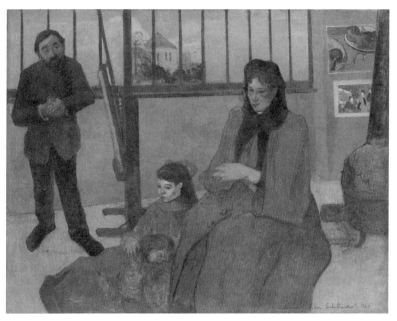

고갱, 슈페네커와 그의 가족, 1889년

여기, 고갱이 아직 슈페네커와 사이가 틀어지기 전에 그의 가족을 그린 그림이 있다. 불안과 피로에 젖은 아내와 딸들이 화면 앞쪽에 주저앉아 있고, 전망이 안 보이는 그림에 매달린 무력한 가장(家長) 슈페네커는 어떻게 운신해야 할지 모른 채 화면 구석에서 서성이고 있다. 반 고흐와 함께 지낼 동안에도 그랬듯 고갱은 자기 그림 속에서 제 주변 사람들에 대한 경멸의 감정을 신랄하게 드러냈다.

　고갱은 슈페네커를 한껏 조롱했지만 슈페네커는 자기 나름대로 살 길을 꾸렸다. 그는 예리한 안목으로 고갱은 물론이고 반 고흐와 세잔, 르동, 베르나르 등 그 무렵 널리 인정받지 못했던 자기 주변 화가들의 작품을 수집했다. 이들의 작품이 나중에 어떤 명성을 누리게 되었는지는 새삼 말을 보탤 필요도 없다. 그런데 후대의 연구자들은 슈페네커가 미술품을 수집하는 데서 멈추지 않고 위작까지 제작했던 것으로 의심했다. 슈페네커는 앞서 나왔던 오토 바커의 위작 사건에도 연루되어 있었다. 바커가 취급한 반 고흐의 위작 33점 중 3점이 슈페네커 형제에게서 나왔던 것이다. 연구자들이 슈페네커가 〈해바라기〉의 위작을 만들었을 거라고 생각한 것도 이런 전력 때문이었다.

　몇몇 연구자들은 슈페네커가 위작을 만든 이유를 명성을 누리지 못한 화가의 질투라고 했다. 하지만 만약 위작을 만들게 한 동력이 질투였다면 슈페네커는 애먼 반 고흐를 골탕 먹이는 대신 자신을 경멸하고 아내와 간통한 고갱의 그림을 위작으로 만드는 쪽을 택하지 않았을까? 서머싯 몸이 슈페네커의 위작 혐의를 알았더라면, 아마도 『달과 6펜스』에는 가련한 화가 스트로브가 주인공인 스트릭랜드의 그림을 베껴 그리는 장면이 등장했을 것이다.

9
구제된 작품

2002년 2월 9일부터 암스테르담의 '반 고흐' 미술관에서는 '반 고흐와 고갱'이라는 특별전이 열렸다. 이 전시의 초점은 반 고흐와 고갱 두 사람이 그린 〈해바라기〉들이었다. 〈야스다 해바라기〉를 비롯해 런던 '내셔널 갤러리'의 〈해바라기〉와 '반 고흐' 미술관이 소장하고 있던 〈해바라기〉, 이 세 점이 함께 전시되었다. 미술관측은 이들 〈해바라기〉가 백 년 만에 한 자리에 모였다며 대대적으로 홍보했다.

이 전시에 앞서 '반 고흐' 미술관은 이들 〈해바라기〉에 대해 새로이 조사를 했다. 그 결과 '반 고흐' 미술관은 다른 〈해바라기〉들과 마찬가지로 〈야스다 해바라기〉도 진품이라고 확언했다. 미술관 측의 설명은 이렇다.

〈야스다 해바라기〉는 반 고흐가 자신의 작품을 다시 그린 레플리카이다. 그런데 이 레플리카는 기존 설명과는 달리 1889년 1월에 그린 것이 아니라 1888년 12월, 반 고흐가 아직 고갱과 동거하고 있던 시기에 그린 것이다.

결정적인 단서가 되었던 것은 캔버스였다. 〈야스다 해바라기〉는 반 고흐가 일반적으로 쓰던 면포(綿布)와는 달리 마포(麻布)에 그린 것이다. 이 점이 반 고흐가 아닌 다른 사람이 그린 것이라고 의심을 산 이유이기도 하다. 그런데 이 마포를 조사한 결과 고갱이 아를에 왔을 때 가져온 20미터 길이의 마포 중 일부였음이 밝혀졌다. 반 고흐는 자기와 함께 살던 고갱의 재료를 사용해서 〈해바라기〉를 그렸던 것이다.

하지만 위작설을 제기한 쪽에서는 이러한 〈반 고흐〉 미술관 측의 발표를

수긍하지 않았다. 브누아 랑데는, 만약 '반 고흐' 미술관 측의 발표를 인정하자면 〈해바라기〉가 그려진 순서에 모순이 생긴다고 지적했다. 또, 〈야스다 해바라기〉가 그려진 마포가 고갱이 가져온 것이었다고는 하지만 이 재료에 대한 좀 더 정밀한 조사는 아직 이루어지지 않았고, 이 그림에 대한 X선 촬영조차 이루어지지 않았다. 앞서 랑데와 함께 〈야스다 해바라기〉의 위작설을 제기했던 로베르티스는 2001년에, 〈야스다 해바라기〉를 그린 이는 반 고흐가 아니라 고갱이라는 주장을 내놓기도 했다. 〈야스다 해바라기〉는 공식적으로 구제받은 것처럼 보인다. 하지만 〈야스다 해바라기〉는 문제의 일부일 뿐, 이 밖에도 여러 점의 반 고흐 작품이 위작 의혹에 휩싸여 있다.

"나는 지금 네 번째 해바라기를 그리고 있다[...] 우리는 노력이 통하지 않는 시대에 살고 있는 것 같다. 그림을 팔지 못하는 건 물론이고, 고갱을 봐도 알겠지만 완성한 그림을 담보로 돈을 빌릴 수조차 없으니 말이다. 우리가 살아 있는 동안 상황이 나아지지 않을 듯싶어 걱정스럽다. 다음 세대의 화가들이 좀 더 풍족한 생활을 할 수 있도록 우리가 발판이 될 수 있다면 그것만으로도 충분히 보람 있을 것이다. 하지만 인생은 너무 짧고, 모든 것에 용감히 맞설 만큼 강한 힘을 유지할 수 있는 날은 더욱 짧구나."

　– 빈센트 반 고흐가 동생 테오에게 보낸 편지, 1888년 8월.

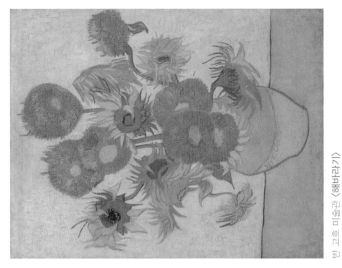

반 고흐 미술관 〈해바라기〉

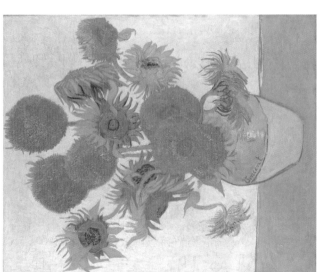

런던 내셔널 갤러리의 〈해바라기〉

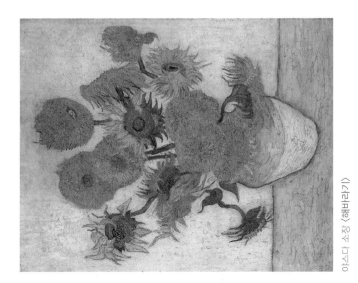

아스다 소장 〈해바라기〉

참고 문헌

국문 저서

- 고바야시 요리코, 구치키 유리코, 『베르메르, 매혹의 비밀을 풀다』, 최재혁 옮김, 돌베개, 2005년.
- 기욤 카스그랭 외, 『베르메르』, 이승신 옮김, 창해, 2001년.
- 김광우, 『뒤샹과 친구들』, 미술문화, 2001년.
- 나탈리 에니히, 『반 고흐 효과』, 이세진 옮김, 아트북스, 2006년.
- 도널드 새순, 『Mona Lisa』, 윤길순 옮김, 해냄, 2003년.
- 마리 엘렌 당페라 외, 『반 고흐』, 신성림 옮김, 창해, 2000년.
- 박홍규, 『내 친구 빈센트』, 소나무, 1999년.
- 빈센트 반 고흐, 『반 고흐, 영혼의 편지』, 신성림 옮김, 예담, 1999년.
- 신시아 살츠만, 『가셰 박사의 초상』, 강주헌 옮김, 예담, 2002년.
- 심상용, 『그림 없는 미술관』, 이룸, 2000년.
- 알란 보우니스, 『예술가는 어떻게 성공하는가?』, 하계훈 옮김, 조형교육, 2001년.

- 오브리 메넨, 『예술가와 돈, 그 열정과 탐욕』, 박은영 옮김, 열대림, 2004년.
- 지오르지오 바자리, 『르네상스의 미술가 평전』, 이근배 옮김, 한명, 2000년.
- 파스칼 보나푸, 『반 고흐 – 태양의 화가』, 송숙자 옮김, 시공사, 1995년.
- 폴 고갱, 『폴 고갱, 슬픈 열대』, 박찬규 옮김, 예담, 2000년.
- 프랑수아즈 카생, 『고갱 – 고귀한 야만인』, 이희재 옮김, 시공사, 1996년.
- 피에르 카반느, 『마르셀 뒤샹 – 피에르 카반느와의 대담』, 정병관 옮김, 이화여자대학교출판부, 2002년.
- 홍성남, 유운성 외, 『오슨 웰스』, 한나래, 2001년.

국문 논문

- 김기리, 〈한국 미술품 감정에 관한 연구 – 미술품 진위시비 사례를 중심으로〉, 홍익대학교 미술대학원, 2005년.
- 김주삼, 〈회화의 진위 판정에 사용되는 조사방법 고찰〉, 『미술사학』 Vol.20, 한국미술사교육학회, 2006년.
- 송향선, 〈이중섭 회화의 감정사례 연구〉, 명지대학교 문화예술대학원, 2005년.
- 우정아, 〈기계적 복제 시대의 저자 : 마르셀 뒤샹의 '분수'와 복제품의 오리지낼리티〉, 『미국학』 제29호, Vol.29, 2006년.
- 조인수, 〈"망기(望氣)" 또는 "블링크(Blink)" : 현대 중국의 서화 감정〉, 『미술사학』 Vol.20, 한국미술사교육학회, 2006년.
- 최명윤, 〈국내 과학감정의 현황과 사례연구〉, 『한국 미술품 감정 실태와 미술품 감정 진흥 방안』, 한국미술품감정발전위원회, 2006년.

일문

- ゼップ・シエラー、『フエイクビジネス - 贋作者・商人・専門家』、関楠生、小学館文庫、１９９８。

- レアル・ルサール、『贋作への情熱』、鎌田真由美　訳、中央公論社、１９９４。

- ＳＪ フレミング、『美術品の真贋　-　その科学的鑑定』、共立出版株式会社、１９８０。

- 瀬木慎一、『迷宮の美術』、芸術新聞社、１９８９。

- 種村季弘、『贋作者列伝』、青土社、１９８６。

- 中村明、『モナ・リザへの旅』、集英社、１９９８。

- 長谷川公之、『贋作　汚れた美の記録』、アートダイジェスト、２０００。

영문

- Esterow, Milton, The Art Strelers, Weidenfeld & Nicolson, London, 1967.
- Hart, Matthew, The Irish Game : A True Story of Crime and Art, Walker & Company, New York, 2004.
- Haywood, Ian, Faking It – Art and the Politics of Forger, St. Martin's Press, New York, 1987.
- Hebborn, Eric, Drawn to Trouble : Confessions of a Master Forger : A Memoir, Random House, 1993.
- Hoving, Thomas, False Impression, Touchstone, New York, 1996.
- Innes, Brian, Fakes and Forgeries, Reader's Digest, 2005.
- Irving, Clifford, Fake! The Story of Elmyr De Hory, The Greatest Art Forger of Our Time, McGraw-Hill Book Company, New York, 1967.
- Keating, Tom/Norman, Frank/Norman, Geraldine, The Fake's Progress, Hutchinson, London, 1977.

- Macintyre, Ben, The Napoleon of Crime, Farrar, Straus and Giroux, New York, 1997.
- Newnham, Richard, Guinness Book of Fakes Frauds and Forgerie, Guinness Publishing, London, 1991.
- Wynne, Frank, I was Vermeer, Bloomsbury, New York, 2006.

저자 협의
인지 생략

미술품 속 **모작과 위작 이야기**

1판 1쇄 인쇄 2016년 11월 15일
1판 1쇄 발행 2016년 11월 20일

———

지 은 이 이연식
발 행 인 이미옥
발 행 처 J&jj
정 가 17,000원
등 록 일 2014년 5월 2일
등록번호 220-90-18139
주 소 (04987) 서울 광진구 능동로 32길 159
전화번호 (02)447-3157~8
팩스번호 (02)447-3159

———

ISBN 979-11-86972-15-1 (03600)
J-16-05

제이앤
제이제이
www.jnjj.co.kr